上吧！
漫畫達人必修課

自創
超人氣角色

U0072793

國家圖書館出版品預行編目資料

上吧!漫畫達人必修課：自創超人氣角色
/ C.C動漫社作. -- 初版. -- 新北市：楓書
坊文化, 2015.06　192面26公分

ISBN　978-986-377-072-5（平裝）

1. 漫畫　2. 繪畫技法

947.41　　　　　　　　104005027

自創超人氣角色
上吧！漫畫達人必修課

出　　　　版／楓書坊文化出版社
地　　　　址／新北市板橋區信義路163巷3號10樓
郵 政 劃 撥／19907596　楓書坊文化出版社
網　　　　址／www.maplebook.com.tw
電　　　　話／(02)2957-6096
傳　　　　真／(02)2957-6435
編　　　　著／C·C動漫社
總　經　銷／商流文化事業有限公司
地　　　　址／新北市中和區中正路752號8樓
網　　　　址／www.vdm.com.tw
電　　　　話／(02)2228-8841
傳　　　　真／(02)2228-6939
港 澳 經 銷／泛華發行代理有限公司
定　　　　價／320元
初 版 日 期／2015年6月

　　越來越多的人喜歡上用漫畫這種方式來表達自己的想法了，網站或者微博，隨處都可以見到曬作品的同好們。那麼，你是不是想知道讓圖畫得更好，從眾人中脫穎而出的訣竅呢？

　　如何快速畫出一個迷死人的角色？把握人物的年齡變化，下至9歲上到99歲都難不住的高手有什麼速成秘笈？怎麼能夠24小時貼身觀察兩個萌妹子，各種動態隨便畫？如何打造百變服裝？如何畫出讓人精神一震的單幅漫畫？所有的問題都能在這本書中得到解答！！

　　如果《上吧！漫畫達人必修課——入門篇》能幫你養成良好的繪畫習慣，為你鋪就一條進階的坦途。那麼這本綜合篇就是你技驚四座，邁向職業級畫者的敲門磚。從第1章分析人體結構開始，就採用了只在高手圈子中流傳的，傳說中的「剪影法」！這絕對可以快速幫你找準人體的結構。接下來的第2章用大量的案例進行對比並總結了角色各個年齡段的繪畫要點和特徵，讓你能夠迅速把握年齡增減的竅門。第3章用24小時貼身跟拍的方式，呈現兩個不同性格萌妹子一天的生活。要知道，這些生活中的小事如何表現出美感，可是漫畫畫出來夠不夠好看和吸引人的關鍵！第4章中，我們用角色扮演的方式來展示漫畫中常用的服裝，既增加了趣味性，又能讓平面的教學跟漫畫實戰結合起來。最後兩章重點講解單幅漫畫繪製的要點和技巧。

　　光看書可不會進步，想要畫得好還得靠勤於練習！有了正確高效的學習方法，就好像擁有了在漫畫之路上前進的永恆指針，只要勤於練習，多多實踐就一定能獲得位於終點的寶藏，以及那個讓人振奮的稱號——漫畫達人！

C.C動漫社

CONTENTS 目　錄

START 書前練習

學習完入門篇之後，請大膽地繪製一個造型完整的角色，如果還是覺得有點吃力的話，就翻開下一頁，開始更加綜合的進階學習吧！

第**1**章

好身材，只靠剪影也能萌死你

肢體就像人體上的零部件，要畫好全身，需要連貫地組裝這些零部件，將之形成一個完美整體。本章將介紹如何繪製完美的身材，並教你如何用剪影法畫出曼妙的身姿。

1.1 全身的骨骼和肌肉

骨骼和肌肉是構成人物身體的基礎部分，要畫好人體的線條，應該對骨骼和肌肉有一定的瞭解。

1.1.1 骨骼和肌肉的意義

骨骼較長較硬，是支撐起全身的架子，而肌肉像包裹在架子上的氣墊，對架子起保護作用的同時，也形成了身體的輪廓。

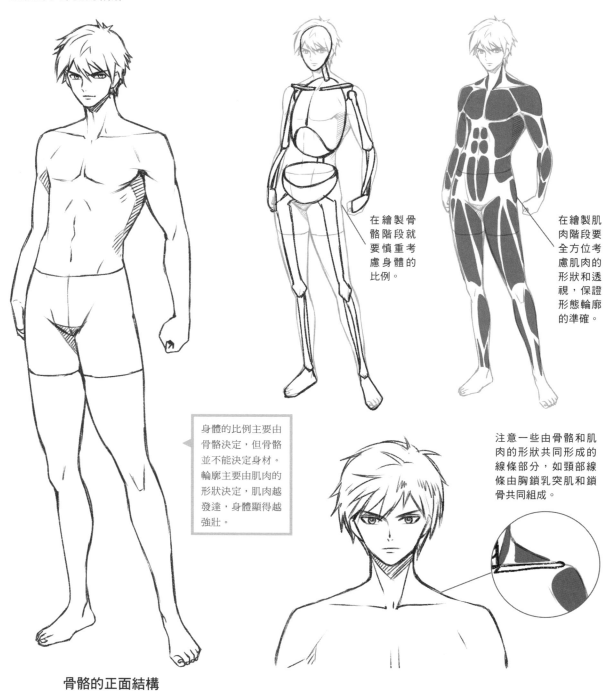

在繪製骨骼階段就要慎重考慮身體的比例。

在繪製肌肉階段要全方位考慮肌肉的形狀和透視，保證形態輪廓的準確。

身體的比例主要由骨骼決定，但骨骼並不能決定身材。輪廓主要由肌肉的形狀決定，肌肉越發達，身體顯得越強壯。

注意一些由骨骼和肌肉的形狀共同形成的線條部分，如頸部線條由胸鎖乳突肌和鎖骨共同組成。

骨骼的正面結構

1.1.2 標準人體的骨骼與肌肉

標準人體的骨骼與肌肉是繪製漫畫人體的基礎，我們可以瞭解一些骨骼與肌肉的名稱，並選擇性記憶一些重要的骨骼與肌肉的位置和形狀，以便繪製人體時參考。

標準人體的骨骼

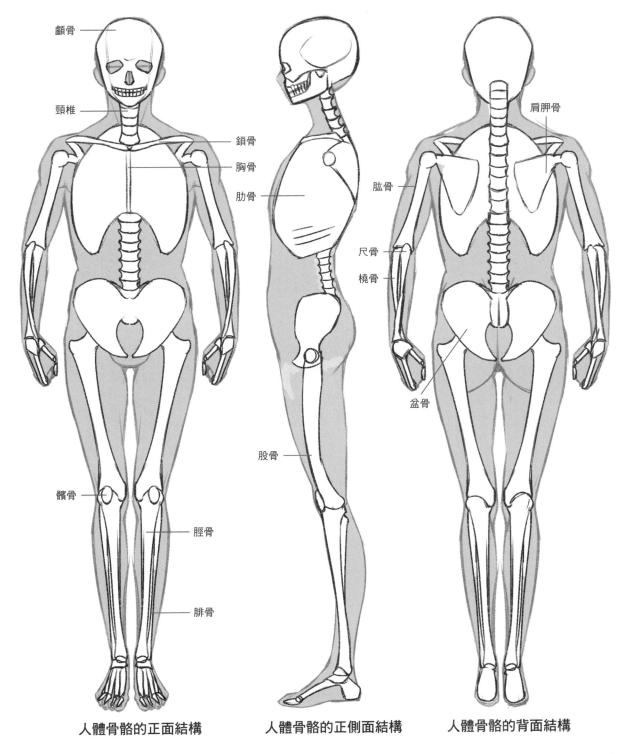

顱骨
頸椎
鎖骨
胸骨
肋骨
髕骨
脛骨
腓骨

肩胛骨
肱骨
尺骨
橈骨
盆骨

股骨

人體骨骼的正面結構　　　人體骨骼的正側面結構　　　人體骨骼的背面結構

標 準 人 體 的 肌 肉

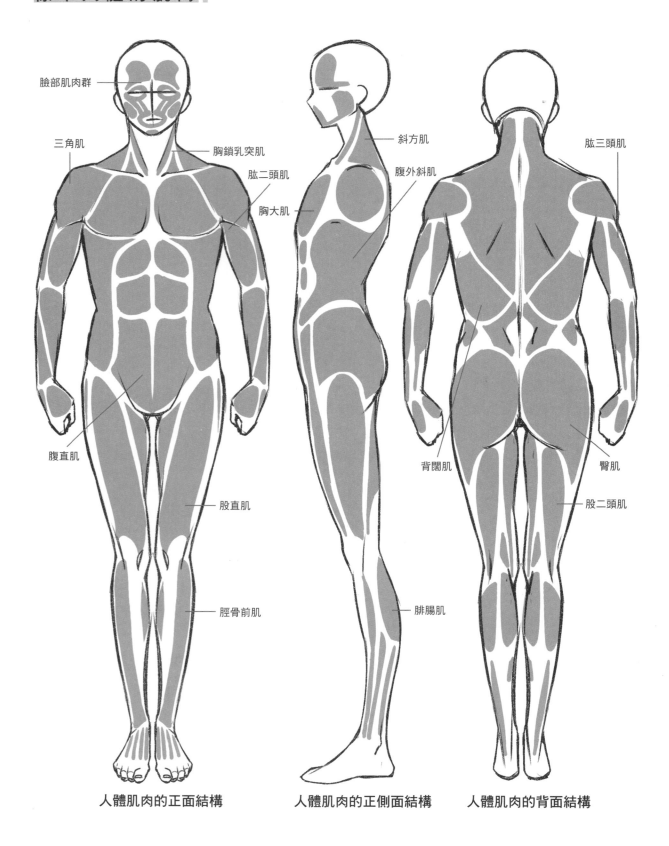

臉部肌肉群

三角肌

胸鎖乳突肌

肱二頭肌

胸大肌

腹直肌

股直肌

脛骨前肌

斜方肌

腹外斜肌

腓腸肌

肱三頭肌

背闊肌

臀肌

股二頭肌

人體肌肉的正面結構　　　人體肌肉的正側面結構　　　人體肌肉的背面結構

1.1.3 起草時骨骼的簡化要點

我們在起草畫面時，會用到火柴人結構，在加入了透視和角度的概念以後，我們應該抓住火柴人結構關節的位置，準確表現這些點後再畫出全身的結構，盡量做到在這一步就把動作確定準確。

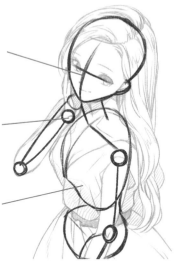

簡化骨骼快速表現頭部相對於身體的位置。

用肩關節的位置確定肩膀部分是否透視準確。

用胸腔的下邊緣檢查肘關節的位置是否正確。

容易忽略透視，習慣性地畫出下塌的肩膀。

如果不用關節確定結構，很容易畫出透視混亂的身體。

關節點的繪製步驟

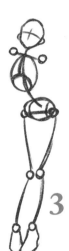

1 首先畫出頭部、胸腔和盆腔三個最大的結構部分。這一步需要確定脊柱的方向。

2 然後畫出肩關節點與髖關節點，並連接它們，檢查兩個部分的連線是否透視準確。

3 根據身體的方向，畫出腿部的姿勢，這一步可用於確定和檢查重心。

4 最後畫出雙臂的結構，並用胸腔的輪廓來檢查手肘的比例是否正確。

1.1.4 起草時肌肉的簡化要點

起草肌肉時要先用線條劃分出肌肉的輪廓，這樣將肌肉一塊一塊地分割出來後，比較容易找到肌肉的形狀，也比較容易找準肌肉的透視。

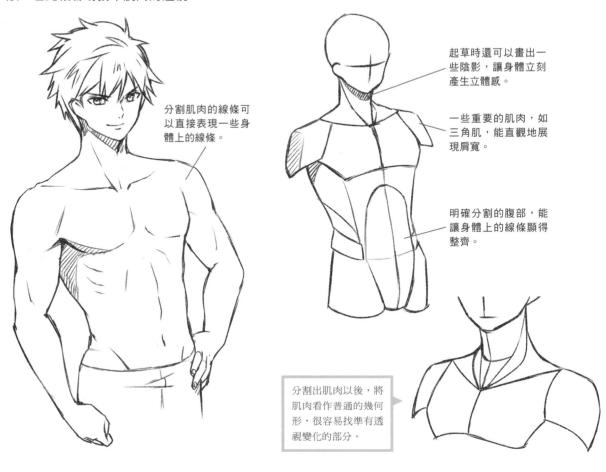

分割肌肉的線條可以直接表現一些身體上的線條。

起草時還可以畫出一些陰影，讓身體立刻產生立體感。

一些重要的肌肉，如三角肌，能直觀地展現肩寬。

明確分割的腹部，能讓身體上的線條顯得整齊。

分割出肌肉以後，將肌肉看作普通的幾何形，很容易找準有透視變化的部分。

全身肌肉的繪製步驟

1 首先根據設想的姿態用火柴人繪製出人體的動作結構。

2 根據火柴人繪製出關節球人的結構，畫出每部分的前後和透視。

3 在關節球人的基礎上，繪製出肌肉的塊狀結構。

關節的塊狀結構是依附在關節球人基礎上的。

1.2 身材的視覺效果

身材是區分整個角色視覺效果的重要標誌，因此繪製時應該從縱向比例、肩寬比例以及肌肉的多少等多方面因素來考慮。

1.2.1 全身的比例

全身的比例是決定身材視覺效果的重要因素，確定比例的步驟顯得尤其重要，我們不僅需要記憶身體的頭身比，更要記憶手臂與身體之間的比例關係。

比例的確定過程

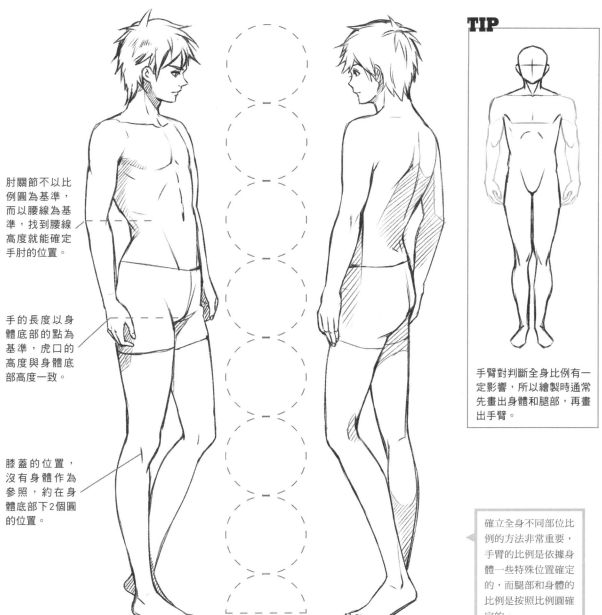

肘關節不以比例圓為基準，而以腰線為基準，找到腰線高度就能確定手肘的位置。

手的長度以身體底部的點為基準，虎口的高度與身體底部高度一致。

膝蓋的位置，沒有身體作為參照，約在身體底部下2個圓的位置。

TIP

手臂對判斷全身比例有一定影響，所以繪製時通常先畫出身體和腿部，再畫出手臂。

確立全身不同部位比例的方法非常重要，手臂的比例是依據身體一些特殊位置確定的，而腿部和身體的比例是按照比例圓確定的。

姿態對比例的影響

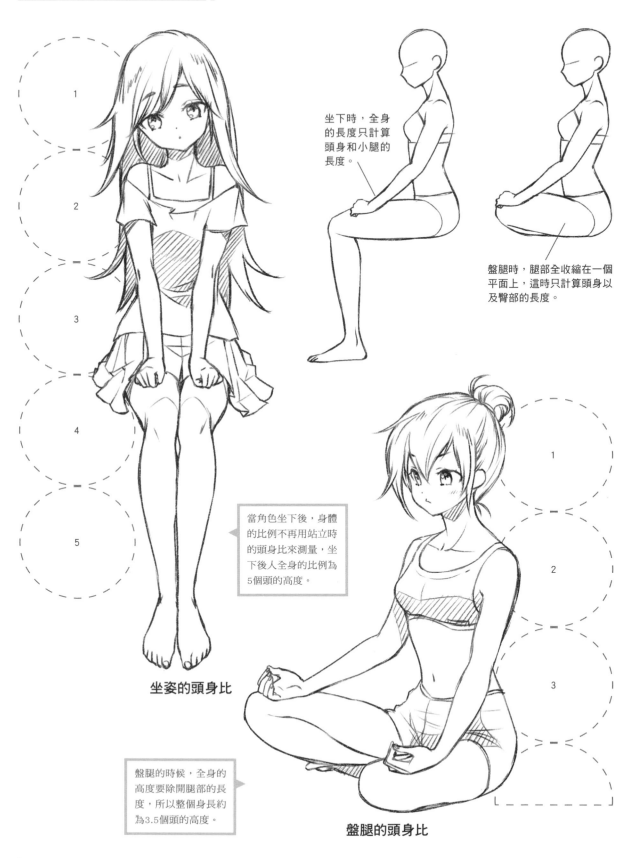

坐下時，全身
的長度只計算
頭身和小腿的
長度。

盤腿時，腿部全收縮在一個
平面上，這時只計算頭身以
及臀部的長度。

當角色坐下後，身體
的比例不再用站立時
的頭身比來測量，坐
下後人全身的比例為
5個頭的高度。

盤腿的時候，全身的
高度要除開腿部的長
度，所以整個身長約
為3.5個頭的高度。

坐姿的頭身比

盤腿的頭身比

1.2.2 不同高矮的體現

當身高差異較大的時候，整個身體比例看上去就會有較大的差異，繪製時可以通過肩寬和頭身比的控制，來得到不同身高的視覺效果的目的。

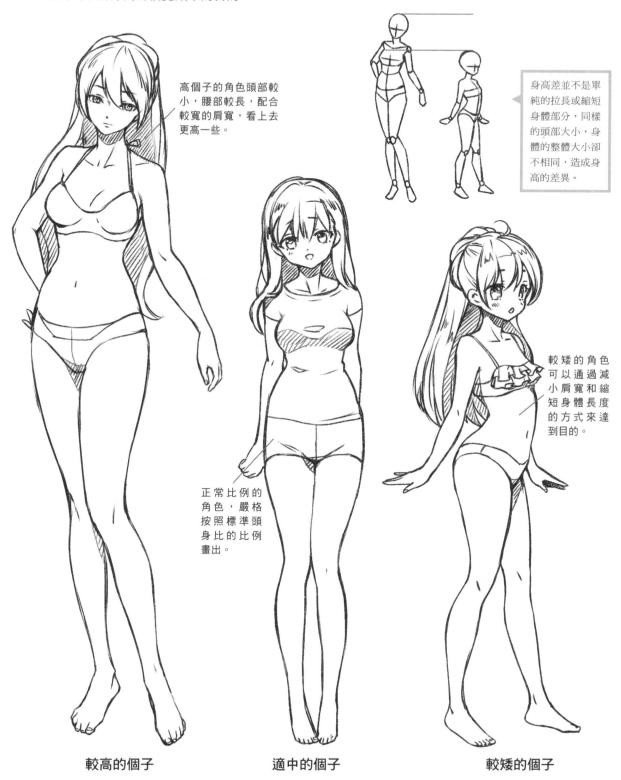

高個子的角色頭部較小，腰部較長，配合較寬的肩寬，看上去更高一些。

身高差並不是單純的拉長或縮短身體部分，同樣的頭部大小，身體的整體大小卻不相同，造成身高的差異。

較矮的角色可以通過減小肩寬和縮短身體長度的方式來達到目的。

正常比例的角色，嚴格按照標準頭身比的比例畫出。

較高的個子　　　　　　　適中的個子　　　　　　　較矮的個子

1.2.3 強壯肌肉的體現

男性的肌肉通常都較為發達，肌肉的強壯是靠強調肌肉輪廓來體現的，而在強調肌肉輪廓的時候，肌肉形狀的準確度十分重要。

重要肌肉的形狀

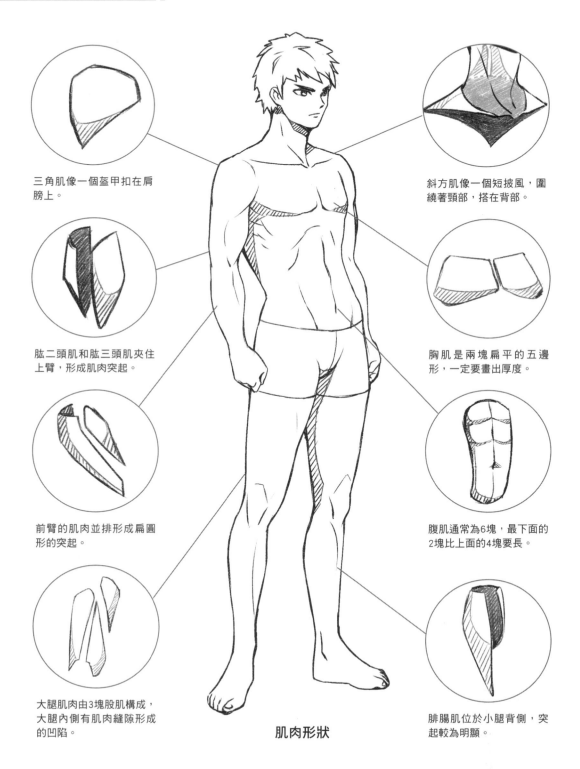

三角肌像一個盔甲扣在肩膀上。

斜方肌像一個短披風，圍繞著頸部，搭在背部。

肱二頭肌和肱三頭肌夾住上臂，形成肌肉突起。

胸肌是兩塊扁平的五邊形，一定要畫出厚度。

前臂的肌肉並排形成扁圓形的突起。

腹肌通常為6塊，最下面的2塊比上面的4塊要長。

大腿肌肉由3塊股肌構成，大腿內側有肌肉縫隙形成的凹陷。

肌肉形狀

腓腸肌位於小腿背側，突起較為明顯。

肌肉的表現方式

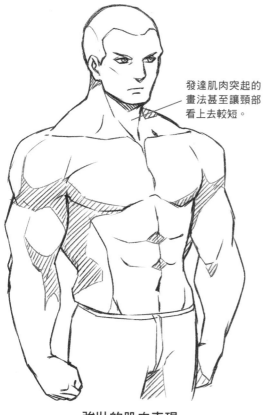

發達肌肉突起的畫法甚至讓頸部看上去較短。

強壯的肌肉表現

強壯的肌肉可以靠強烈的突起感與陰影來表現，肌肉的輪廓線也比正常情況下更多一些。

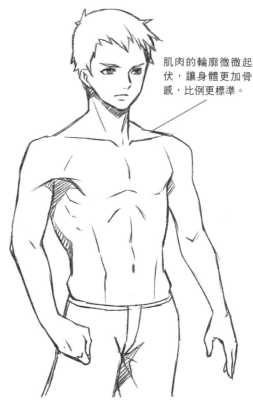

肌肉的輪廓微微起伏，讓身體更加骨感，比例更標準。

正常的肌肉表現

正常身材的肌肉沒有強壯身材的肌肉突起明顯，但微微突起的輪廓也會暗示肌肉的存在。

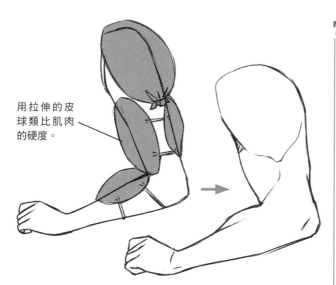

用拉伸的皮球類比肌肉的硬度。

繪製肌肉的時候，可以將肌肉想像成綁在手臂上的皮球，肌肉的輪廓整體圓潤，細節處應強調硬度。

TIP

輪廓的起伏程度對肌肉是否強壯有很強的影響，繪製時應該注意這一點。

1.2.4 身材的風格化誇張

身材的繪製方式並不是一成不變的，許多漫畫作品的特殊需求，會讓身材的畫風有一些誇張的變化，只要做到畫面平衡，適當的局部誇張是允許存在的。

唯美的萌少女身材

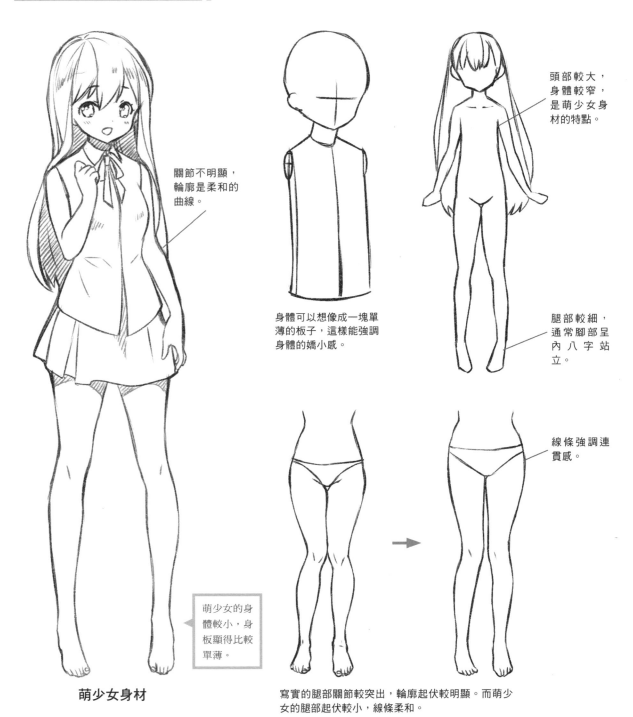

關節不明顯，輪廓是柔和的曲線。

身體可以想像成一塊單薄的板子，這樣能強調身體的嬌小感。

頭部較大，身體較窄，是萌少女身材的特點。

腿部較細，通常腳部呈內八字站立。

線條強調連貫感。

萌少女的身體較小，身板顯得比較單薄。

萌少女身材

寫實的腿部關節較突出，輪廓起伏較明顯。而萌少女的腿部起伏較小，線條柔和。

抽象的特殊身材

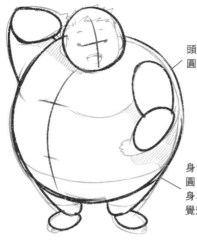

頭部和四肢都是由圓或橢圓構成。

身體是一個較大的圓,這個圓是胖子身材給人的主要視覺效果。

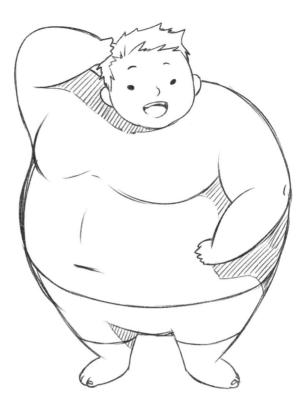

圓形的胖子身材

抽象的胖子身材不用考慮全身的比例,以球形身體為主體,再添加頭部與四肢。

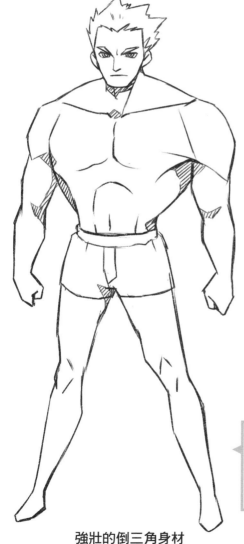

強調身體的倒三角形,忽略全身的比例,用身體的三角形來平衡畫面的重心。

強壯的倒三角身材

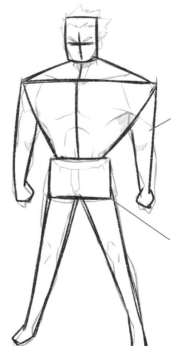

手臂離身體的距離變得更遠一些。

身體的三角形作為視覺主體,盆骨為方形。

可愛的Q版身材

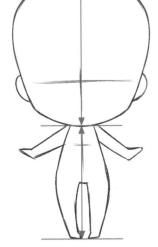

Q版是一種特殊的身材，這種身材不需要畫出具體的肌肉結構。

頭身比通常是身體長度比頭略小一些。

體型可以用幾何圖形確定，身體的寬度不宜超過頭寬。

身體較長，可以畫出手臂和腳部的更多細節。

卡通型Q版

用線較有張力一些，身體結構較為誇張。

波普風Q版

1.3 身體的姿態表現

動態的人體是表現出生動人物的基礎，只會繪製身體結構而不會表現身體姿態的話，人物個性就會顯得黯然失色。

1.3.1 全身的可動區域

全身的骨骼是由支撐性骨骼和關節組成的，每一個關節點都是可以活動的部分。繪製的時候，我們不僅要懂得這一點，還應該瞭解繪畫層面上的運動關節點。

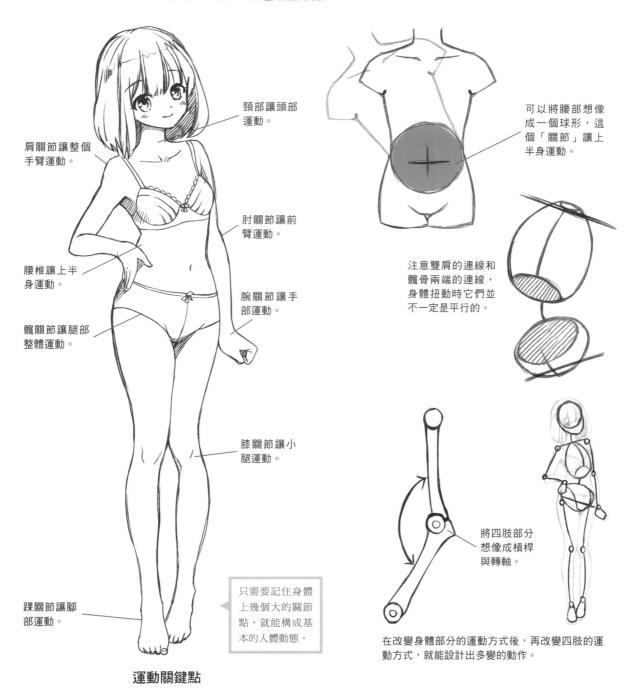

頸部讓頭部運動。

肩關節讓整個手臂運動。

肘關節讓前臂運動。

腰椎讓上半身運動。

腕關節讓手部運動。

髖關節讓腿部整體運動。

膝關節讓小腿運動。

踝關節讓腳部運動。

只需要記住身體上幾個大的關節點，就能構成基本的人體動態。

可以將腰部想像成一個球形，這個「關節」讓上半身運動。

注意雙肩的連線和髖骨兩端的連線，身體扭動時它們並不一定是平行的。

將四肢部分想像成槓桿與轉軸。

在改變身體部分的運動方式後，再改變四肢的運動方式，就能設計出多變的動作。

運動關鍵點

1.3.2 人體的基本站立姿勢

人體的站立姿勢是最基本的動作，這個動作經常用於展示角色的全身，學會如何繪製基本站姿對設計人物有很大的幫助。

站立的基礎要點

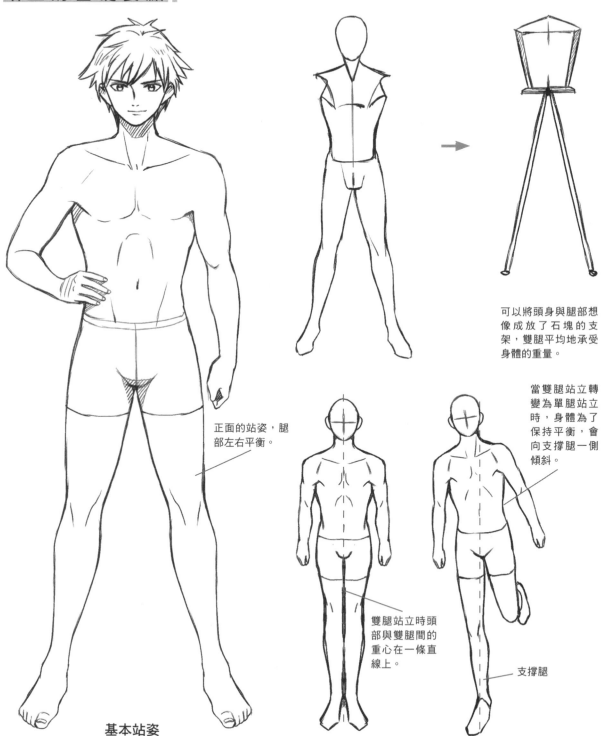

可以將頭身與腿部想像成放了石塊的支架，雙腿平均地承受身體的重量。

當雙腿站立轉變為單腿站立時，身體為了保持平衡，會向支撐腿一側傾斜。

正面的站姿，腿部左右平衡。

雙腿站立時頭部與雙腿間的重心在一條直線上。

支撐腿

基本站姿

男女的不同姿態

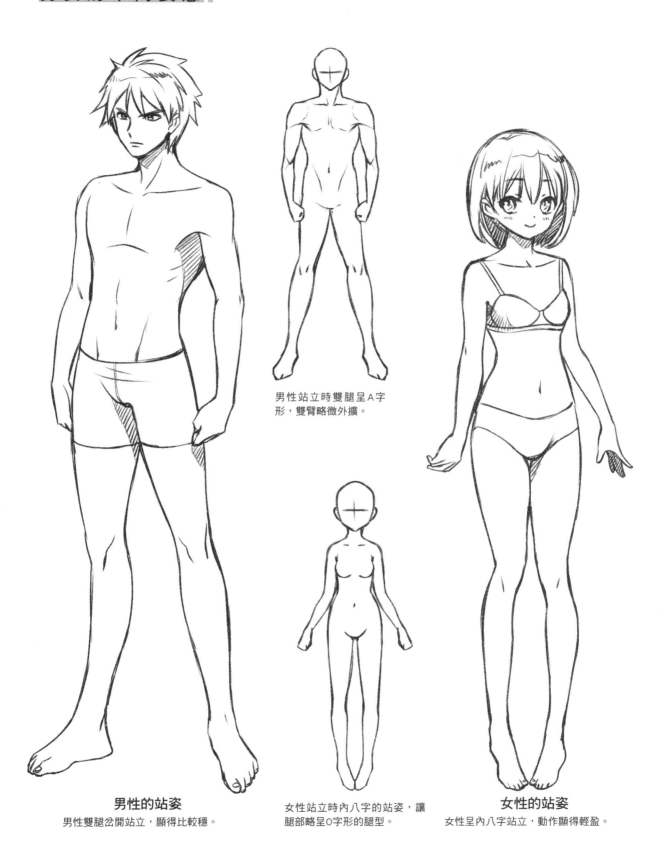

男性站立時雙腿呈A字形，雙臂略微外擴。

男性的站姿
男性雙腿岔開站立，顯得比較穩。

女性站立時內八字的站姿，讓腿部略呈O字形的腿型。

女性的站姿
女性呈內八字站立，動作顯得輕盈。

站姿與平衡

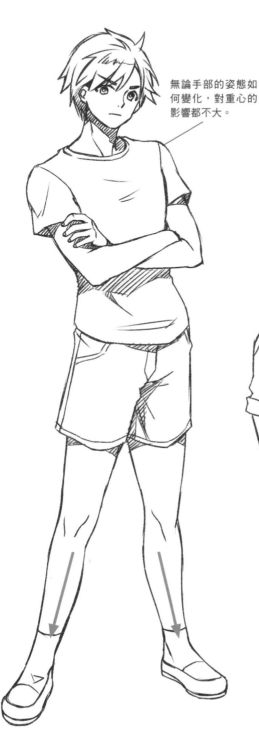

無論手部的姿態如
何變化,對重心的
影響都不大。

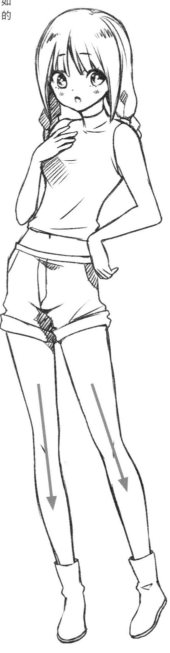

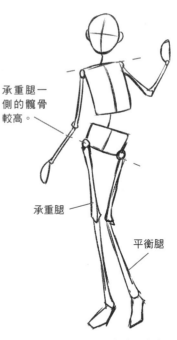

承重腿一
側的髖骨
較高。

承重腿

平衡腿

當主要用單腿站立時,雙肩的連線和
髖骨間的連線傾斜程度相反。

重心在雙腿之間

雙腿以同一個斜度分開,均勻承受身
體的重量,重心點落在雙腿之間。

重心在一條腿上

重心集中在傾斜程度最小的腿上,另
一條腿起輔助平衡的作用。

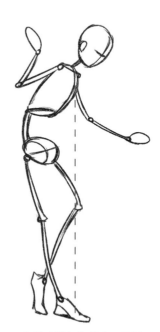

無論人體如何站立,只要
喉嚨到承重腿底部的連線
是豎直的,就能保證動作
的平衡。

1.3.3 不同角度的站姿表現

站立姿勢使用的情況非常多，在繪製的時候我們要注意不同角度下站姿的透視問題，這裡列出站立最基本的四個角度，供繪製時參考。

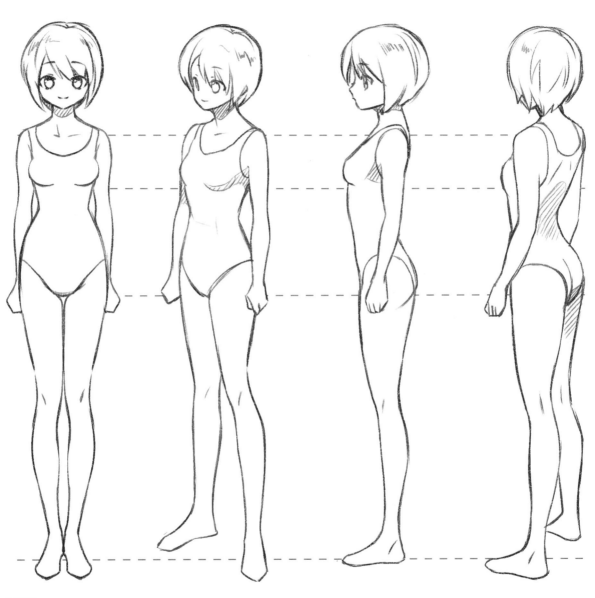

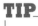

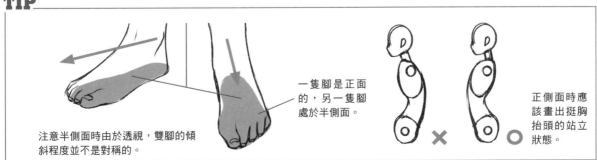

注意半側面時由於透視，雙腳的傾斜程度並不是對稱的。

一隻腳是正面的，另一隻腳處於半側面。

正側面時應該畫出挺胸抬頭的站立狀態。

1.3.4　不同的靜態姿勢

除了站立的姿勢以外，還有一些動作也處於靜止的平衡狀態，下面我們就一起來學習一些常見的靜態姿勢的繪製方法吧！

坐下的姿勢

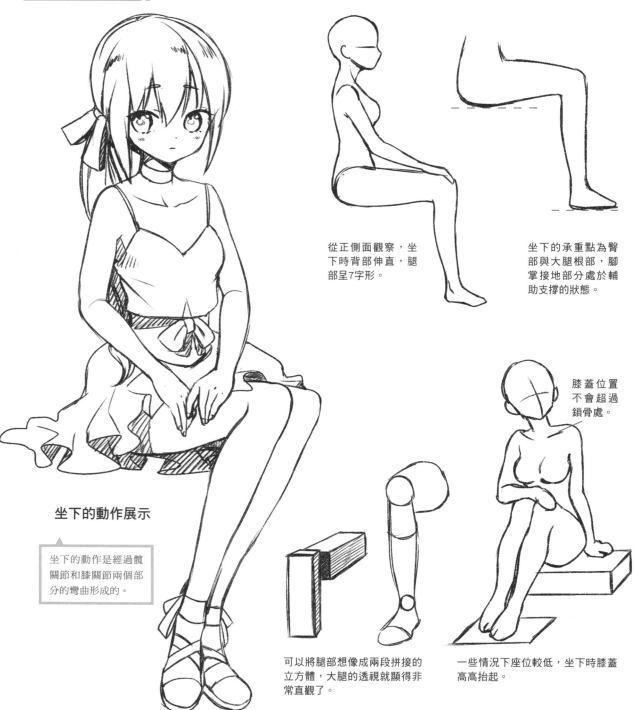

從正側面觀察，坐下時背部伸直，腿部呈7字形。

坐下的承重點為臀部與大腿根部，腳掌接地部分處於輔助支撐的狀態。

膝蓋位置不會超過鎖骨處。

坐下的動作展示

坐下的動作是經過髖關節和膝關節兩個部分的彎曲形成的。

可以將腿部想像成兩段拼接的立方體，大腿的透視就顯得非常直觀了。

一些情況下座位較低，坐下時膝蓋高高抬起。

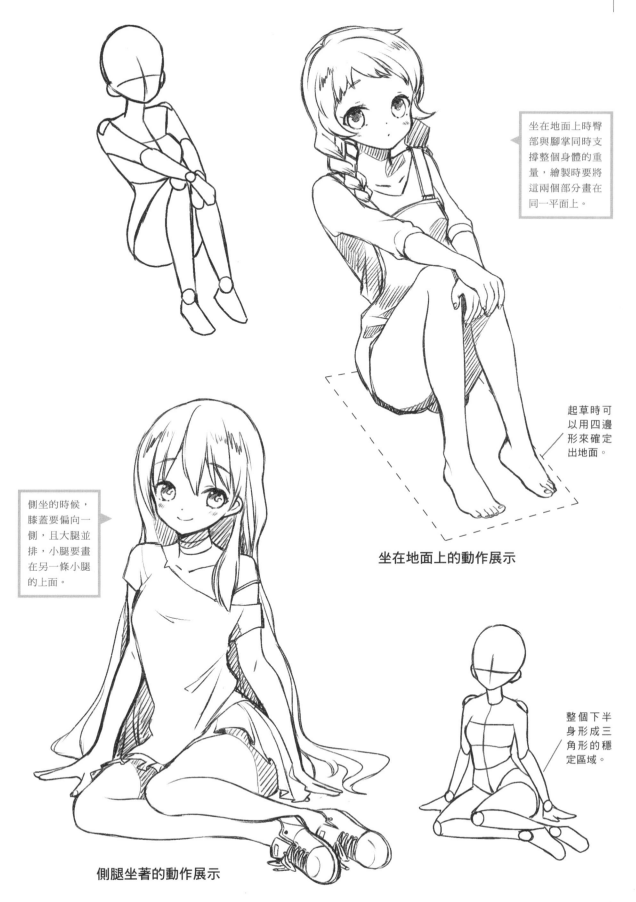

坐在地面上時臀部與腳掌同時支撐整個身體的重量，繪製時要將這兩個部分畫在同一平面上。

起草時可以用四邊形來確定出地面。

坐在地面上的動作展示

側坐的時候，膝蓋要偏向一側，且大腿並排，小腿要畫在另一條小腿的上面。

整個下半身形成三角形的穩定區域。

側腿坐著的動作展示

蹲下與跪坐

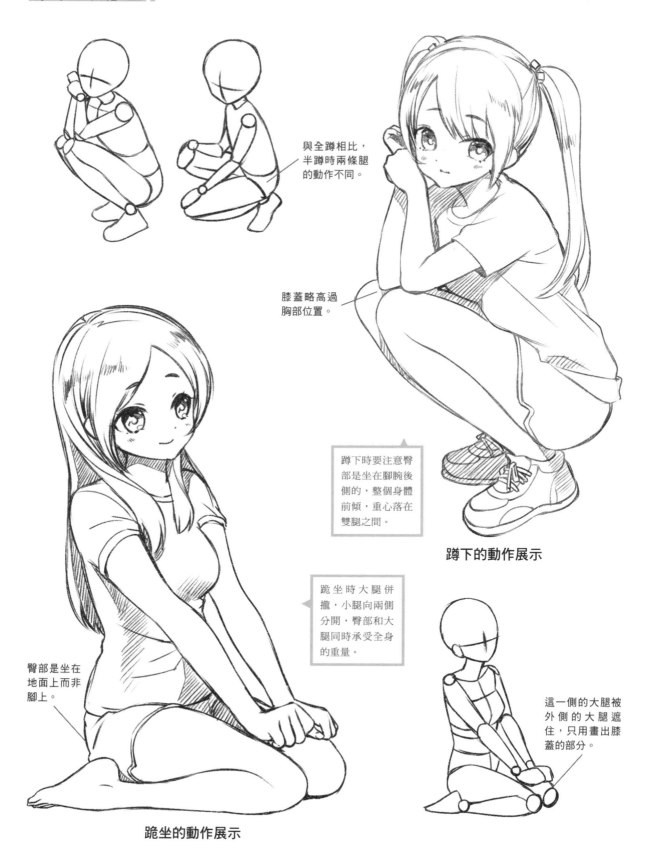

與全蹲相比，半蹲時兩條腿的動作不同。

膝蓋略高過胸部位置。

蹲下時要注意臀部是坐在腳腕後側的，整個身體前傾，重心落在雙腿之間。

蹲下的動作展示

跪坐時大腿併攏，小腿向兩側分開，臀部和大腿同時承受全身的重量。

臀部是坐在地面上而非腳上。

這一側的大腿被外側的大腿遮住，只用畫出膝蓋的部分。

跪坐的動作展示

1.3.5 重心的偏移形成動作

人體如果重心穩定，是不會形成全身動作的，當身體的重心向一側偏移，為了不失去重心而摔倒，四肢會自動協調全身的平衡，從而形成動作。

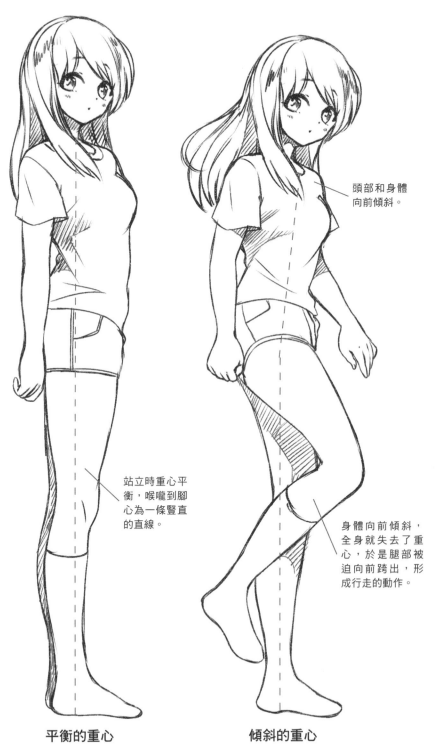

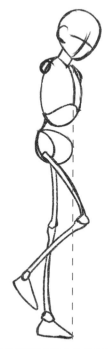

頭部和身體向前傾斜。

可以除開手臂來分析身體的動作，只要過喉嚨向下畫的豎線沒有落在承重腿上，就說明重心發生偏移。

站立時重心平衡，喉嚨到腳心為一條豎直的直線。

身體向前傾斜，全身就失去了重心，於是腿部被迫向前跨出，形成行走的動作。

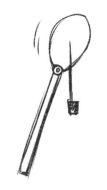

可以將身體想像成吊著秤砣，這種不平衡感帶來視覺上的動感。

平衡的重心　　　　　　　傾斜的重心

1.3.6　動作的自然展現

動作要表現得自然，需要對運動原理有一定的瞭解，下面我們通過一些實際的例子，來學習一下動作是如何自然呈現在畫面上的。

行走的姿勢

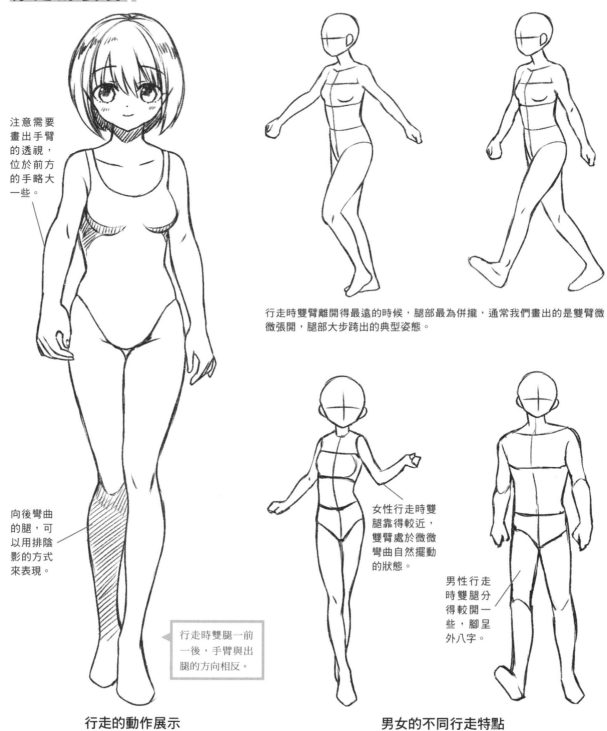

注意需要畫出手臂的透視，位於前方的手略大一些。

行走時雙臂離開得最遠的時候，腿部最為併攏，通常我們畫出的是雙臂微微張開，腿部大步跨出的典型姿態。

向後彎曲的腿，可以用排陰影的方式來表現。

女性行走時雙腿靠得較近，雙臂處於微微彎曲自然擺動的狀態。

男性行走時雙腿分得較開一些，腳呈外八字。

行走時雙腿一前一後，手臂與出腿的方向相反。

行走的動作展示

男女的不同行走特點

奔跑的動作

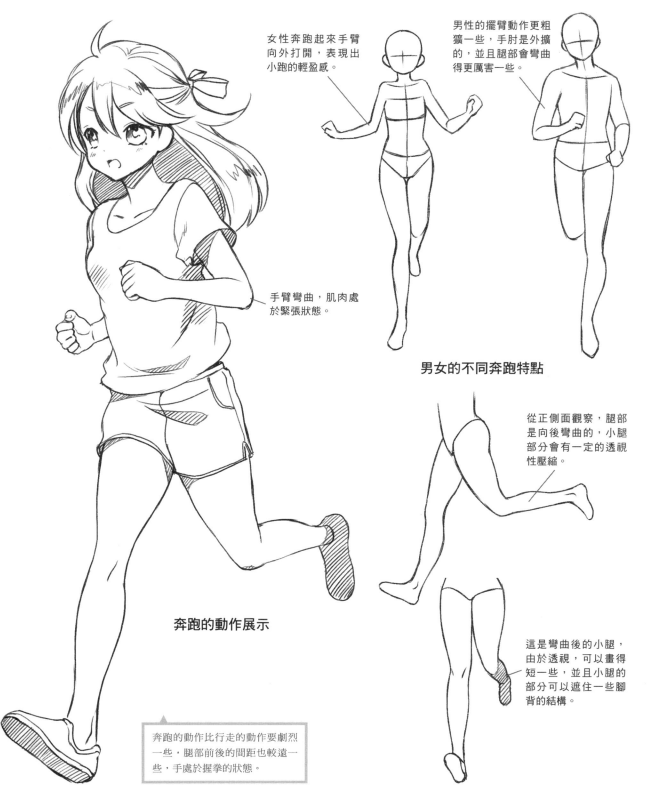

女性奔跑起來手臂向外打開，表現出小跑的輕盈感。

男性的擺臂動作更粗獷一些，手肘是外擴的，並且腿部會彎曲得更厲害一些。

手臂彎曲，肌肉處於緊張狀態。

男女的不同奔跑特點

從正側面觀察，腿部是向後彎曲的，小腿部分會有一定的透視性壓縮。

奔跑的動作展示

這是彎曲後的小腿，由於透視，可以畫得短一些，並且小腿的部分可以遮住一些腳背的結構。

奔跑的動作比行走的動作要劇烈一些，腿部前後的間距也較遠一些，手處於握拳的狀態。

跳躍的動作

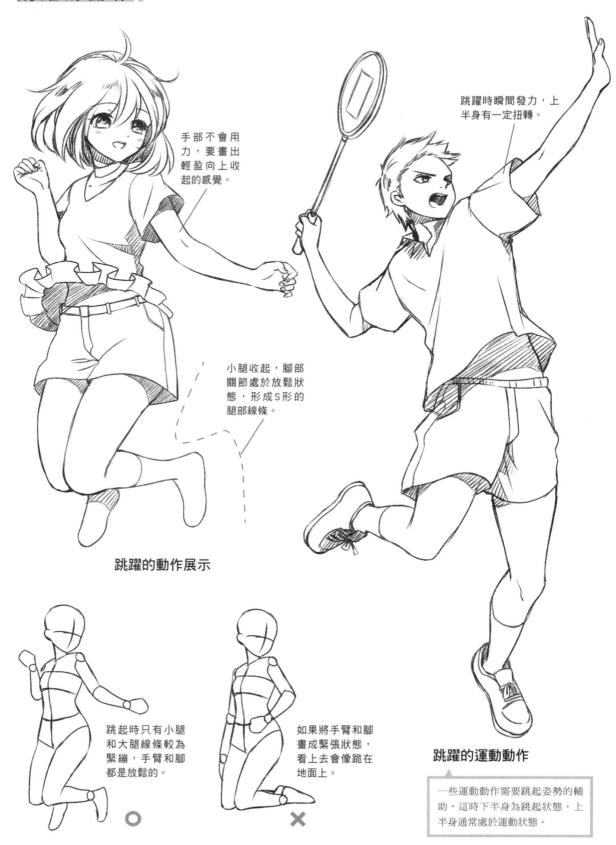

手部不會用力，要畫出輕盈向上收起的感覺。

跳躍時瞬間發力，上半身有一定扭轉。

小腿收起，腳部關節處於放鬆狀態，形成S形的腿部線條。

跳躍的動作展示

跳起時只有小腿和大腿線條較為緊繃，手臂和腳都是放鬆的。

如果將手臂和腳畫成緊張狀態，看上去會像跪在地面上。

跳躍的運動動作

一些運動動作需要跳起姿勢的輔助，這時下半身為跳起狀態，上半身通常處於運動狀態。

格鬥動作

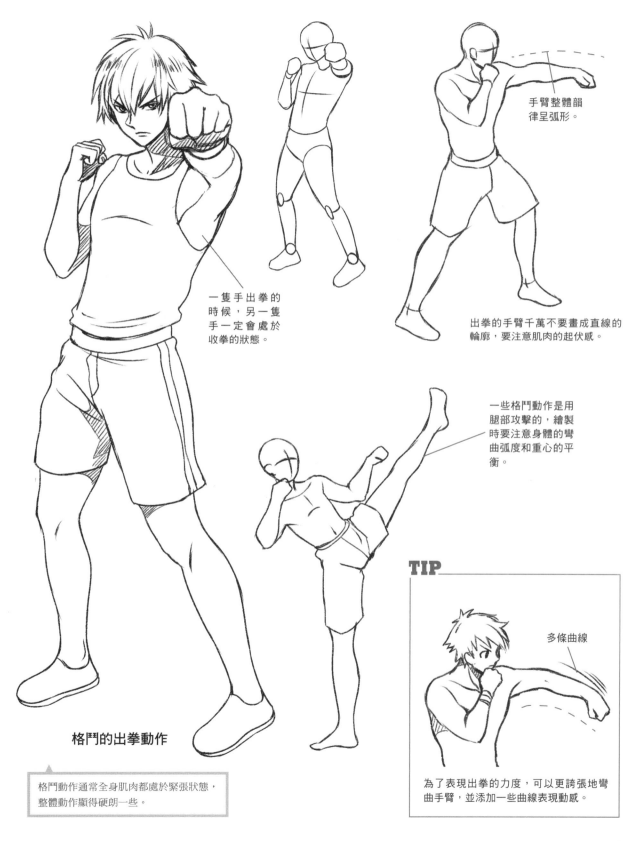

手臂整體韻律呈弧形。

一隻手出拳的時候，另一隻手一定會處於收拳的狀態。

出拳的手臂千萬不要畫成直線的輪廓，要注意肌肉的起伏感。

一些格鬥動作是用腿部攻擊的，繪製時要注意身體的彎曲弧度和重心的平衡。

格鬥的出拳動作

格鬥動作通常全身肌肉都處於緊張狀態，整體動作顯得硬朗一些。

TIP

多條曲線

為了表現出拳的力度，可以更誇張地彎曲手臂，並添加一些曲線表現動感。

1.4 剪影法塑造出完美身材

剪影法是用來表現出準確形狀的一種起草法。

1.4.1 剪影的塗繪方式

剪影實際是用一整個灰度來填充人物輪廓的起草方式，塗繪的時候要記住剪影只是用於表現準確的形狀，不要試圖用剪影畫出所有的細節。

剪影的定義

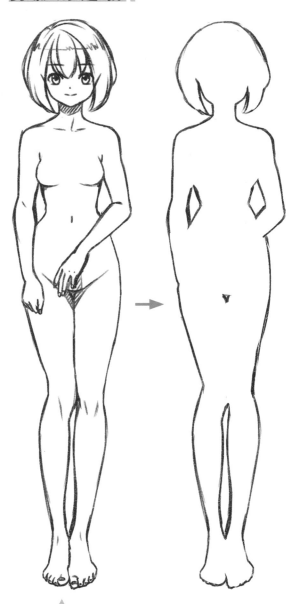

將人物的細節全部忽略，我們得到整個人體的輪廓，這個輪廓只表現了人物的整體形狀。

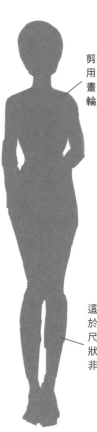

剪影就是利用較粗的筆畫出的人體輪廓。

正是剪影這種忽略了細節的畫法，讓形狀能表現得更加準確。

這種輪廓對於不借助標尺來辨別形狀準確與否非常有用。

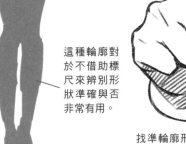

找準輪廓形狀以後繪製細節，形狀就不會因為注重細節而出現太大偏差。

TIP

剪影法主要用於找比例，所以通常不用畫出頭髮。

只有在用於髮型設計的時候，才用剪影法表現出頭髮的輪廓。

剪 影 的 繪 製 方 式

剪影的最終效果

繪製剪影的時候盡量用粗筆繪製，過細的筆繪製剪影浪費時間也不能起到很好的效果。

粗筆

細筆

用筆塗出大致形狀。

用橡皮擦出細節。

繪製時可以用筆畫出大致形狀，再用橡皮修正細節，達到明確形狀的目的。

用剪影法繪製人體的步驟

1 先用粗筆畫出人體的大致形態，這裡不用在意肌肉的起伏等細節。

2 用橡皮擦出肌肉的起伏、腰身的寬窄和手指等細節。

3 將剪影顏色減淡，就能在上面直接勾勒出準確的輪廓線條了。

1.4.2 用剪影修正全身比例

剪影在視覺上只給人輪廓的印象，所以剪影能很容易找準頭身比，即使不借助表現頭大小的基礎圖，也能很容易看清楚繪製的頭身是否正確。

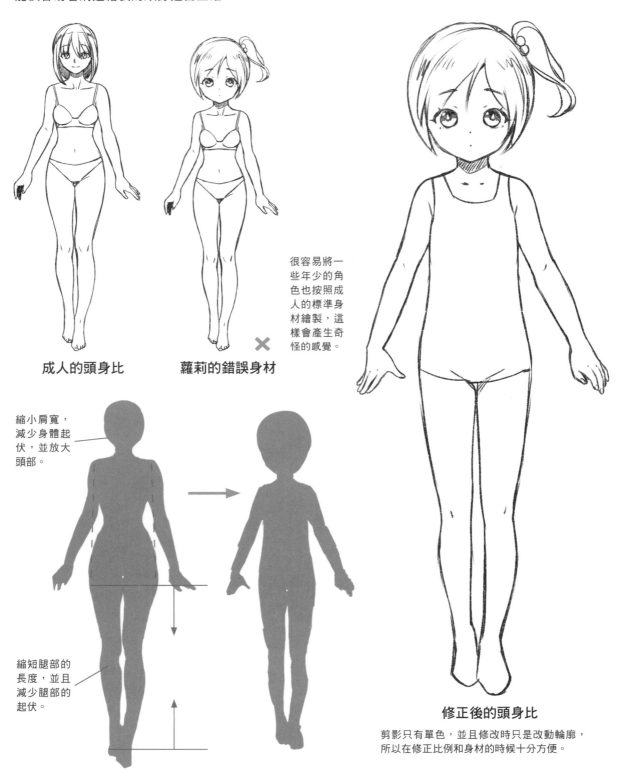

成人的頭身比

蘿莉的錯誤身材 ✕

很容易將一些年少的角色也按照成人的標準身材繪製，這樣會產生奇怪的感覺。

縮小肩寬，減少身體起伏，並放大頭部。

縮短腿部的長度，並且減少腿部的起伏。

修正後的頭身比

剪影只有單色，並且修改時只是改動輪廓，所以在修正比例和身材的時候十分方便。

1.4.3 用剪影表現出曼妙站姿

剪影在修正站姿上也有較強的優勢，用剪影法快速塗出身體的形狀，再對站姿的平衡感進行快速修改。剪影法在繪製站姿時運用得非常廣泛。

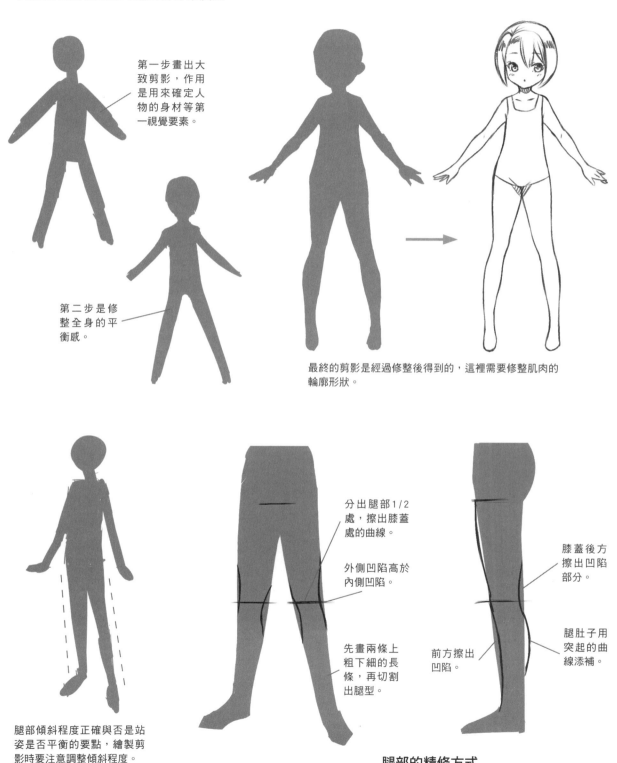

第一步畫出大致剪影，作用是用來確定人物的身材等第一視覺要素。

第二步是修整全身的平衡感。

最終的剪影是經過修整後得到的，這裡需要修整肌肉的輪廓形狀。

分出腿部1/2處，擦出膝蓋處的曲線。

外側凹陷高於內側凹陷。

先畫兩條上粗下細的長條，再切割出腿型。

膝蓋後方擦出凹陷部分。

前方擦出凹陷。

腿肚子用突起的曲線添補。

腿部傾斜程度正確與否是站姿是否平衡的要點，繪製剪影時要注意調整傾斜程度。

腿部的精修方式

站姿實例分析

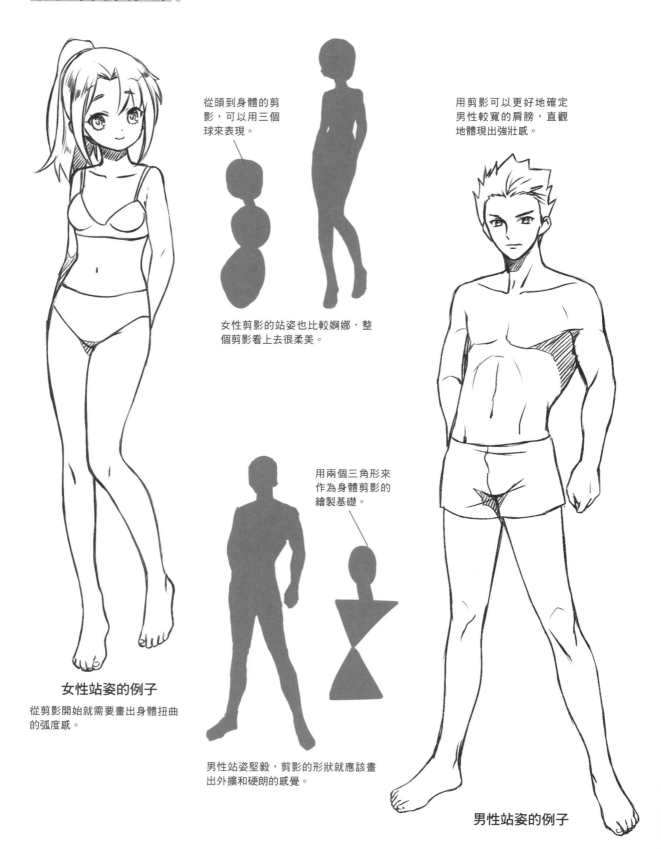

從頭到身體的剪影，可以用三個球來表現。

用剪影可以更好地確定男性較寬的肩膀，直觀地體現出強壯感。

女性剪影的站姿也比較婀娜，整個剪影看上去很柔美。

用兩個三角形來作為身體剪影的繪製基礎。

女性站姿的例子

從剪影開始就需要畫出身體扭曲的弧度感。

男性站姿堅毅，剪影的形狀就應該畫出外擴和硬朗的感覺。

男性站姿的例子

第2章

年齡可不只是
幾道皺紋

增加年齡最直觀的方式是在臉部添加一些皺紋，
但實際表現中一些上年紀的角色並不只是添加皺
紋，臉部輪廓和身體的形狀變化，甚至打扮，也
能區分出人物的年齡。本章我們將會一起學習不
同年齡角色的繪製方式。

2.1 頭部比例改變年齡

頭部的比例對於年齡的表現有較大的幫助，在繪畫時可以用五官之間的鬆緊程度來表現出不同年齡人物的臉部。

2.1.1 幼兒的頭部比例

幼兒的臉部各個五官是離得最近的，五官緊湊，看起來非常可愛，同時也會體現出大大腦袋的可愛感，繪製幼兒的時候，一定要注意五官的範圍問題。

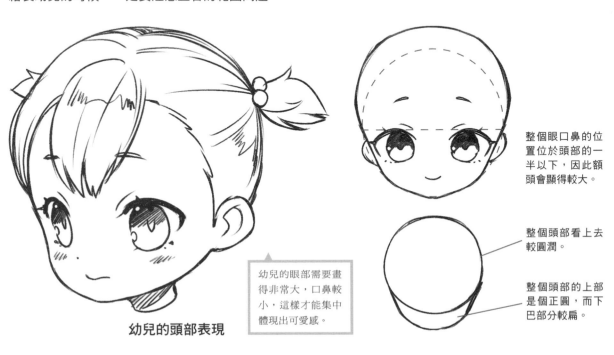

幼兒的頭部表現

幼兒的眼部需要畫得非常大，口鼻較小，這樣才能集中體現出可愛感。

整個眼口鼻的位置位於頭部的一半以下，因此額頭會顯得較大。

整個頭部看上去較圓潤。

整個頭部的上部是個正圓，而下巴部分較扁。

正側面的頭部也類似正圓的形狀，五官集中於頭部一半以下的位置，眉眼距較寬。

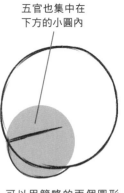

五官也集中在下方的小圓內

可以用簡略的兩個圓形來表現幼兒的頭部。

TIP

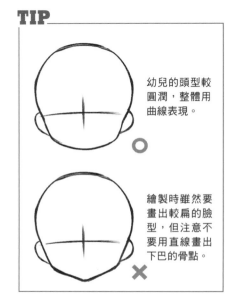

幼兒的頭型較圓潤，整體用曲線表現。

繪製時雖然要畫出較扁的臉型，但注意不要用直線畫出下巴的骨點。

2.1.2 青年的頭部比例

青年的五官長得更舒展一些，從眉毛到嘴巴的五官分布更為均勻，繪製的時候可以適當拉開五官的距離，注意眼睛和鼻子的距離要適當離遠一些。

青年的頭部表現

可以用一個工字形確定眼睛和嘴巴的位置，這樣起草可以讓五官顯得更舒展。

下巴和臉龐的輪廓可以用更多的直線畫出。

下巴的範圍較大，與頭頂的球形形成一個長橢圓形的頭型。

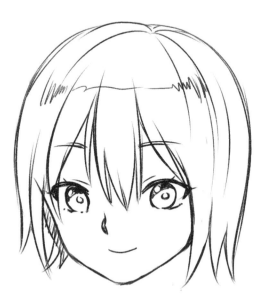

女青年的臉部特點

女青年的臉部比例要比男性更均勻一些，男性的眉眼距更近，而女性眉眼距較寬。

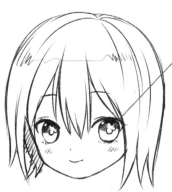

青年眼睛更小，鼻子更大一些。

與青年相比，幼兒的五官只有眼睛和鼻子的距離發生了變化。

女性的五官範圍要比男性的緊湊一些。

中年人的頭部比例與青年的差異不大，在繪畫的時候，我們可以用一些重色的線條重點強調一些中年人特有的部分，繪製出中年人頭部的特徵。

中年人的頭部表現

中年的頭部比例需要強調鼻子的長度，所以繪製出鼻樑的線條非常重要。

起草臉部的時候，可以用長度較長的工字來表現五官的範圍。

眼珠和鼻子底部的三個點，形成等邊三角形，這樣可以強制將五官畫得舒展一些。

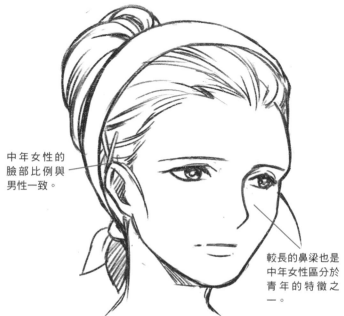

中年女性的臉部比例與男性一致。

較長的鼻樑也是中年女性區分於青年的特徵之一。

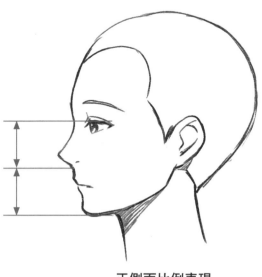

正側面比例表現

眼睛到鼻子底部與鼻子底部到下巴的距離一致，並且總高度佔整個臉部的2/3。

2.1.4 老年人的頭部比例

老年人的頭部比例與中年人非常相似，但在動漫的創作中，老年人的頭型往往是較為誇張的，所以繪製時對比例也應該有一定的誇張。

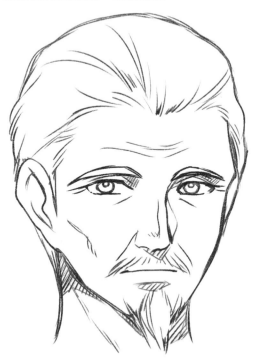

老年人的頭部表現

老年人的五官附近皺紋較多，所以視覺效果上佔臉部的比例顯得較大一些。

老年人嘴部離下巴非常近，繪製時可以將工字線拉長一些，鼻子離嘴部遠一些。

從老年人的正側面輪廓可以看出，鼻子到下巴的距離比鼻子到眼睛的距離遠一些。

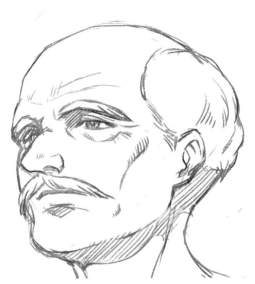

老年人的皮膚和肌肉都較鬆弛，輪廓會顯出很多骨點，畫準這些骨點是確定臉部比例的訣竅。

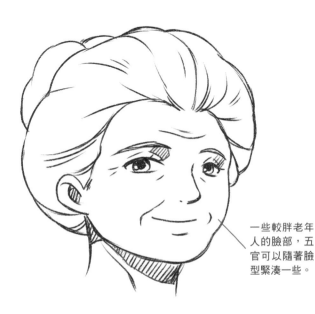

一些較胖老年人的臉部，五官可以隨著臉型緊湊一些。

2.2 不同年齡角色的頭部表現

用五官和一些特殊要素表現年齡，是繪製不同年齡角色要掌握的技法。

2.2.1 眼部的大小與皺紋的變化

不同年齡人物的臉部除了有比例上的變化以外，一些特殊的臉部特徵也是體現年齡的要素，在漫畫表現中對眼部和眼周皺紋的刻畫顯得非常重要。

眼睛的大小變化

幼兒的眼睛大小

幼兒的眼睛佔整個臉部的比例較大，繪製時可以忽略鼻子的部分，著重體現出眼睛的大。

青年的眼睛大小

青年的眼睛高度約佔整個臉部的1/5，眼睛不宜畫得過大，以至於讓角色年齡看上去偏小。

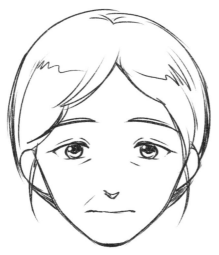

中年人的眼睛大小

中年人的眼睛從圓眼逐漸變成了又扁又長的細眼，眼睛下逐漸出現眼袋等歲月痕跡。

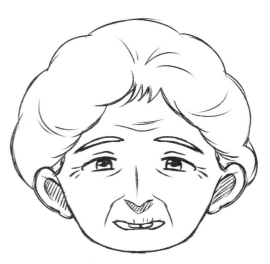

老年人的眼睛大小

老年人的眼睛佔臉部的比例與中年人相近，不過由於眼周皺褶的拓展，顯得眼睛比中年人稍大一些。

眼周皺褶的畫法

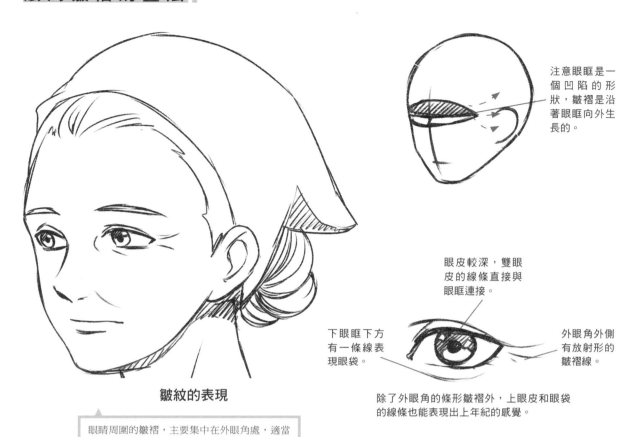

注意眼眶是一個凹陷的形狀，皺褶是沿著眼眶向外生長的。

眼皮較深，雙眼皮的線條直接與眼眶連接。

下眼眶下方有一條線表現眼袋。

外眼角外側有放射形的皺褶線。

除了外眼角的條形皺褶外，上眼皮和眼袋的線條也能表現出上年紀的感覺。

皺紋的表現

眼睛周圍的皺褶，主要集中在外眼角處，適當地畫出2～3條短線就能表現了。

皺褶的繪製步驟

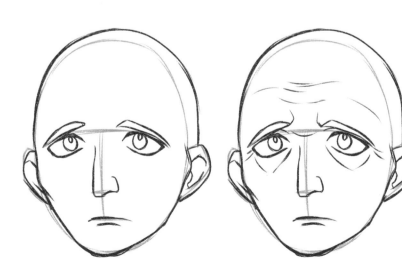

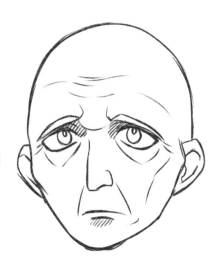

1 首先畫出老人的整個頭部形狀，並畫出下塌的五官。注意外眼角一定是向下傾斜的。

2 在下眼眶、外眼角處添加皺紋線條，同時在眉毛上方和眉心處適當添加一些皺紋線。

3 為整個臉部添加上適當的皺褶，老人的頭部就繪製完成了。

隨著年齡的增長，鼻子和嘴唇部分的形狀發生較大的變化，年齡越大鼻子和嘴部的表現方式
越接近寫實的畫法。

年幼者的鼻唇表現

年幼的角色鼻唇附近肌肉緊繃，不會出現
皺紋線條，直接畫出鼻子和嘴就可以了。

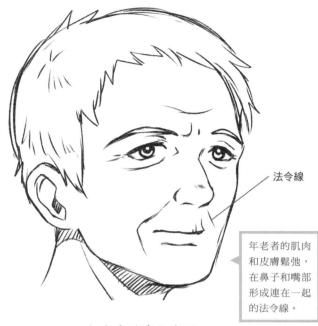

法令線

年老者的肌肉
和皮膚鬆弛，
在鼻子和嘴部
形成連在一起
的法令線。

年老者的鼻唇表現

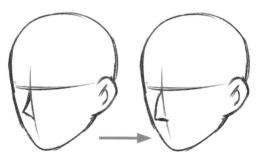

青年到中年的變化
中，鼻子形狀的變
化也較重要，通常
青年是翹鼻子，而
中年可以故意刻畫
成鷹鉤鼻。

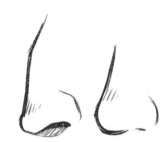

年紀較大者的
鼻子，可以畫
成鷹鉤鼻或圓
鼻頭，以區別
年輕人。

年輕人在微
笑的時候，
嘴附近不會
出現皺褶。

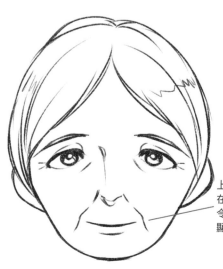

上了年紀的人
在微笑時，法
令線會越發明
顯。

2.2.3 臉部輪廓的改變

隨著年齡的增長，臉部輪廓也會發生改變，臉部並不總是理想的倒三角形，而一些贅肉和骨點也會體現出不同年齡段角色臉部輪廓的特徵。

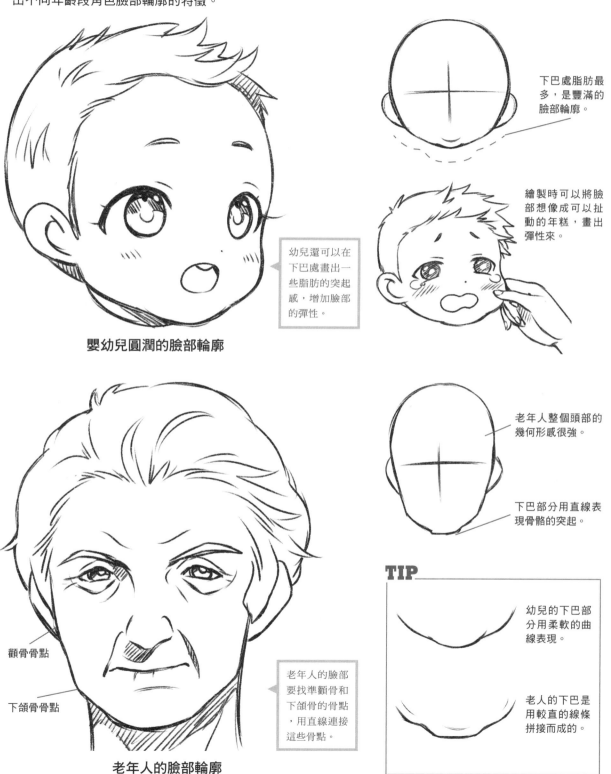

下巴處脂肪最多，是豐滿的臉部輪廓。

繪製時可以將臉部想像成可以扯動的年糕，畫出彈性來。

幼兒還可以在下巴處畫出一些脂肪的突起感，增加臉部的彈性。

嬰幼兒圓潤的臉部輪廓

老年人整個頭部的幾何形感很強。

下巴部分用直線表現骨骼的突起。

顴骨骨點

下頜骨骨點

老年人的臉部要找準顴骨和下頜骨的骨點，用直線連接這些骨點。

老年人的臉部輪廓

TIP

幼兒的下巴部分用柔軟的曲線表現。

老人的下巴是用較直的線條拼接而成的。

2.2.4 誇張的頭部表現

在漫畫中一些中年人和老年人的角色，頭部的骨骼和肌肉可以特意誇張一下，突出角色的特點，這種繪製方式在繪製男性時佔比例較大。

我們繪製一些年輕的美型角色時通常會採用下巴較尖、輪廓平緩的三角形臉，但這種臉型被應用到一些成熟角色上，則會顯得很奇怪。

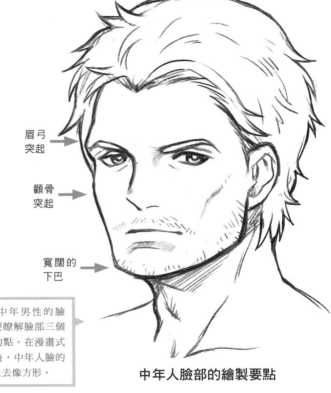

眉弓突起

顴骨突起

寬闊的下巴

中年人臉部的繪製要點

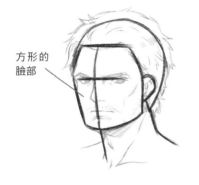

方形的臉部

要繪製好中年男性的臉型，首先要瞭解臉部三個需要強調的點。在漫畫式的誇張以後，中年人臉的形狀會看上去像方形。

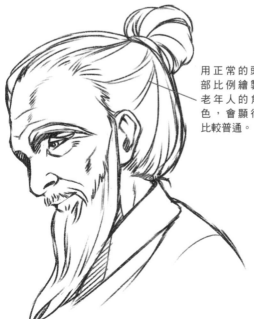

用正常的頭部比例繪製老年人的角色，會顯得比較普通。

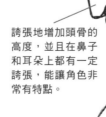

誇張地增加頭骨的高度，並且在鼻子和耳朵上都有一定誇張，能讓角色非常有特點。

繪製出一個好角色，標準並不是將結構畫準確就夠了，適當地在一些部分進行誇張，才能創作出讓人印象深刻的角色。

2.2.5 髮量的變化

根據年齡的變化，髮際線也會發生相應的變化，繪製一些較年長的角色時，特別是一些男性角色時，可以將髮際線畫得高一些，表現出較少的頭髮。

青年的髮際線

青年的髮際線離眉毛的距離，與眉毛到鼻尖的距離相近。

髮際線較低一些，頭髮生長的範圍較多。

中年的髮際線

由於脫髮等因素，中年人的髮際線更高一些，額頭兩側比中間更高。

髮際線較高，頭髮生長的範圍較少，整體顯得髮量比較少。

一些老年的角色，頭部常會禿頂，因此只用畫出後腦勺處的頭髮。

一些中年女性角色，可以將額頭畫得長一些，表現髮際線向上推移，髮量減少的感覺。

2.3 身體的年齡變化表現

隨著年齡的變化，除了五官會有一些變化外，身體的比例和結構上也會發生一些變化。

2.3.1 頭身比的變化

不同年齡的人，由於骨骼的生長程度不同會出現不同的身高和體型差異，在漫畫中我們用頭身比的方式，表現出不同年齡層角色的差異。

幼兒與少年的頭身比

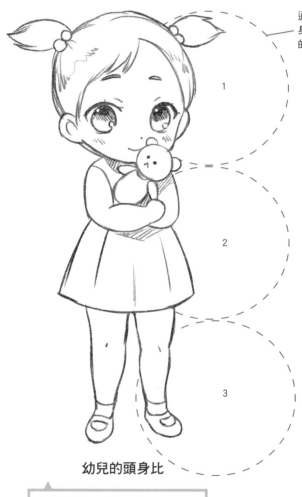

通常幼兒的身體為2個頭的高度。

幼兒的頭身比

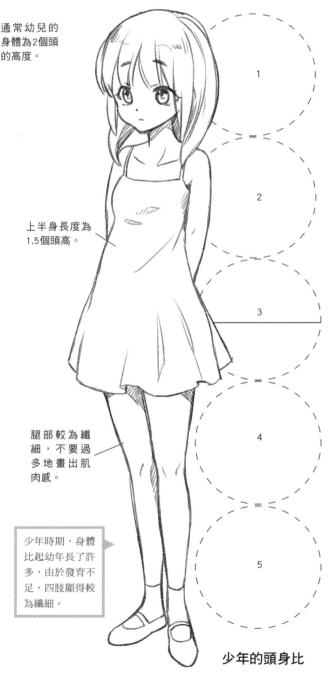

上半身長度為1.5個頭高。

腿部較為纖細，不要過多地畫出肌肉感。

少年時期，身體比起幼兒長了許多，由於發育不足，四肢顯得較為纖細。

少年的頭身比

幼兒的頭部非常大，為了平衡大大的頭部，四肢可以畫得粗一些。

■ 達 人 一 言 ■

幼兒到少年時期是人類成長最快的時期，繪製幼兒與少年時，要注意拉開兩者間的差別，表現出兩個不同的年齡層。

青年與中年人的頭身比

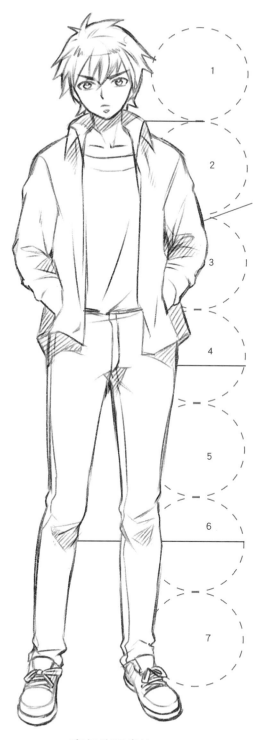

青年的頭身比

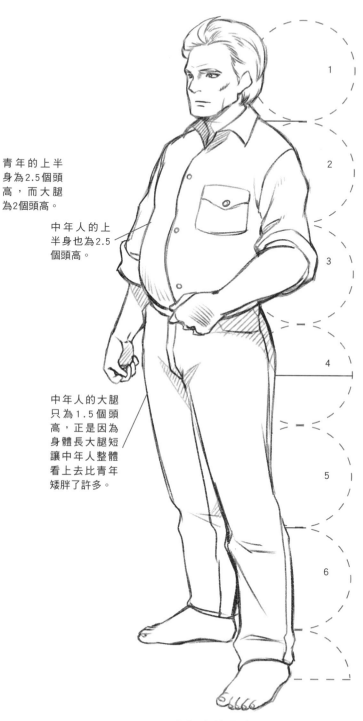

中年人的頭身比

青年的上半身為2.5個頭高,而大腿為2個頭高。

中年人的上半身也為2.5個頭高。

中年人的大腿只為1.5個頭高,正是因為身體長大腿短讓中年人整體看上去比青年矮胖了許多。

男性青年的頭身比通常為7個頭身,這個比例是最常用、最標準的頭身比,可以用於比較其他年齡的身高比例。

中年男性的身材會顯得比青年時期矮一些,我們可以通過減少大腿的長度來達到目的。

老年人的頭身比

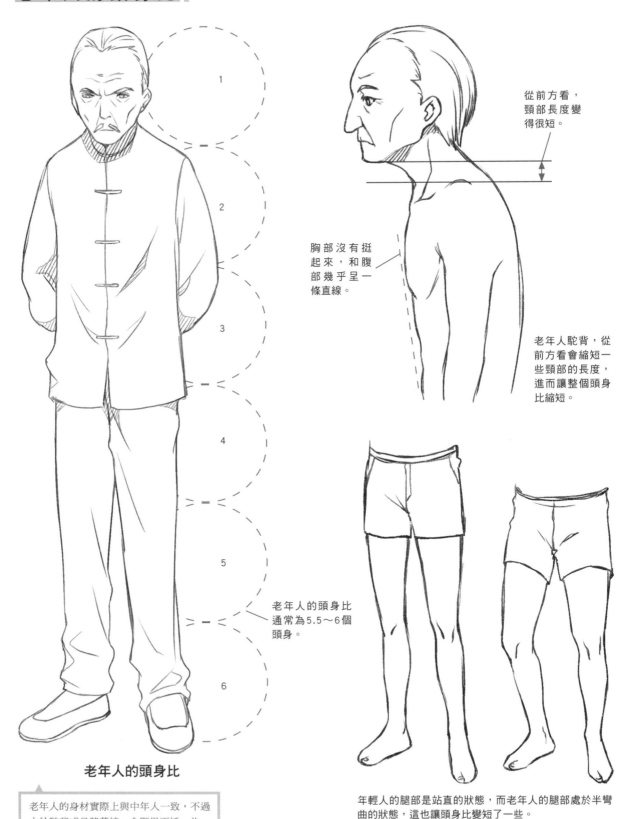

1
2
3
4
5
6

老年人的頭身比

從前方看，頸部長度變得很短。

胸部沒有挺起來，和腹部幾乎呈一條直線。

老年人駝背，從前方看會縮短一些頸部的長度，進而讓整個頭身比縮短。

老年人的頭身比通常為5.5～6個頭身。

老年人的身材實際上與中年人一致，不過由於駝背或骨骼萎縮，會顯得更矮一些。

年輕人的腿部是站直的狀態，而老年人的腿部處於半彎曲的狀態，這也讓頭身比變短了一些。

2.3.2 肩寬的變化

隨著年齡變化的除了縱向的頭身比以外，肩部的寬度也會有一定的變化。在繪製的時候注意調整肩部寬度，畫出符合年齡層的肩寬比例。

肩部寬窄的變化

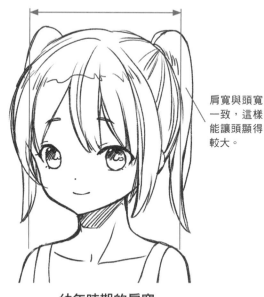

肩寬與頭寬一致，這樣能讓頭顯得較大。

幼年時期的肩寬

幼年的時候，肩寬盡量表現得與頭寬一致，表現出身體較為嬌小的感覺。

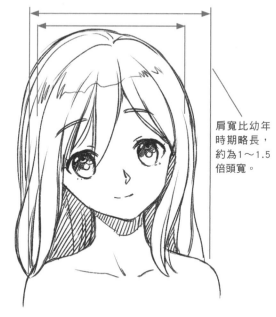

肩寬比幼年時期略長，約為1～1.5倍頭寬。

少年時期的肩寬

少年時期肩寬要略大於頭部的寬度，表現出比幼年更加成熟的感覺。

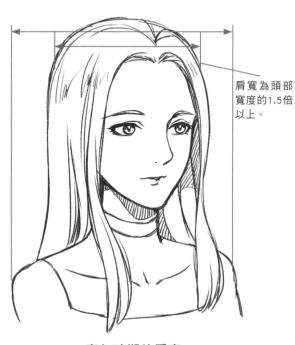

肩寬為頭部寬度的1.5倍以上。

青年時期的肩寬

為了突出表現一些青年的成熟感，可以將肩寬畫成頭寬的1.5倍以上。

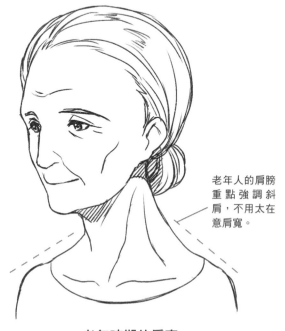

老年人的肩膀重點強調斜肩，不用太在意肩寬。

老年時期的肩寬

老年人的肩膀下塌，形成斜肩的樣子，所以老年人的肩寬實際與少年時期一致。

肩寬與髖部寬度的比較

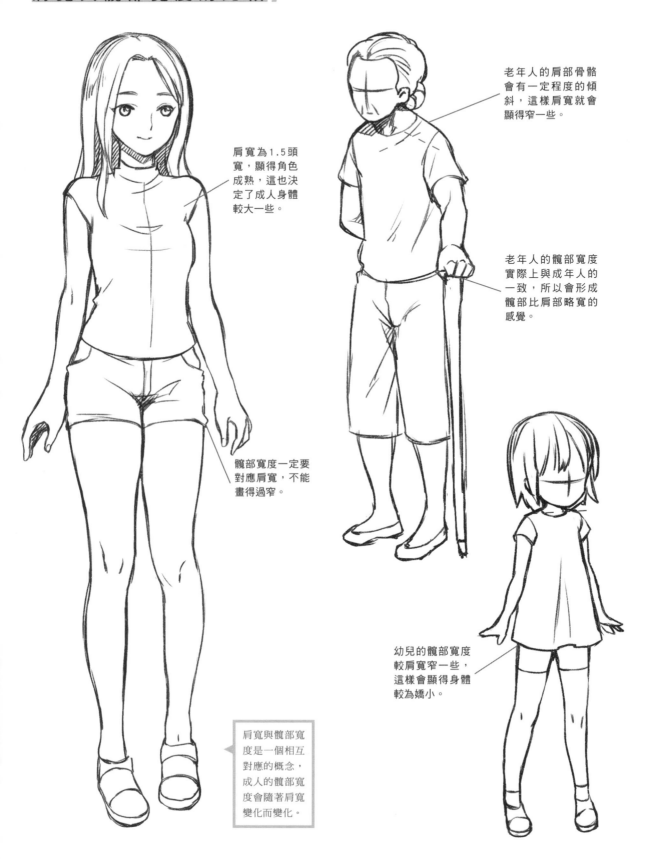

肩寬為1.5頭寬，顯得角色成熟，這也決定了成人身體較大一些。

髖部寬度一定要對應肩寬，不能畫得過窄。

肩寬與髖部寬度是一個相互對應的概念，成人的髖部寬度會隨著肩寬變化而變化。

老年人的肩部骨骼會有一定程度的傾斜，這樣肩寬就會顯得窄一些。

老年人的髖部寬度實際上與成年人的一致，所以會形成髖部比肩部略寬的感覺。

幼兒的髖部寬度較肩寬窄一些，這樣會顯得身體較為嬌小。

2.3.3　身體輪廓的變化

隨著年齡增加，進入老年階段後，人體的肌肉和皮膚組織會發生很大的變化。在繪製的時候，把這些變化反映在輪廓線上，就能讓角色看上去更加逼真。

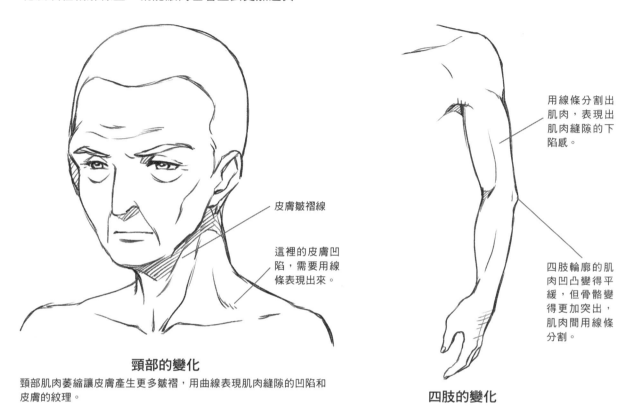

皮膚皺褶線

這裡的皮膚凹陷，需要用線條表現出來。

用線條分割出肌肉，表現出肌肉縫隙的下陷感。

四肢輪廓的肌肉凹凸變得平緩，但骨骼變得更加突出，肌肉間用線條分割。

頸部的變化

頸部肌肉萎縮讓皮膚產生更多皺褶，用曲線表現肌肉縫隙的凹陷和皮膚的紋理。

四肢的變化

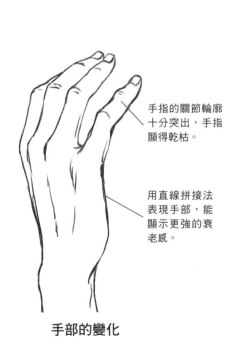

手指的關節輪廓十分突出，手指顯得乾枯。

用直線拼接法表現手部，能顯示更強的衰老感。

手部的變化

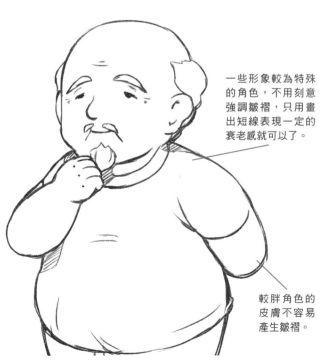

一些形象較為特殊的角色，不用刻意強調皺褶，只用畫出短線表現一定的衰老感就可以了。

較胖角色的皮膚不容易產生皺褶。

2.4 人物的動作習慣

每一個年齡段都會有不同的動作習慣，這些豐富多彩的動作構成了生動的人物形象，下面就一起來學習一下不同年齡人物的動作習慣吧！

2.4.1 天真兒童的動作

兒童的特徵是天真活潑，因此兒童的動作是靈活好動的。繪製的時候可以選擇一些幅度較大的玩耍動作來表現。

女孩的動作表現

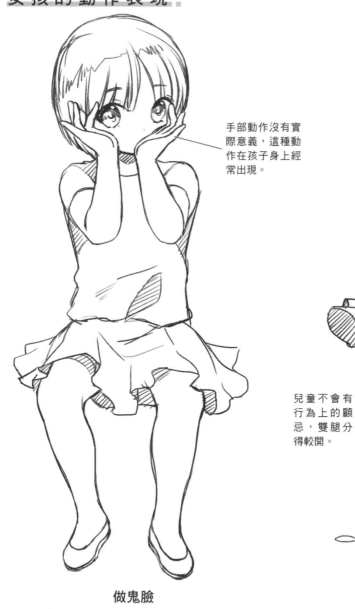

手部動作沒有實際意義，這種動作在孩子身上經常出現。

畫出飄動的頭髮和裙子，表現出踩水時的動感。

兒童不會有行為上的顧忌，雙腿分得較開。

做鬼臉

即使是女孩子，坐姿也不會有矜持感，這樣才能體現出孩子的天真。

踩水

女孩子在兒童時候最活潑，動作與男孩子相差無幾，可以畫一些較為頑皮的動作。

男孩的動作表現

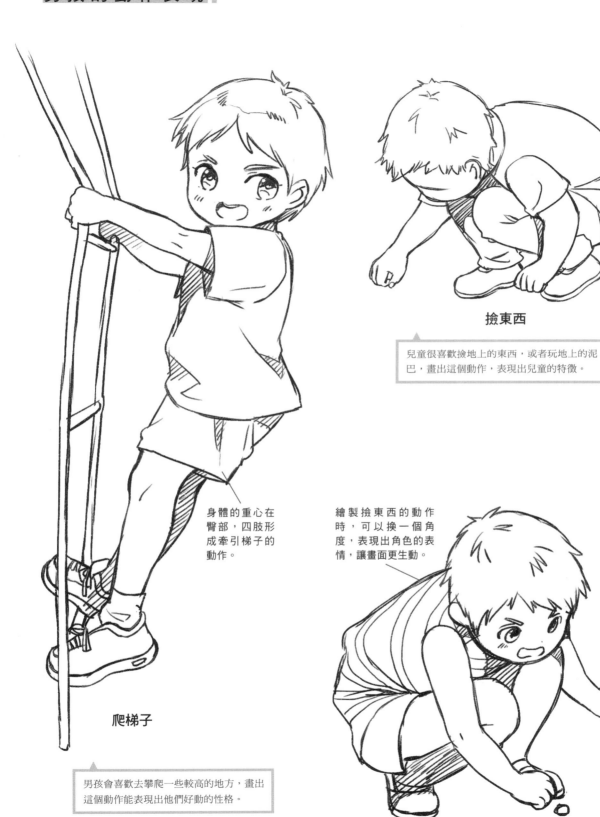

撿東西

兒童很喜歡撿地上的東西，或者玩地上的泥巴，畫出這個動作，表現出兒童的特徵。

身體的重心在臀部，四肢形成牽引梯子的動作。

繪製撿東西的動作時，可以換一個角度，表現出角色的表情，讓畫面更生動。

爬梯子

男孩會喜歡去攀爬一些較高的地方，畫出這個動作能表現出他們好動的性格。

2.4.2 活潑青少年的動作

青少年多處於學生時代，這些角色的動作也比較活潑，青少年可以繪製一些與學習相關的動作。

女生的動作表現

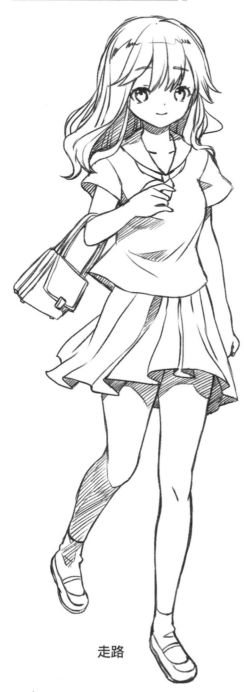

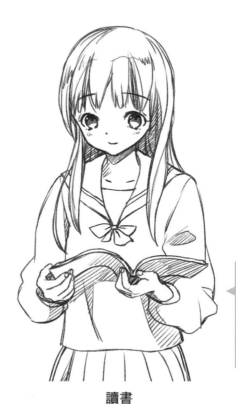

讀書是表現文靜女學生的標準動作，繪製時要注意將上臂畫為自然下垂的狀態，前臂抬起。

讀書

在學習中經常有一些思考的動作出現，畫出托著下巴正在思考的樣子，表現出女生的可愛感。

思考

走路

女生的行走動作，不再像小時候的動作那樣誇張，有了矜持感。

男生的動作表現

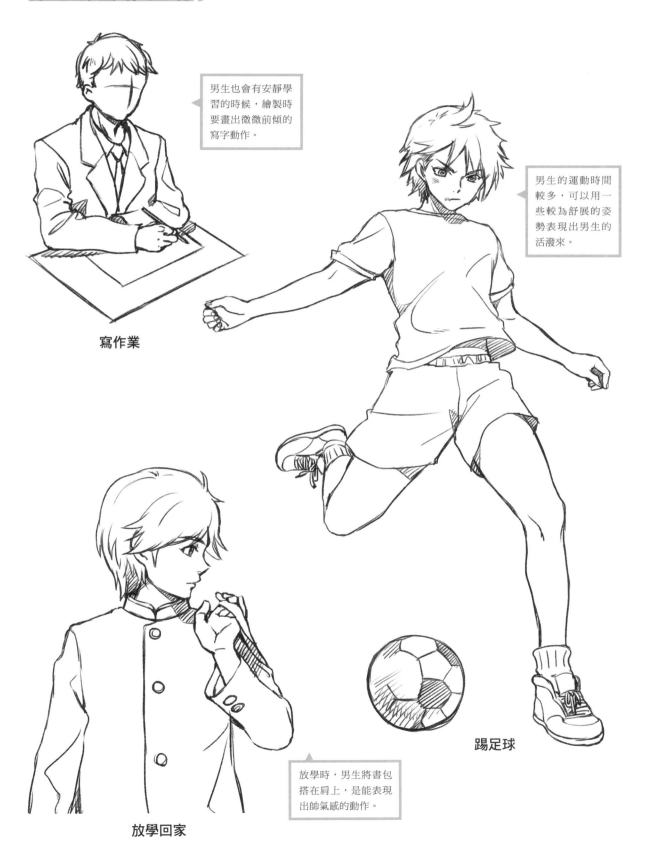

男生也會有安靜學習的時候，繪製時要畫出微微前傾的寫字動作。

寫作業

男生的運動時間較多，可以用一些較為舒展的姿勢表現出男生的活潑來。

放學時，男生將書包搭在肩上，是能表現出帥氣感的動作。

放學回家

踢足球

2.4.3 幹練社會人的動作

進入社會以後，會出現很多與工作有關的動作，一些經驗老道的社會人動作較為幹練，處處體現出社會精英的感覺。

女性的動作表現

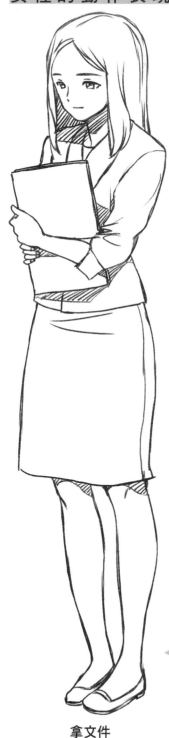

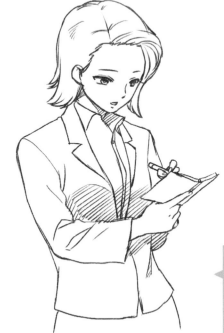

工作上有很多小事需要記錄，可以畫出用筆記錄的動作，表現出女性的工作狀態。

記錄工作

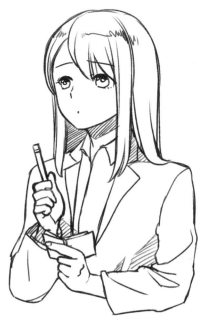

雖然是成人，但是在想問題時的天真感，是表現出女性特徵的要點。

文件較大，通常是用抱著的姿勢，畫出這個動作，體現出秘書的特徵。

拿文件

想點子

男性的動作表現

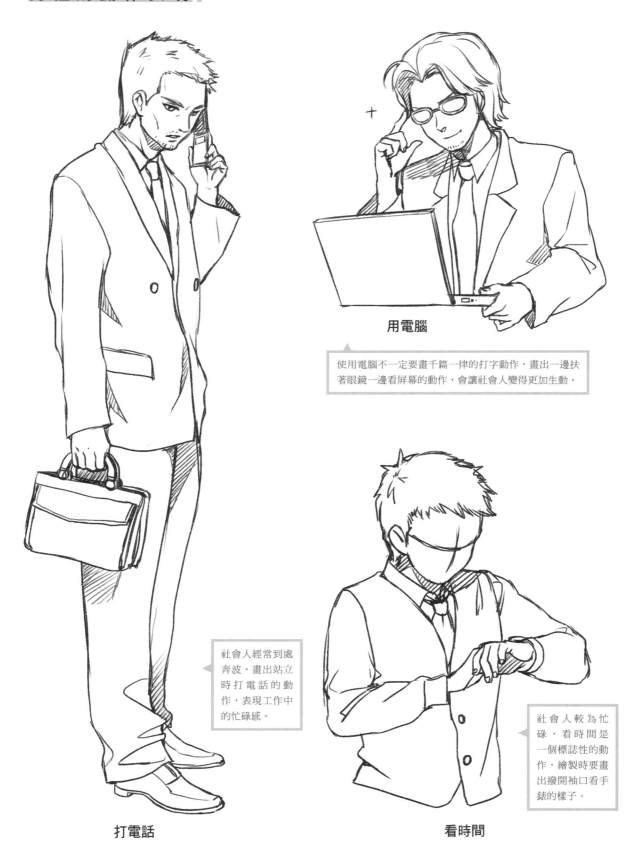

用電腦

使用電腦不一定要畫千篇一律的打字動作，畫出一邊扶著眼鏡一邊看屏幕的動作，會讓社會人變得更加生動。

社會人經常到處奔波，畫出站立時打電話的動作，表現工作中的忙碌感。

社會人較為忙碌，看時間是一個標誌性的動作，繪製時要畫出撥開袖口看手錶的樣子。

打電話

看時間

2.4.4 平和老年人的動作

老年人的動作通常幅度較小，由於身體的衰老，所以在肢體方面，會出現一些與年輕人不同的表現。

女性的動作表現

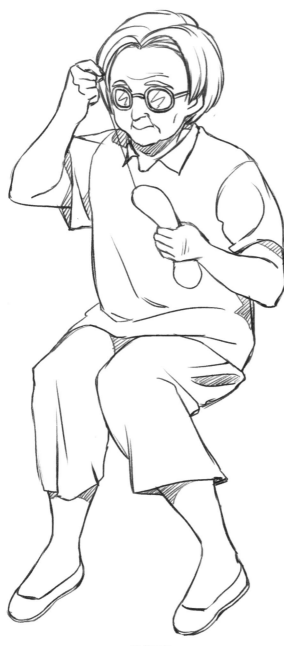

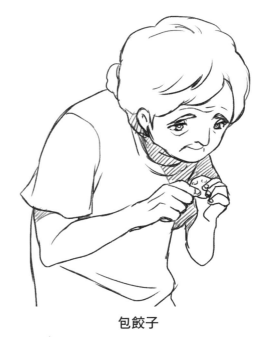

包餃子

由於視力不好，背也較駝，包餃子的時候可以畫出弓腰駝背的樣子。

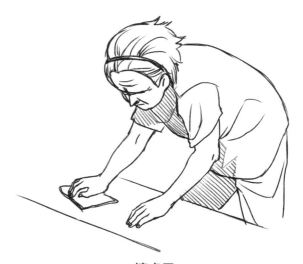

擦桌子

納鞋底

老婆婆會做一些運動較少的活兒，可以畫出拉扯針線的動作，表現納鞋底時的狀態。

老年人在擦桌子時，腰部不能支撐起全身的重量，會用一隻手撐住桌面一隻手擦桌子。

男性的動作表現

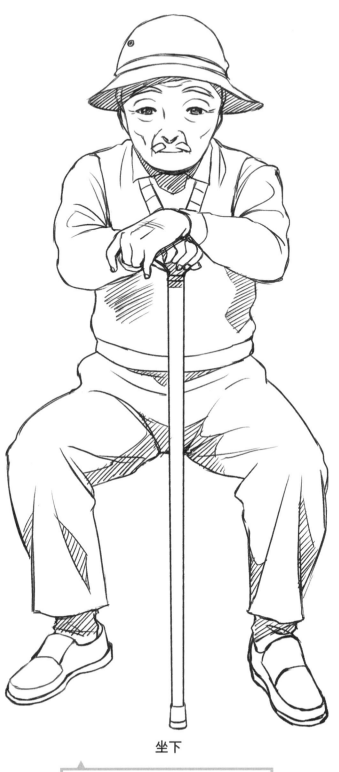

坐下

在坐下的時候，身體的重量也需要拐杖來支撐，可以畫出重疊握住拐杖的手。

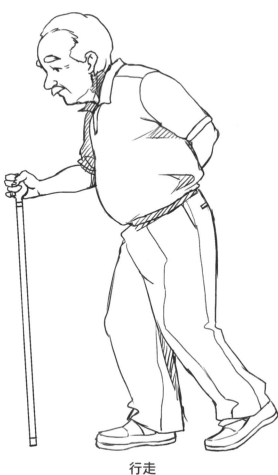

行走

行走的時候身體向前傾斜，可以畫出拿著拐杖的手，另一隻手扶著腰。

TIP

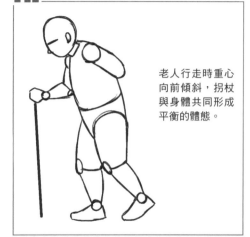

老人行走時重心向前傾斜，拐杖與身體共同形成平衡的體態。

2.5 成熟感的體現

很多初學者學習了繪製人物以後，只會繪製最常見的美型年輕人角色，而對一些成熟角色無從下手，這一節就介紹一些能增加人物成熟感的繪製方式。

2.5.1 用髮型和服裝讓角色成熟起來

每一個年齡段的髮型差異較大，一些固定的髮型成了某一個年齡段的代表性髮型，設計髮型時，可以用這些髮型作為基礎，表現出角色的成熟感。

髮型對成熟感的影響

不能帶來成熟感的髮型

十足成熟感的髮型

扎著較高雙馬尾的髮型會使角色的年齡感較小，髮絲線條彎曲較多，也會形成低年齡段髮絲柔軟的感覺。

用較硬的線條畫出中分的直髮，表現出上班族女性代表性的髮型，能為角色帶來成熟感。

扎得非常高的短馬尾表現出活潑感，是離成熟感最遠的髮型。

較長並且扎得較低的馬尾，會比短馬尾顯得成熟一些。

大波浪捲髮是一個顯得較為時髦的髮型，是最為成熟的髮型。

即使不改變臉型，梳著髮髻的髮型也能讓年齡偏大。

服裝對成熟感的影響

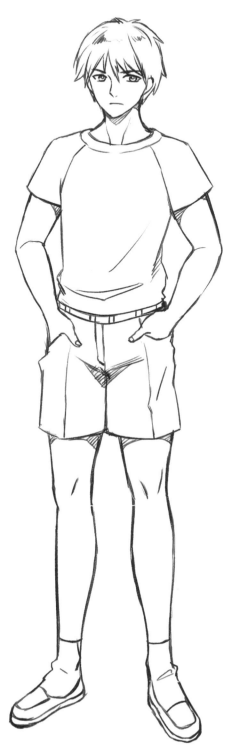

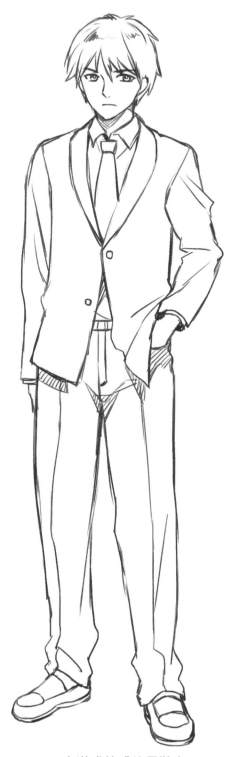

充滿青春活力的短裝束

充滿成熟感的長裝束

短袖短褲給人清爽的感覺，自然會讓人聯想到青春與活力，
所以為角色穿上短款服飾後，人物會顯得年紀較小一些。

長款硬質布料的西裝，具有一定的職業性，讓人產生沈穩的
聯想，進而產生角色較為成熟的感覺。

2.5.2 性格能改變心理年齡感

通常越開朗越天真的性格會給人低心理年齡的感覺，而一些冷靜沈穩的性格會給人稍大的心理年齡感。
通過同一人物性格上的改變，可以帶出這種年齡的反差，能塑造出一些有趣的角色。

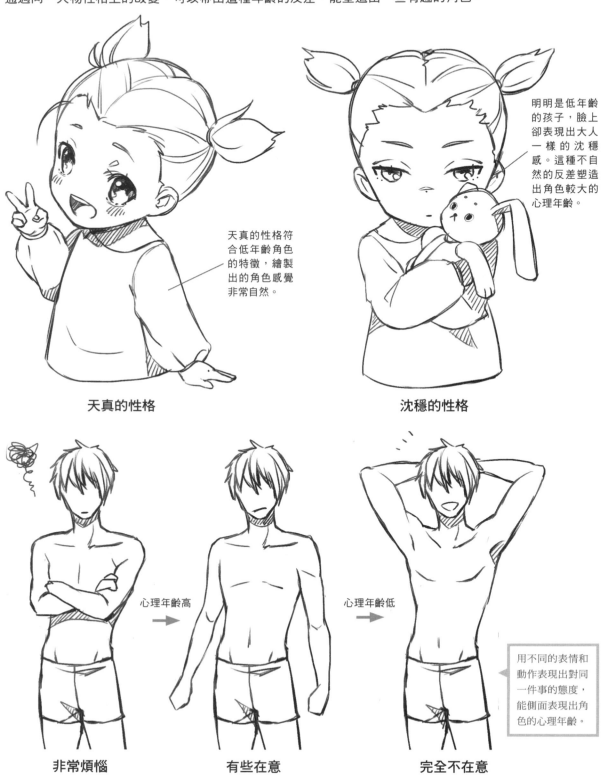

明明是低年齡的孩子，臉上卻表現出大人一樣的沈穩感。這種不自然的反差塑造出角色較大的心理年齡。

天真的性格符合低年齡角色的特徵，繪製出的角色感覺非常自然。

天真的性格

沈穩的性格

心理年齡高 →

心理年齡低 →

用不同的表情和動作表現出對同一件事的態度，能側面表現出角色的心理年齡。

非常煩惱

有些在意

完全不在意

2.6 挑戰繪製一個中年人吧

在學習了不同年齡段角色繪製方法後，一起來繪製一個完整的中年人吧！

1
在一張紙上設計出角色的大致動作，這裡繪製一個坐姿隨意的氣質大叔。

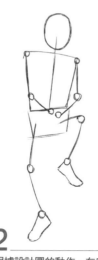

2
根據設計圖的動作，在底稿紙上畫出角色的骨架結構。

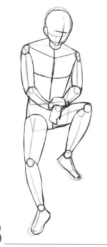

3
在骨架結構上畫出關節球人結構，表現出立體感。

4
減淡底稿，在原稿紙上畫出臉部輪廓，注意中年大叔的下巴扁平而非三角尖形。

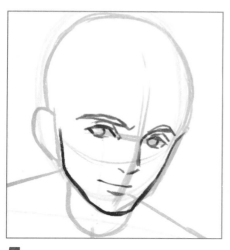

5
在臉上畫出五官，注意要縮短眉眼的距離，將鼻梁畫得長一些。

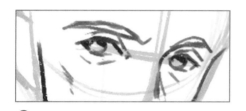

6
為了表現中年感，為角色添加眼袋和顴骨的凹陷。

7
在嘴唇上方添加一些短線表現鬍茬，在下巴處也適當添加一些鬍鬚。

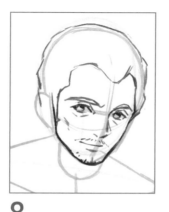

8
根據頭型畫出大致的髮型，注意髮際線需要畫得高一些。

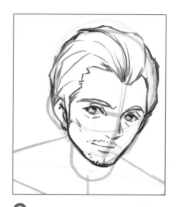

9
畫出髮絲的走向，表現出頭髮的細節和立體感。

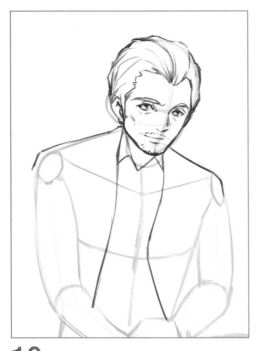

10

畫出頭部下方的襯衫領口和西裝開口線條，並表現出肩寬。

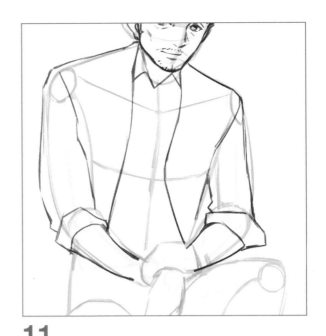

11

根據肩寬，畫出適合的手臂長度，同時表現出服裝的大致輪廓。

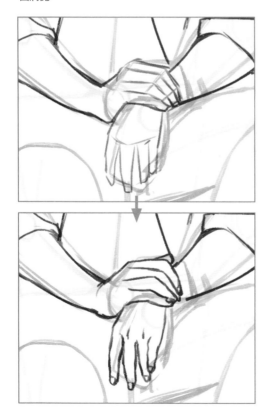

12

先畫出手部的大致結構，再細化出手指關節和指甲的部分，表現出靈活的手。

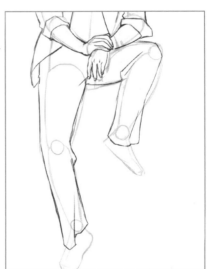

13

在手臂後方畫出身體的盆骨和腿部，直接用褲子表現這一結構。

14

在褲腳處畫出鞋子的結構，注意要畫出皮鞋較硬的質感，表現出商務感。

15

在衣領部分添加領帶和西裝翻領的細節結構，這一步完成後就可以脫離底稿繪製了。

16

根據身體的走向和服裝被擠壓的狀況，畫出服裝上的皺褶。

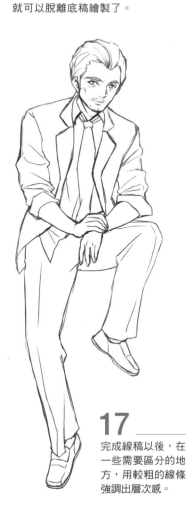

17

完成線稿以後，在一些需要區分的地方，用較粗的線條強調出層次感。

18

在下巴下方，畫出頭部映射在身體上的影子。

19

在手臂下方畫出陰影，這樣能突出手的立體感。

20

用排線和塗抹的方式，畫出西服的色調以區分襯衫的顏色。

21

用灰色突出頭髮的色調，表現出頭髮略微有一些泛白的感覺。

22

用較深的色調和較強的對比度，表現出鞋子皮質的質感。

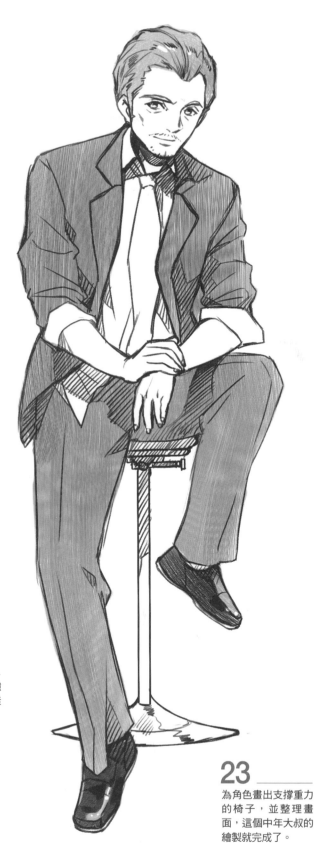

23

為角色畫出支撐重力的椅子，並整理畫面，這個中年大叔的繪製就完成了。

第3章

萌妹子的一天，
貼身24小時，姿態全收入

_3.1 清爽的早上

清爽的早上，對於不同的角色來講也許有不同的感受，倦意是清爽早上的最大敵人，蘭蘭和莉莉表現出了完全不同的狀態。

3.1.1 剛剛醒來

剛剛醒來，是意識還沒有完全恢復的時候，這時最能體現角色本來的性格，通過表情和細節的搭配，能很好地反映出兩個主人公不同的性格。

蘭蘭剛醒來

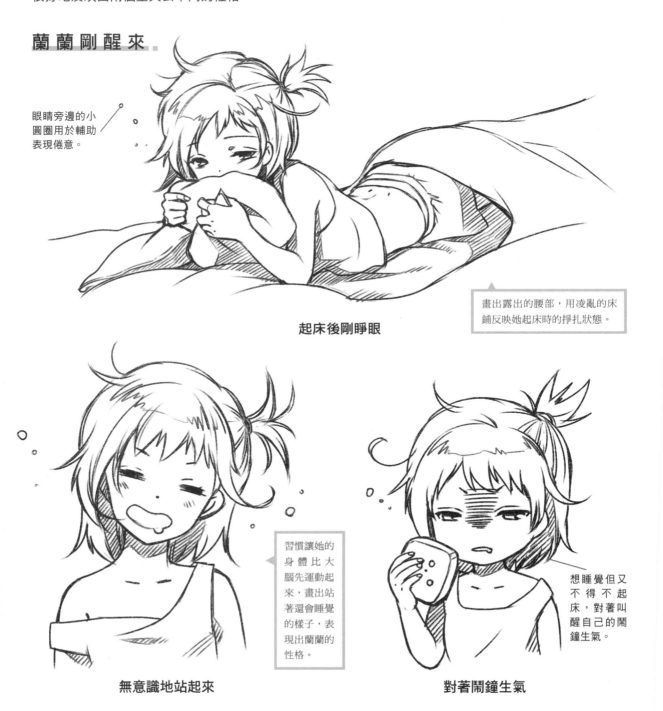

眼睛旁邊的小圓圈用於輔助表現倦意。

畫出露出的腰部，用凌亂的床鋪反映她起床時的掙扎狀態。

起床後剛睜眼

習慣讓她的身體比大腦先運動起來，畫出站著還會睡覺的樣子，表現出蘭蘭的性格。

無意識地站起來

想睡覺但又不得不起床，對著叫醒自己的鬧鐘生氣。

對著鬧鐘生氣

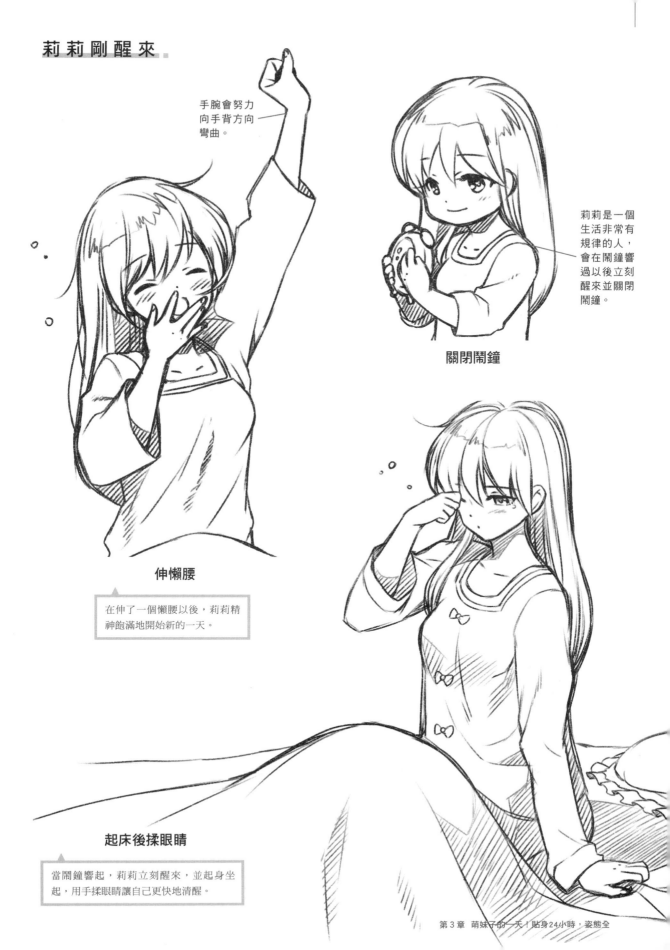

莉莉剛醒來

手腕會努力向手背方向彎曲。

莉莉是一個生活非常有規律的人，會在鬧鐘響過以後立刻醒來並關閉鬧鐘。

關閉鬧鐘

伸懶腰

在伸了一個懶腰以後，莉莉精神飽滿地開始新的一天。

起床後揉眼睛

當鬧鐘響起，莉莉立刻醒來，並起身坐起，用手揉眼睛讓自己更快地清醒。

3.1.2 洗漱和打扮

在早晨洗漱整理儀容的時候，不同性格的蘭蘭和莉莉行動截然不同。蘭蘭在洗漱時還沒有完全清醒過來，而莉莉整理得井井有條，體現出職業女性的成熟。

蘭蘭在洗漱

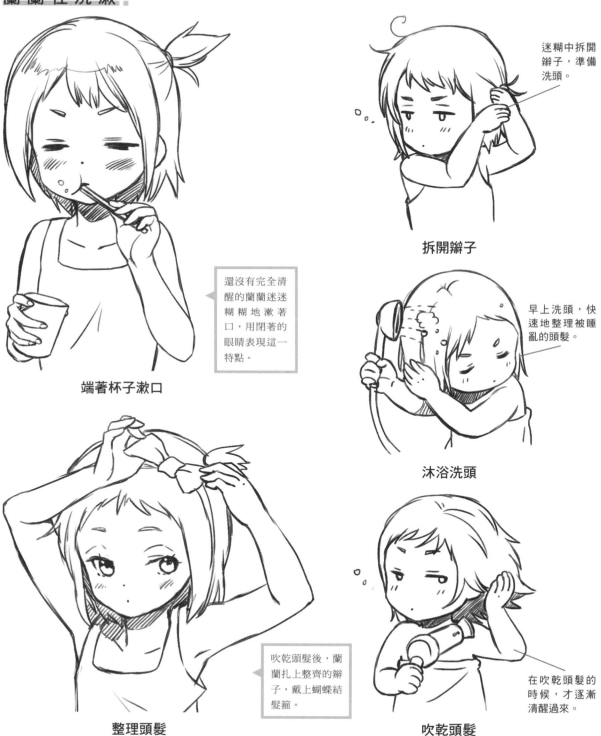

迷糊中拆開辮子，準備洗頭。

拆開辮子

還沒有完全清醒的蘭蘭迷迷糊糊地漱著口，用閉著的眼睛表現這一特點。

端著杯子漱口

早上洗頭，快速地整理被睡亂的頭髮。

沐浴洗頭

吹乾頭髮後，蘭蘭扎上整齊的辮子，戴上蝴蝶結髮箍。

整理頭髮

在吹乾頭髮的時候，才逐漸清醒過來。

吹乾頭髮

莉莉在打扮

梳理頭髮

梳頭是一個雙手協同運動的動作,繪製時還要注意頭髮與梳子的銜接是否準確。

捧水洗臉

莉莉洗臉會用毛巾裹住頭髮,以免碎髮下落。

塗睫毛膏

可以繪製一些塗抹睫毛膏等細小的動作,搭配認真的表情,表現出化妝時的聚精會神。

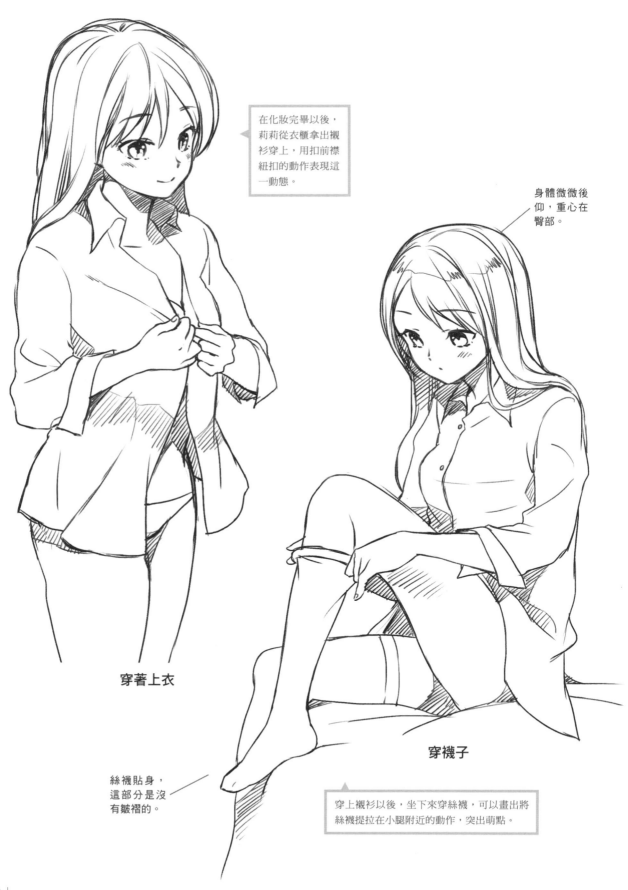

在化妝完畢以後，
莉莉從衣櫃拿出襯
衫穿上，用扣前襟
紐扣的動作表現這
一動態。

身體微微後
仰，重心在
臀部。

穿著上衣

絲襪貼身，
這部分是沒
有皺褶的。

穿襪子

穿上襯衫以後，坐下來穿絲襪，可以畫出將
絲襪提拉在小腿附近的動作，突出萌點。

3.1.3　早餐時間

早餐是體現兩個不同性格萌妹子特徵的時段，蘭蘭匆忙地吃前一晚準備好的熟食，較為隨意，而莉莉有充足的時間可以為自己準備早餐。

蘭蘭在早餐

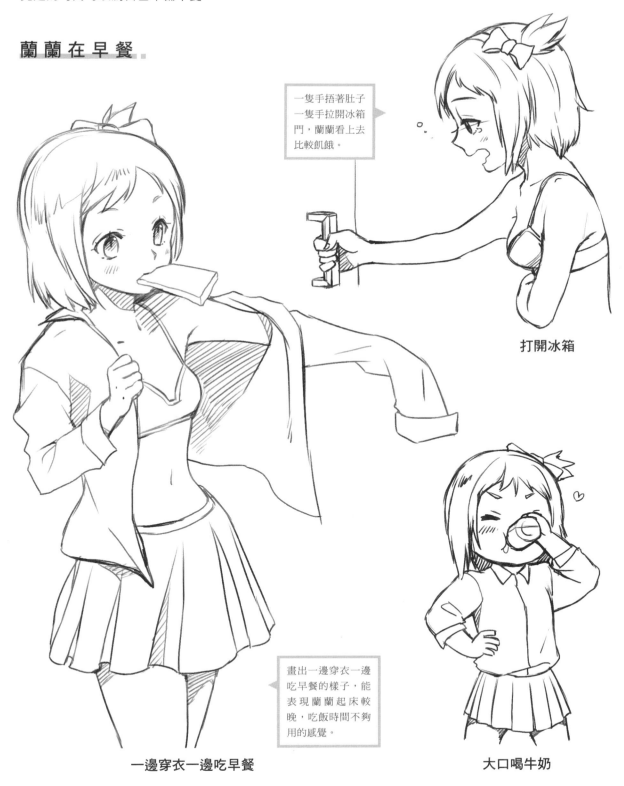

一隻手捂著肚子一隻手拉開冰箱門，蘭蘭看上去比較飢餓。

打開冰箱

畫出一邊穿衣一邊吃早餐的樣子，能表現蘭蘭起床較晚，吃飯時間不夠用的感覺。

一邊穿衣一邊吃早餐

大口喝牛奶

莉莉的早餐

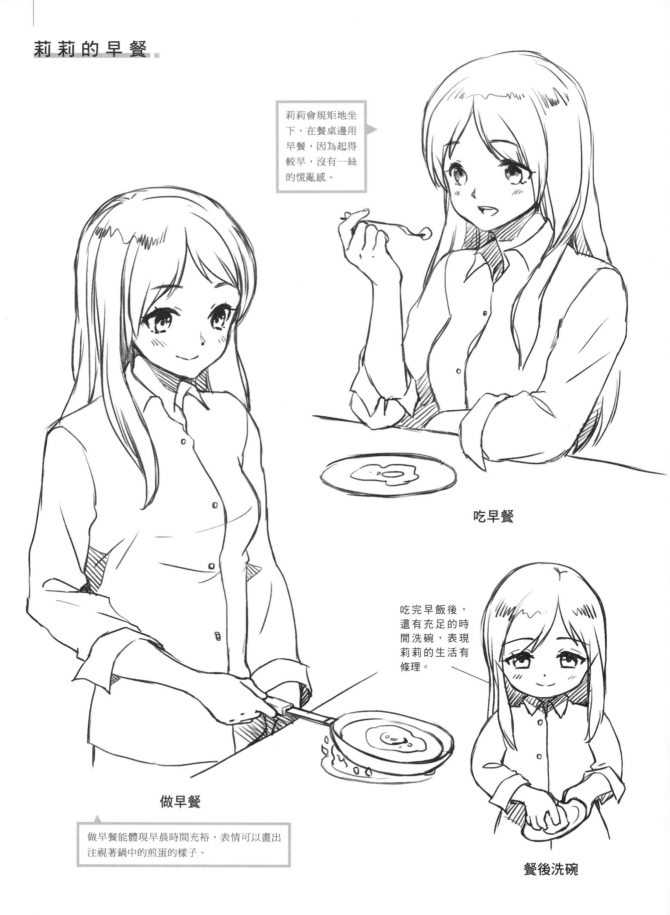

莉莉會規矩地坐下，在餐桌邊用早餐，因為起得較早，沒有一絲的慌亂感。

吃早餐

吃完早飯後，還有充足的時間洗碗，表現莉莉的生活有條理。

做早餐

做早餐能體現早晨時間充裕，表情可以畫出注視著鍋中的煎蛋的樣子。

餐後洗碗

3.1.4 上學/通勤路上

吃完早餐以後就是上學和通勤的時間了，蘭蘭在家裡耽擱了較多的時間，上學路上時間非常緊迫，而莉莉出門早，又是坐車上班，動作神態都顯得非常泰然。

蘭蘭在上學路上

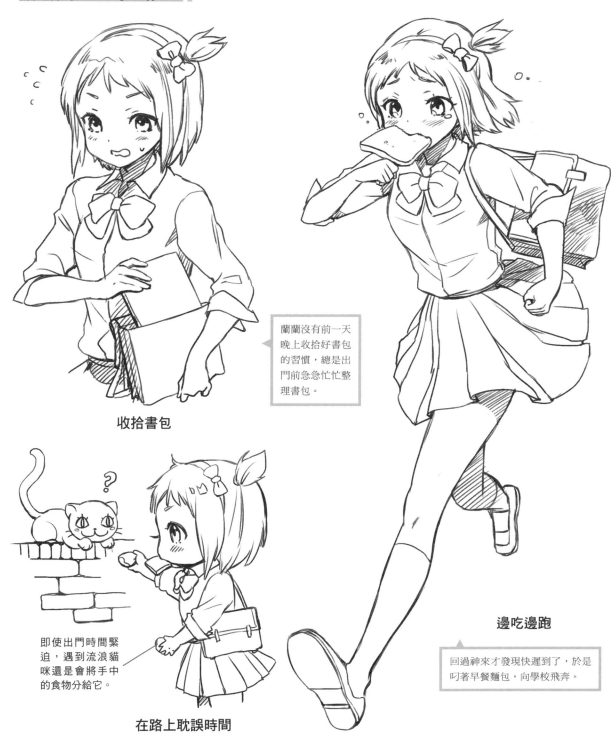

蘭蘭沒有前一天晚上收拾好書包的習慣，總是出門前急急忙忙整理書包。

收拾書包

即使出門時間緊迫，遇到流浪貓咪還是會將手中的食物分給它。

在路上耽誤時間

邊吃邊跑

回過神來才發現快遲到了，於是叼著早餐麵包，向學校飛奔。

莉莉在上班路上

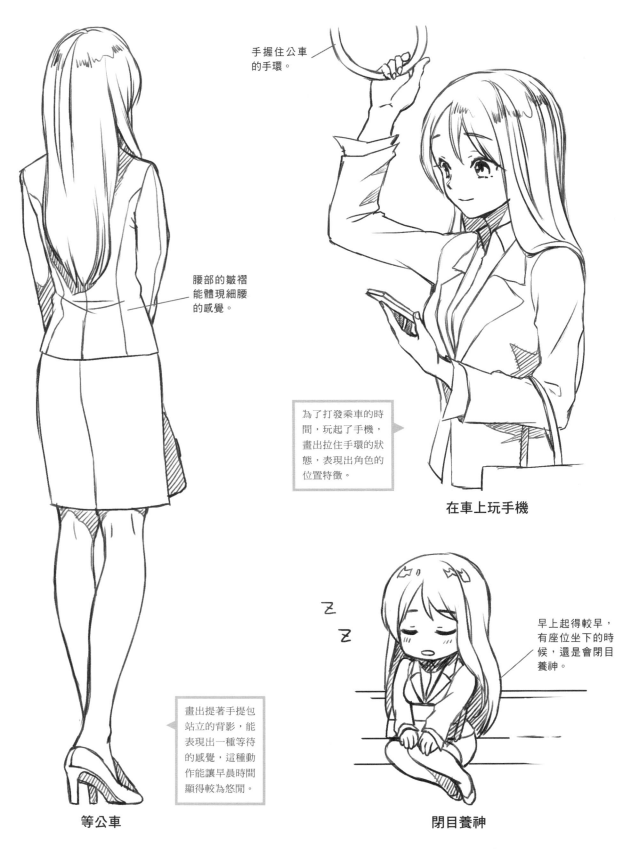

手握住公車的手環。

腰部的皺褶能體現細腰的感覺。

為了打發乘車的時間，玩起了手機，畫出拉住手環的狀態，表現出角色的位置特徵。

在車上玩手機

早上起得較早，有座位坐下的時候，還是會閉目養神。

畫出提著手提包站立的背影，能表現出一種等待的感覺，這種動作能讓早晨時間顯得較為悠閒。

等公車

閉目養神

3.2 在學校/職場的情景

學校和職場將是非休息日的主要活動場所，蘭蘭和莉莉在這段時間裡都有豐富的動態。

3.2.1 進入教室

由於快到上課時間了，蘭蘭飛奔衝刺進入教室。畫出努力奔跑的樣子能體現出蘭蘭的可愛。

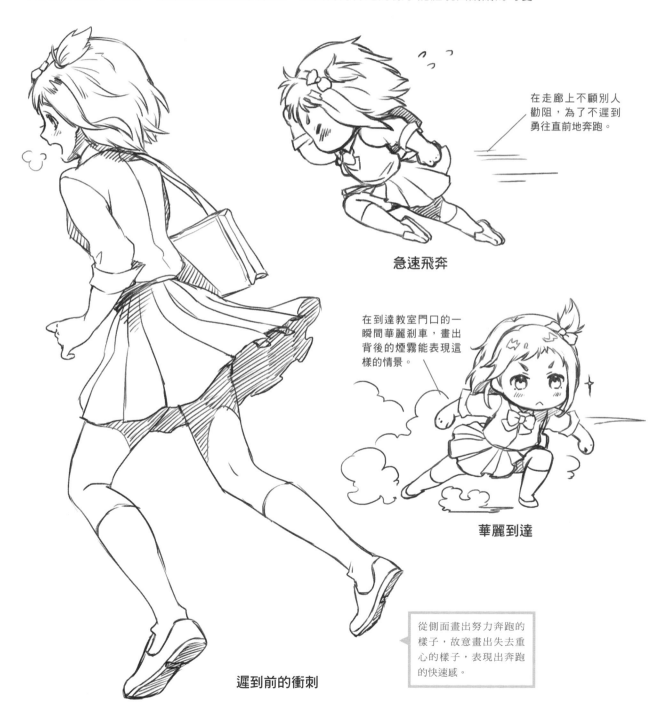

在走廊上不顧別人勸阻，為了不遲到勇往直前地奔跑。

急速飛奔

在到達教室門口的一瞬間華麗剎車，畫出背後的煙霧能表現這樣的情景。

華麗到達

從側面畫出努力奔跑的樣子，故意畫出失去重心的樣子，表現出奔跑的快速感。

遲到前的衝刺

3.2.2 課堂進行中

在經歷了上學路上的一番折騰以後，蘭蘭進入教室時已經精疲力竭，早上第一堂枯燥的課讓她又一次進入了夢鄉，打瞌睡是表現蘭蘭課堂中可愛處必不可少的情境。

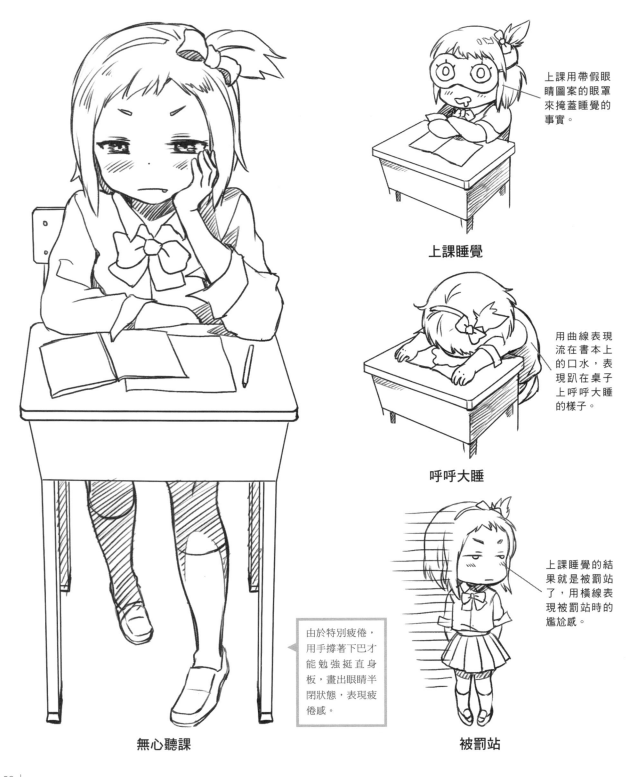

上課用帶假眼睛圖案的眼罩來掩蓋睡覺的事實。

上課睡覺

用曲線表現流在書本上的口水，表現趴在桌子上呼呼大睡的樣子。

呼呼大睡

由於特別疲倦，用手撐著下巴才能勉強挺直身板，畫出眼睛半閉狀態，表現疲倦感。

上課睡覺的結果就是被罰站了，用橫線表現被罰站時的尷尬感。

無心聽課

被罰站

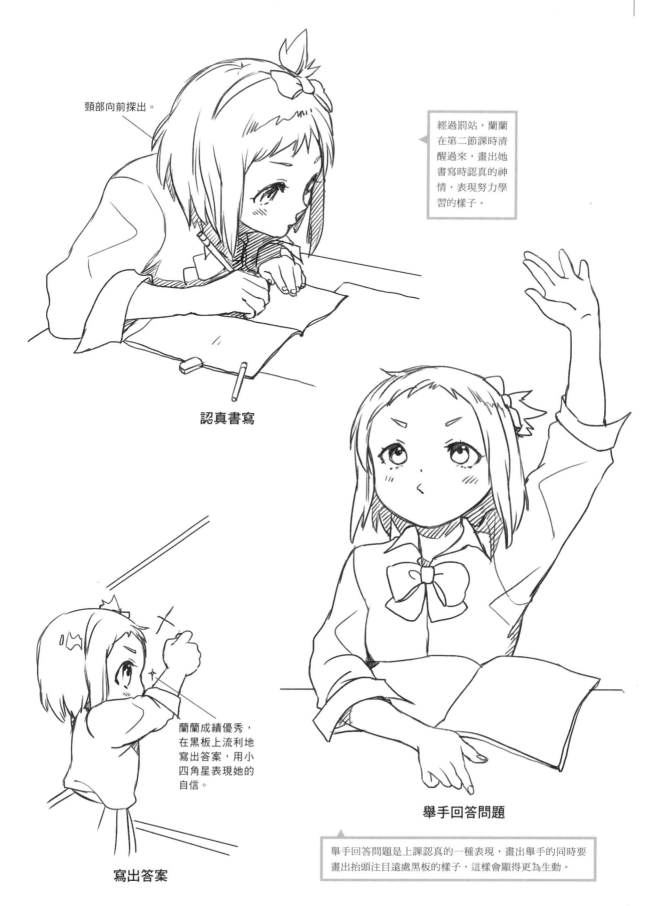

頸部向前探出。

經過罰站，蘭蘭
在第二節課時清
醒過來，畫出她
書寫時認真的神
情，表現努力學
習的樣子。

認真書寫

蘭蘭成績優秀，
在黑板上流利地
寫出答案，用小
四角星表現她的
自信。

寫出答案

舉手回答問題

舉手回答問題是上課認真的一種表現，畫出舉手的同時要
畫出抬頭注目遠處黑板的樣子，這樣會顯得更為生動。

3.2.3 藝體課上

藝體課上的動作項目較多，可以用使用多種樂器或體育用具的動作，來表現上課時的生動情境。

音樂課上

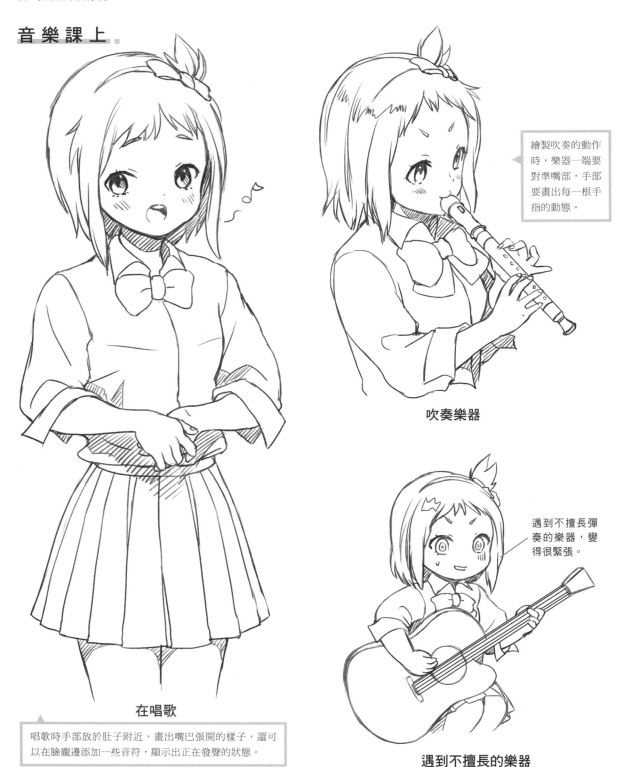

繪製吹奏的動作時，樂器一端要對準嘴部，手部要畫出每一根手指的動態。

吹奏樂器

遇到不擅長彈奏的樂器，變得很緊張。

在唱歌

唱歌時手部放於肚子附近，畫出嘴巴張開的樣子，還可以在臉龐邊添加一些音符，顯示出正在發聲的狀態。

遇到不擅長的樂器

體育課上

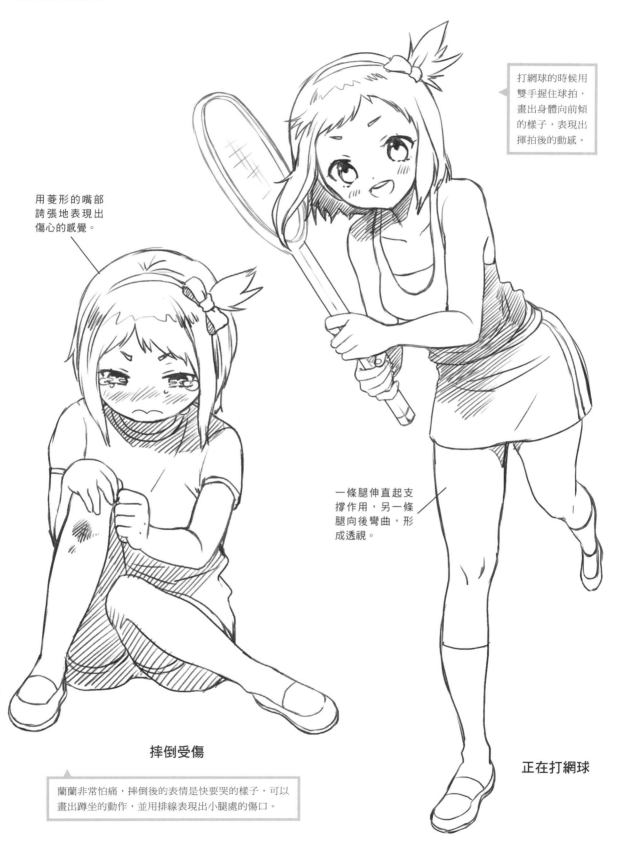

打網球的時候用雙手握住球拍，畫出身體向前傾的樣子，表現出揮拍後的動感。

用菱形的嘴部誇張地表現出傷心的感覺。

一條腿伸直起支撐作用，另一條腿向後彎曲，形成透視。

摔倒受傷

蘭蘭非常怕痛，摔倒後的表情是快要哭的樣子，可以畫出蹲坐的動作，並用排線表現出小腿處的傷口。

正在打網球

辦公室裡的動作多是圍繞辦公用品的，莉莉的工作非常繁雜和忙碌。繪製時可以考慮使用一些現代化的
辦公用品，從側面表現出公司員工的感覺。

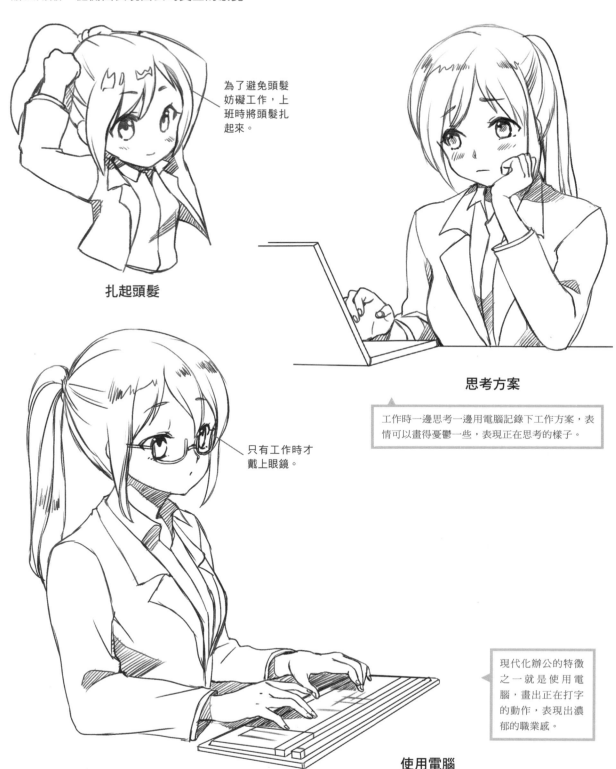

為了避免頭髮
妨礙工作，上
班時將頭髮扎
起來。

扎起頭髮

思考方案

工作時一邊思考一邊用電腦記錄下工作方案，表
情可以畫得憂鬱一些，表現正在思考的樣子。

只有工作時才
戴上眼鏡。

現代化辦公的特徵
之一就是使用電
腦，畫出正在打字
的動作，表現出濃
郁的職業感。

使用電腦

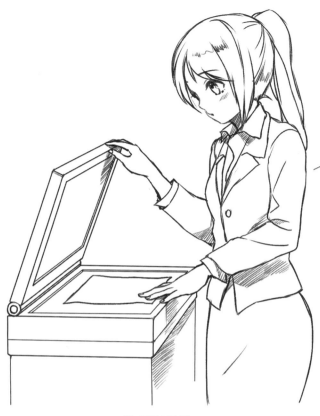

繪製時要注意畫出
一隻手按住紙張,
另一隻手抬起影印
機蓋子的樣子。

使用影印機

使用影印機打印的動作,很能體現職業女性的工
作特點。

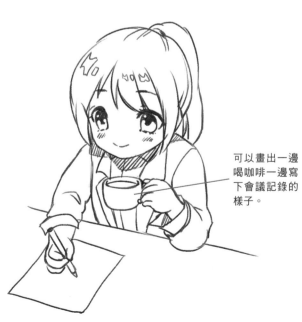

可以畫出一邊
喝咖啡一邊寫
下會議記錄的
樣子。

寫下會議記錄

整理文件

文件是記錄在普通紙張上的,繪製這個動作可以
畫出將紙張放在桌面對齊的樣子。

外務和打雜

除了辦公室內的工作事務，莉莉還有一些需要跑外務和打雜的工作，這些工作與辦公用品的關聯少一些，可以通過一些特殊的姿態來表現這一場景的特徵。

外務的項目

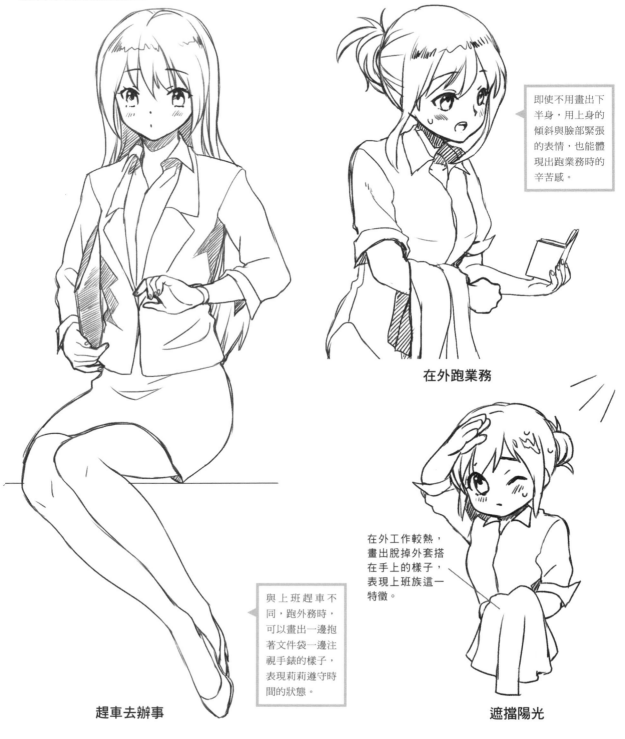

即使不用畫出下半身，用上身的傾斜與臉部緊張的表情，也能體現出跑業務時的辛苦感。

在外跑業務

與上班趕車不同，跑外務時，可以畫出一邊抱著文件袋一邊注視手錶的樣子，表現莉莉遵守時間的狀態。

趕車去辦事

在外工作較熱，畫出脫掉外套搭在手上的樣子，表現上班族這一特徵。

遮擋陽光

打雜的項目

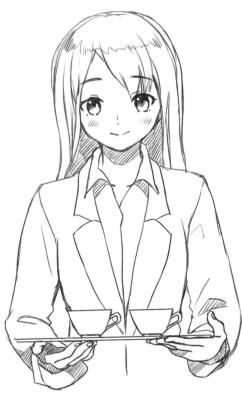

為客人端茶

在公司打雜，端茶倒水是必不可少的動作，繪製時要畫出手托住托盤的樣子。

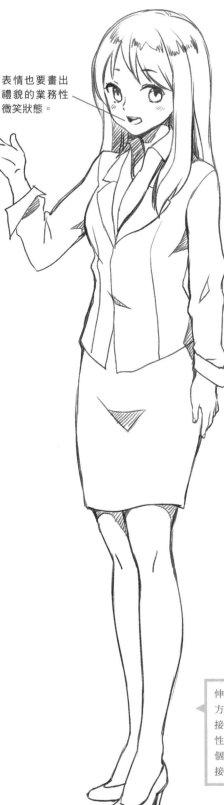

表情也要畫出禮貌的業務性微笑狀態。

伸出一隻手指引方向的動作，是接待訪客的禮貌性動作，畫出這個姿態，表現出接待的特徵。

接待訪客

在電話裡被上司責問做錯的事情時，可以用飛起的汗滴和緊張的表情表現正在道歉的樣子。

被上司訓斥

3.2.6 休息時間

在短暫的休息時間中，蘭蘭和莉莉都抓緊這段時間做自己感覺最為放鬆的事情，吃東西、塗鴉或聽音樂是最常見的休息活動。

蘭蘭的休息

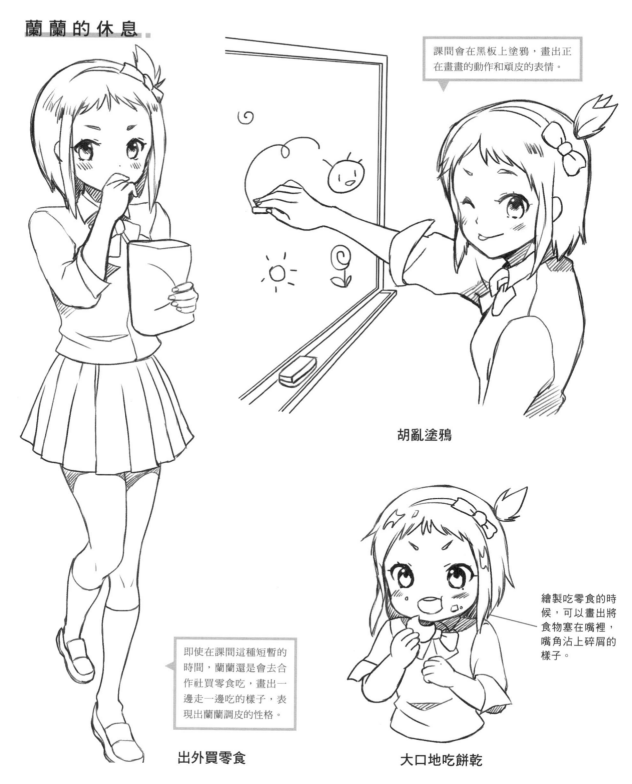

課間會在黑板上塗鴉，畫出正在畫畫的動作和頑皮的表情。

胡亂塗鴉

繪製吃零食的時候，可以畫出將食物塞在嘴裡，嘴角沾上碎屑的樣子。

即使在課間這種短暫的時間，蘭蘭還是會去合作社買零食吃，畫出一邊走一邊吃的樣子，表現出蘭蘭調皮的性格。

出外買零食

大口地吃餅乾

莉莉的休息

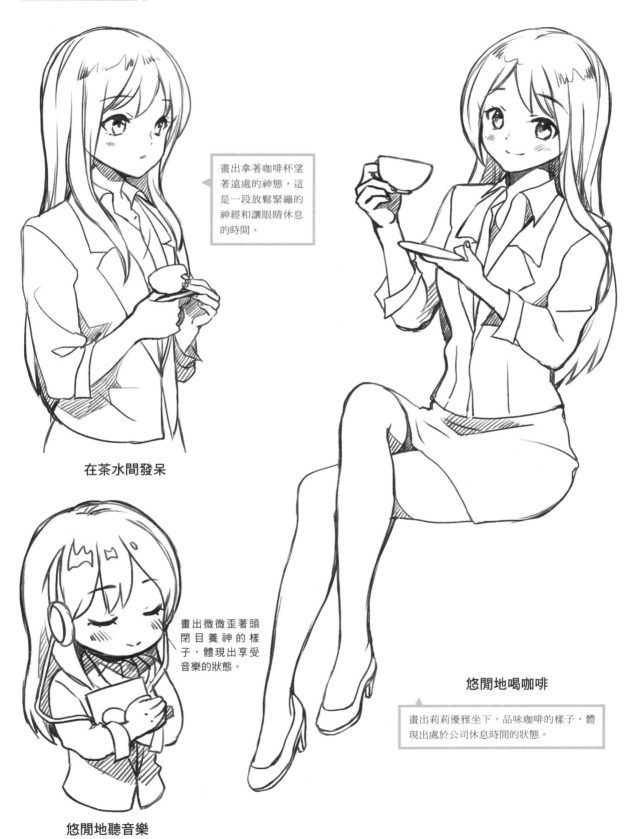

畫出拿著咖啡杯望著遠處的神態，這是一段放鬆緊繃的神經和讓眼睛休息的時間。

在茶水間發呆

畫出微微歪著頭閉目養神的樣子，體現出享受音樂的狀態。

悠閒地聽音樂

悠閒地喝咖啡

畫出莉莉優雅坐下，品味咖啡的樣子，體現出處於公司休息時間的狀態。

3.3 回家後的情景

回家後的時間是自由的，這個時間裡，萌妹子們除了整理行裝和做做家務，還可以做一些自己喜歡的事情。

3.3.1 換衣服

女孩子回家後的第一件事是脫去外套，換上舒適的家居服。我們可以畫出脫去不同服裝的姿態，靈活地表現這一時間的樣子。

蘭蘭在換衣

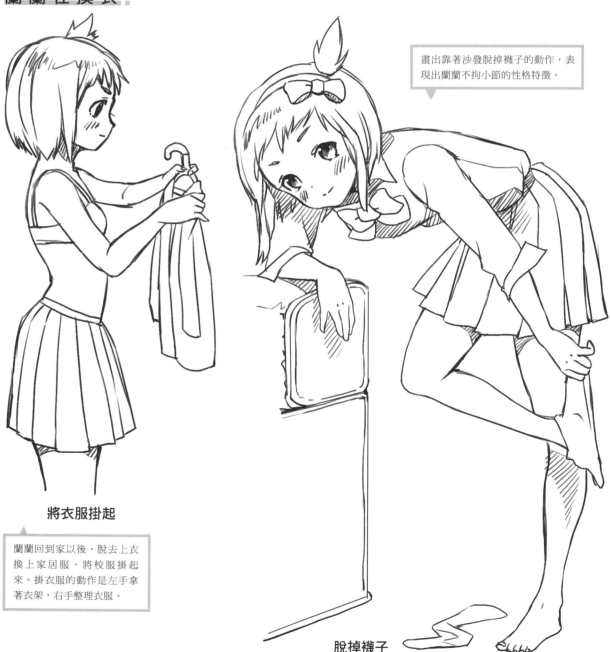

畫出靠著沙發脫掉襪子的動作，表現出蘭蘭不拘小節的性格特徵。

將衣服掛起

蘭蘭回到家以後，脫去上衣換上家居服，將校服掛起來。掛衣服的動作是左手拿著衣架，右手整理衣服。

脫掉襪子

莉莉在換衣

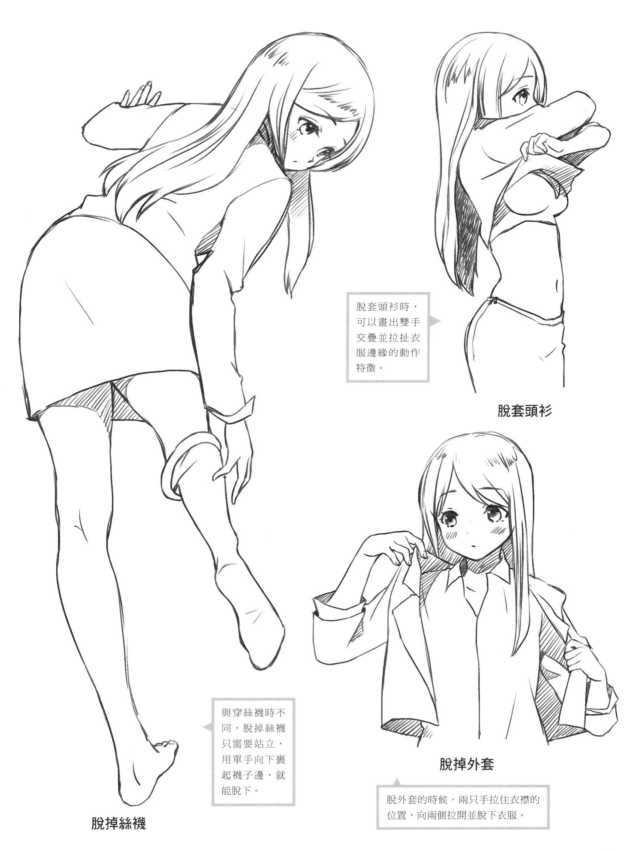

脫套頭衫時，可以畫出雙手交疊並拉扯衣服邊緣的動作特徵。

脫套頭衫

與穿絲襪時不同，脫掉絲襪只需要站立，用單手向下裹起襪子邊，就能脫下。

脫掉絲襪

脫掉外套

脫外套的時候，兩只手拉住衣襟的位置，向兩側拉開並脫下衣服。

3.3.2 　做家務事

回到家以後，趁著還沒有放鬆下來的時候，做一做家務事，這是工作後精神上的一種轉換。

蘭蘭做家務

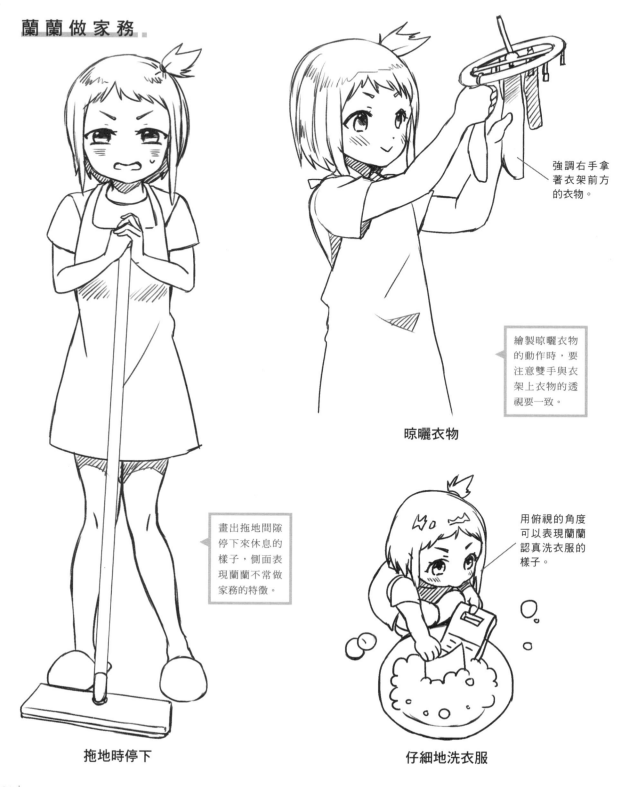

強調右手拿著衣架前方的衣物。

繪製晾曬衣物的動作時，要注意雙手與衣架上衣物的透視要一致。

晾曬衣物

畫出拖地間隙停下來休息的樣子，側面表現蘭蘭不常做家務的特徵。

用俯視的角度可以表現蘭蘭認真洗衣服的樣子。

拖地時停下

仔細地洗衣服

莉莉做家務

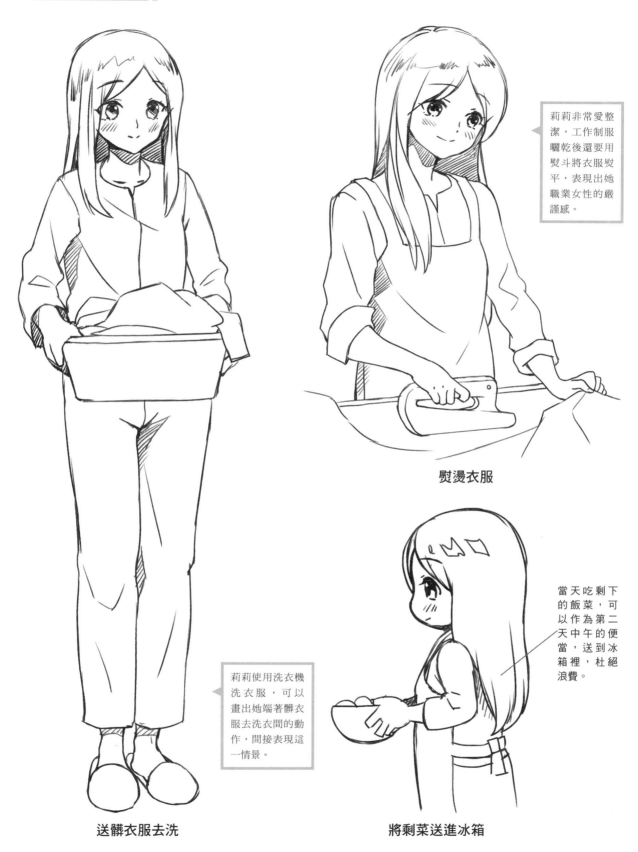

莉莉非常愛整潔，工作制服曬乾後還要用熨斗將衣服熨平，表現出她職業女性的嚴謹感。

熨燙衣服

當天吃剩下的飯菜，可以作為第二天中午的便當，送到冰箱裡，杜絕浪費。

莉莉使用洗衣機洗衣服，可以畫出她端著髒衣服去洗衣間的動作，間接表現這一情景。

送髒衣服去洗

將剩菜送進冰箱

在忙碌完家務之後，離睡覺還有一段時間，這段時間蘭蘭和莉莉可以做一些自己喜歡的事情，用來充實自由時間。

蘭蘭的娛樂

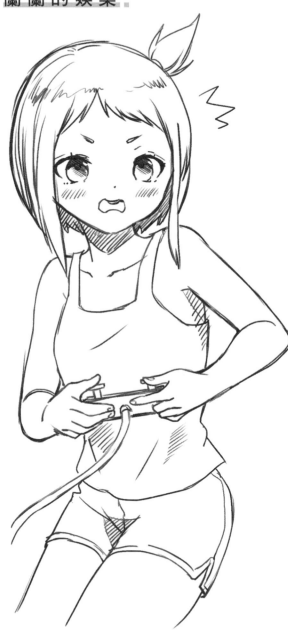

緊張玩遊戲

蘭蘭比較貪玩，有時候會拿起遊戲手柄玩遊戲，畫出她隨著遊戲人物左右晃動的樣子，表現出投入的姿態。

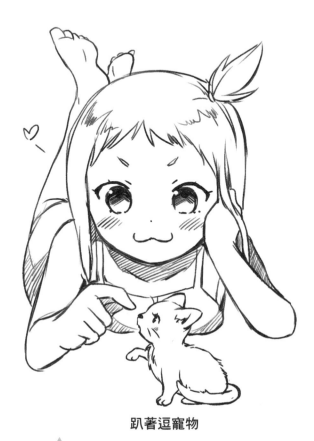

趴著逗寵物

蘭蘭養著一隻小貓，空閒的時候會逗貓玩，繪製趴在地上逗貓的動作，表現蘭蘭活潑的性格。

蘭蘭喜歡上網聊天，繪製時要注意畫出眼睛盯住屏幕的認真狀態。

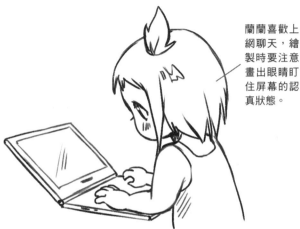

上網聊天

莉莉的娛樂

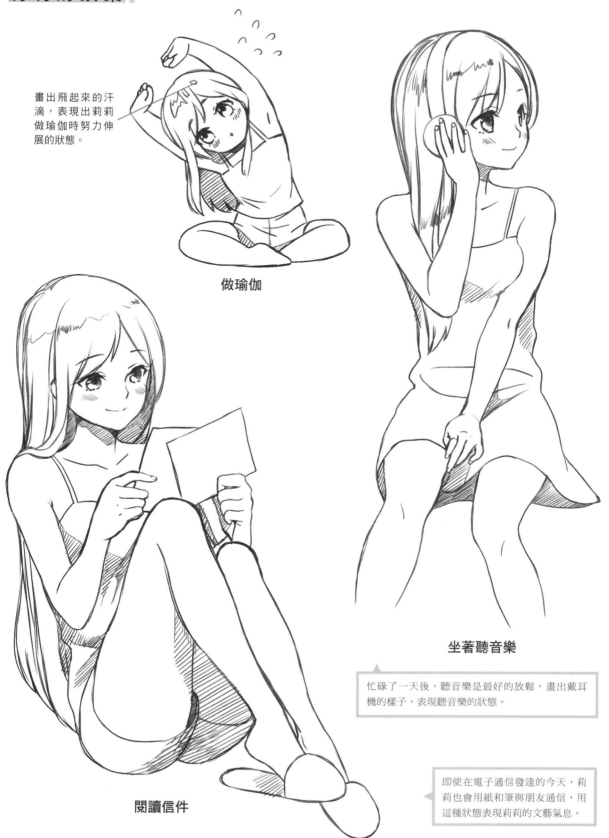

畫出飛起來的汗滴，表現出莉莉做瑜伽時努力伸展的狀態。

做瑜伽

閱讀信件

坐著聽音樂

忙碌了一天後，聽音樂是最好的放鬆，畫出戴耳機的樣子，表現聽音樂的狀態。

即使在電子通信發達的今天，莉莉也會用紙和筆與朋友通信，用這種狀態表現莉莉的文藝氣息。

洗澡是一天中最為放鬆的時刻，可以畫出角色放鬆的神情，以表現出入浴的狀態。繪製洗澡的同時，還可以表現一些敷面膜的樣子。

蘭蘭在入浴

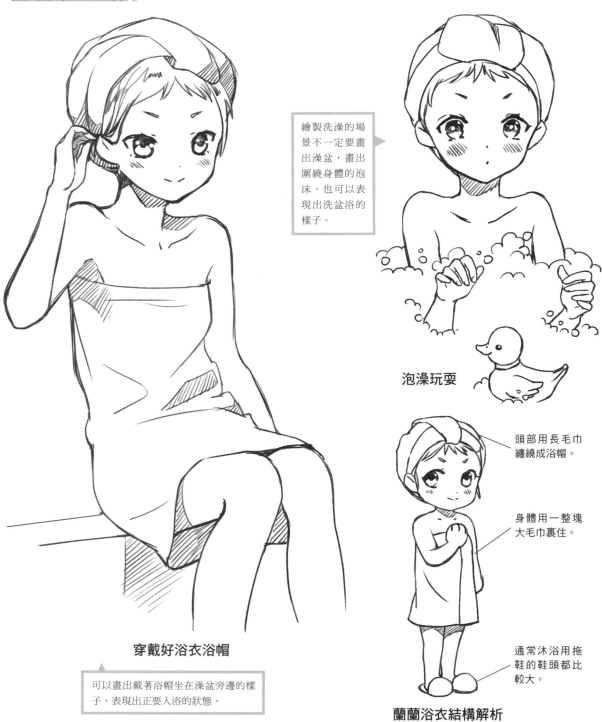

繪製洗澡的場景不一定要畫出澡盆，畫出圍繞身體的泡沫，也可以表現出洗盆浴的樣子。

泡澡玩耍

頭部用長毛巾纏繞成浴帽。

身體用一整塊大毛巾裹住。

穿戴好浴衣浴帽

可以畫出戴著浴帽坐在澡盆旁邊的樣子，表現出正要入浴的狀態。

通常沐浴用拖鞋的鞋頭都比較大。

蘭蘭浴衣結構解析

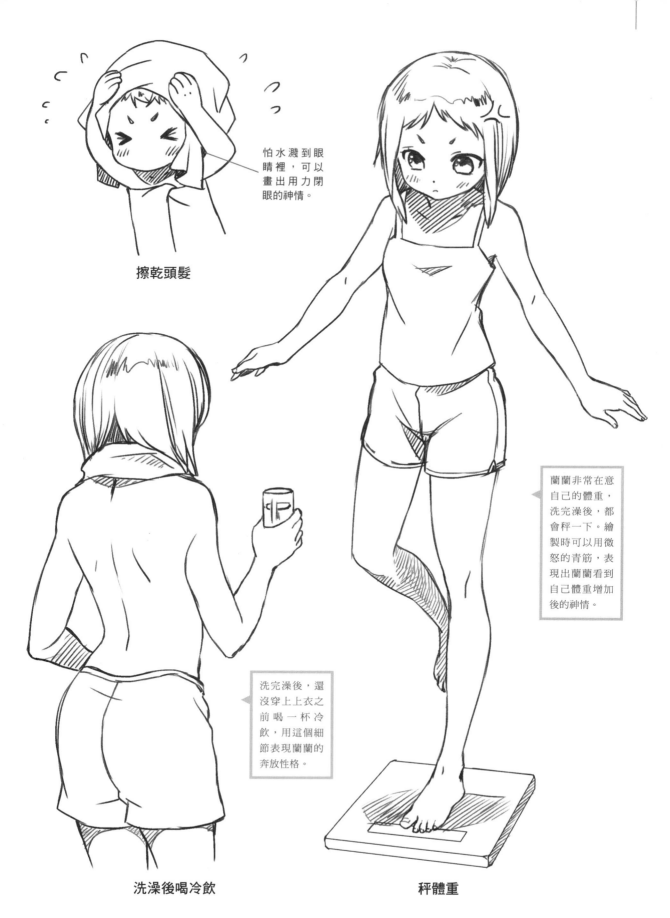

怕水濺到眼睛裡，可以畫出用力閉眼的神情。

擦乾頭髮

蘭蘭非常在意自己的體重，洗完澡後，都會秤一下。繪製時可以用微怒的青筋，表現出蘭蘭看到自己體重增加後的神情。

洗完澡後，還沒穿上上衣之前喝一杯冷飲，用這個細節表現蘭蘭的奔放性格。

洗澡後喝冷飲

秤體重

莉莉在入浴

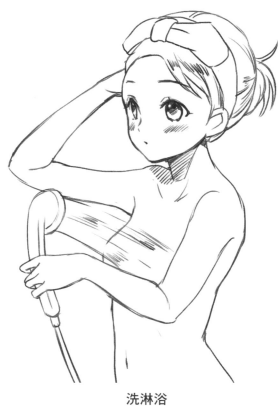

洗淋浴

繪製洗澡時，可以畫出一隻手握住蓮篷頭的樣子，表現出洗澡的動作特徵。

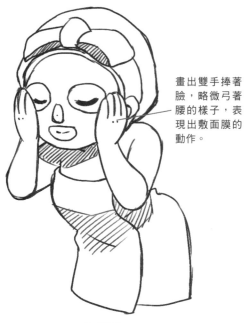

畫出雙手捧著臉，略微弓著腰的樣子，表現出敷面膜的動作。

敷面膜

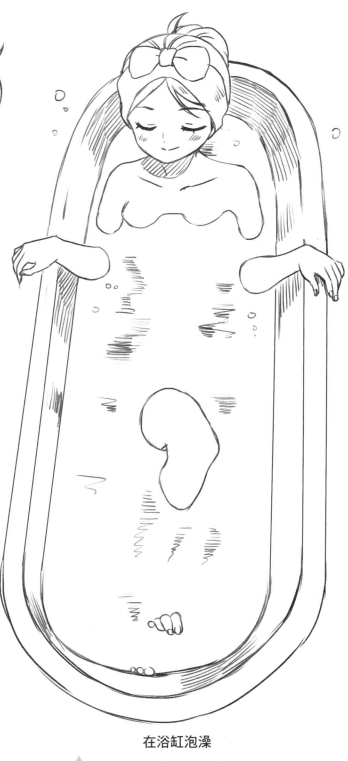

在浴缸泡澡

泡澡時可以從俯視的角度繪製躺在浴缸裡的樣子，畫出露出水面的部分，暗示全身的比例。

3.3.5 睡覺

在忙碌完一天以後，萌妹子們終於可以進入夢鄉好好休息了。但在就寢之前，還可以用一些小動作生動地體現出睡前情境。

蘭蘭準備睡覺

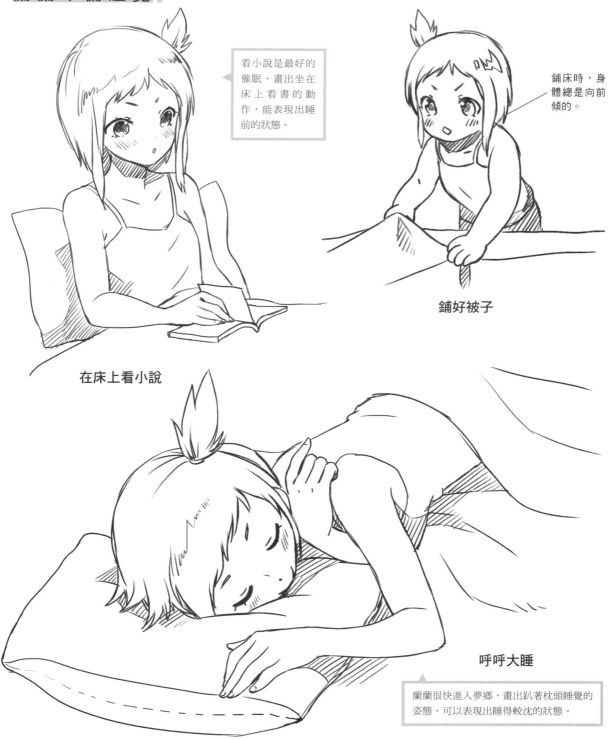

看小說是最好的催眠，畫出坐在床上看書的動作，能表現出睡前的狀態。

鋪床時，身體總是向前傾的。

鋪好被子

在床上看小說

呼呼大睡

蘭蘭很快進入夢鄉，畫出趴著枕頭睡覺的姿態，可以表現出睡得較沈的狀態。

莉莉準備睡覺

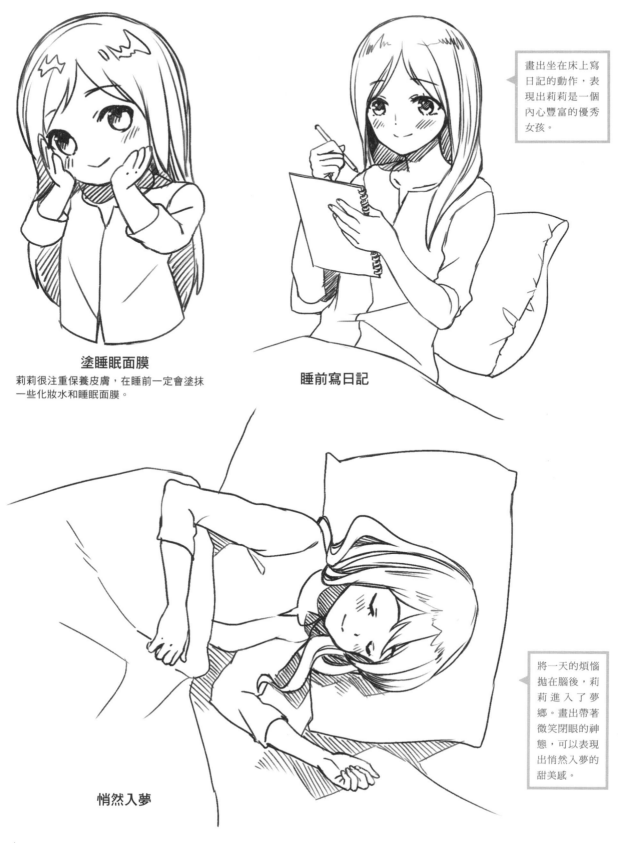

塗睡眠面膜

莉莉很注重保養皮膚，在睡前一定會塗抹一些化妝水和睡眠面膜。

睡前寫日記

畫出坐在床上寫日記的動作，表現出莉莉是一個內心豐富的優秀女孩。

悄然入夢

將一天的煩惱拋在腦後，莉莉進入了夢鄉。畫出帶著微笑閉眼的神態，可以表現出悄然入夢的甜美感。

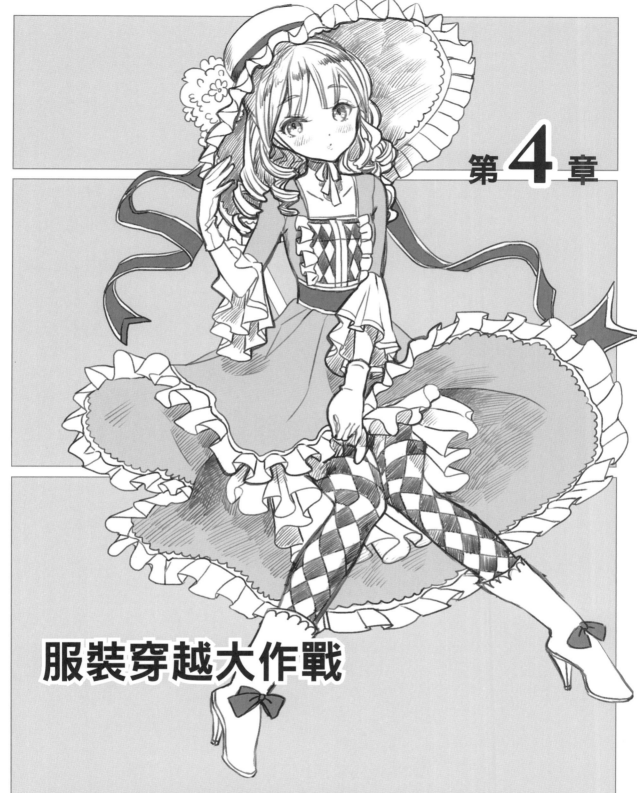

第**4**章

服裝穿越大作戰

服裝對於一個角色來說有很強的裝飾效果，在繪製漫畫的時候對服裝樣式的把握、對皺褶線條的處理，都是表現一個角色整體效果成功與否的關鍵。本章我們將用詳盡的分析和實際穿著範例來講解服裝的繪製方法。

__4.1 對服裝的立體認識

當服裝被穿著在人體上時，會沿著身體的輪廓形成線條上的變化。我們在繪畫時，可以通過這些線條的變化來體現服裝的立體感。

4.1.1 掛起來和穿上身的區別

當衣服平鋪或被掛起來的時候，它是一個平面的概念，但當人體穿上服裝後，服裝的輪廓不再是一個平面的概念，而出現了包裹住身體的立體概念。

穿上服裝以後，服裝會根據人體輪廓的起伏而發生變化，而非平面展開時服裝本身的形狀。

正面著裝的表現

半側面著裝的表現

半側面人體的起伏較正面更為明顯，服裝也隨著身體輪廓的變化而發生變化。特別注意手臂和身體的遮擋關係也會發生變化。

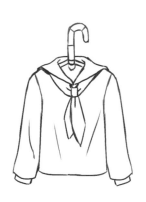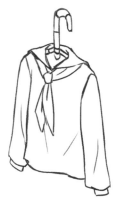

當服裝被掛起來時，無論哪個角度，都不會出現太大的立體感，這是因為服裝內沒有立體的支撐物。

4.1.2 身體框架與服飾輪廓的關係

服裝的線條走向實際上與身體的框架有密切的關係，我們可以在繪製服裝前先畫出人體結構的框架線，幫助我們理解和描繪服裝的輪廓線。

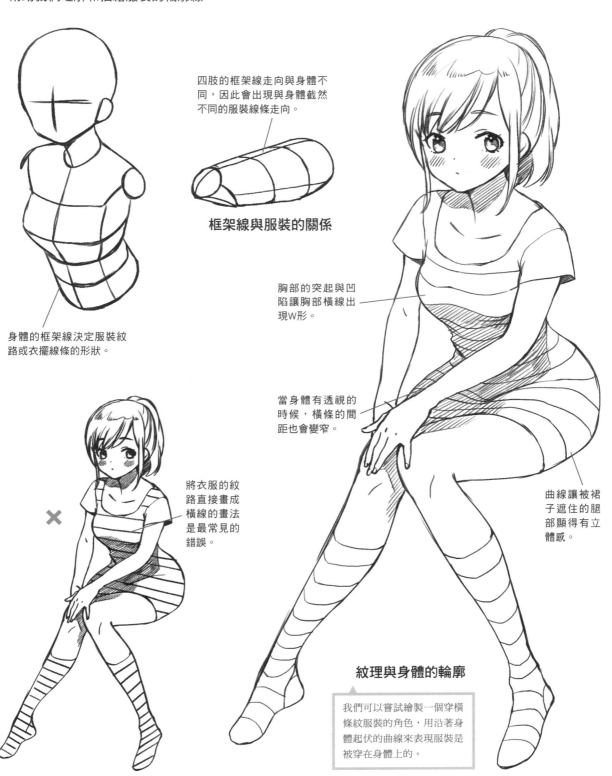

四肢的框架線走向與身體不同，因此會出現與身體截然不同的服裝線條走向。

框架線與服裝的關係

身體的框架線決定服裝紋路或衣擺線條的形狀。

胸部的突起與凹陷讓胸部橫線出現W形。

將衣服的紋路直接畫成橫線的畫法是最常見的錯誤。

當身體有透視的時候，橫條的間距也會變窄。

曲線讓被裙子遮住的腿部顯得有立體感。

紋理與身體的輪廓

我們可以嘗試繪製一個穿橫條紋服裝的角色，用沿著身體起伏的曲線來表現服裝是被穿在身體上的。

4.1.3 讓服裝上的縫紉線立體起來

縫紉線是服裝上必不可少的細節，下面我們就通過一些實際的例子，來學習一下縫紉線的繪製方式。

角度與線條的立體感

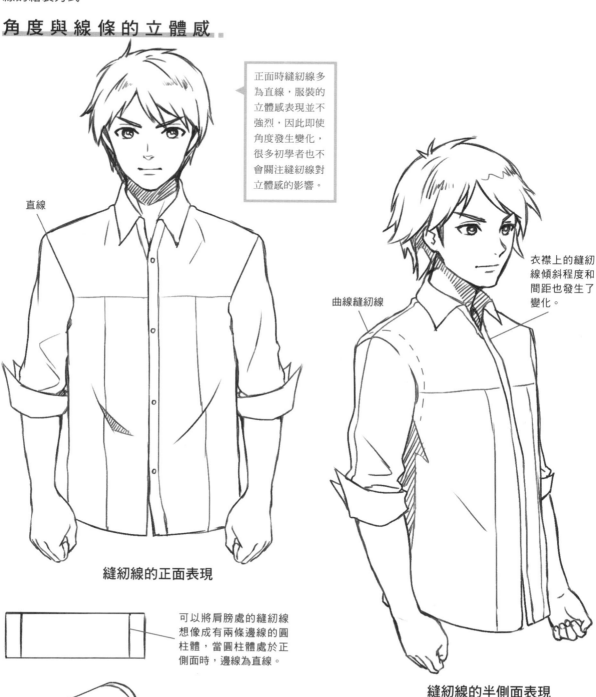

正面時縫紉線多為直線，服裝的立體感表現並不強烈，因此即使角度發生變化，很多初學者也不會關注縫紉線對立體感的影響。

直線

曲線縫紉線

衣襟上的縫紉線傾斜程度和間距也發生了變化。

縫紉線的正面表現

縫紉線的半側面表現

可以將肩膀處的縫紉線想像成有兩條邊線的圓柱體，當圓柱體處於正側面時，邊線為直線。

邊線轉過一定角度以後，直線變為曲線，表現圓柱體的立體感。

當身體轉過一定角度後，對比正面服裝的輪廓，發現一些縫紉線的彎曲程度發生了變化，正是這種彎曲的線條，為服裝帶來了立體感。

裁縫線的細節

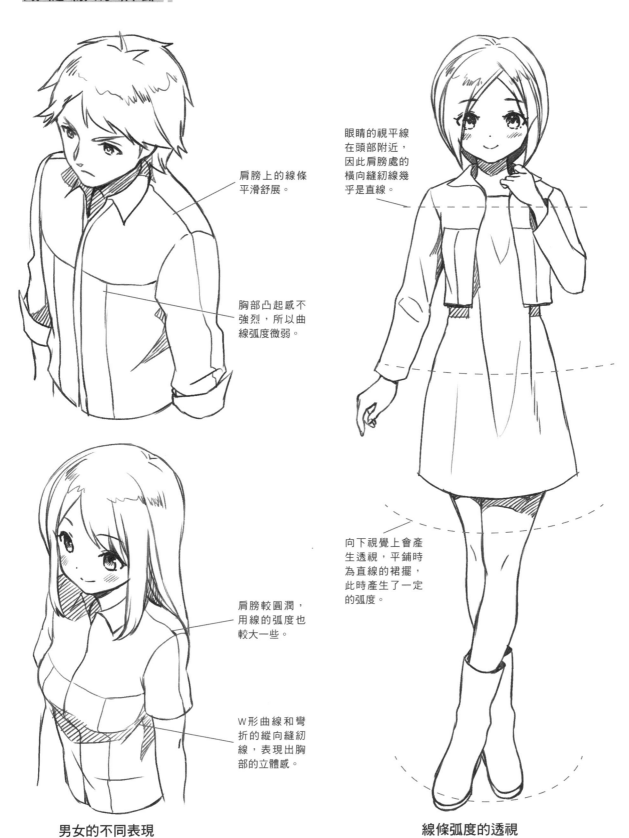

肩膀上的線條平滑舒展。

胸部凸起感不強烈,所以曲線弧度微弱。

肩膀較圓潤,用線的弧度也較大一些。

W形曲線和彎折的縱向縫紉線,表現出胸部的立體感。

眼睛的視平線在頭部附近,因此肩膀處的橫向縫紉線幾乎是直線。

向下視覺上會產生透視,平鋪時為直線的裙擺,此時產生了一定的弧度。

男女的不同表現

線條弧度的透視

4.2 靈活地表現皺褶

除了表現好服裝的樣式，皺褶對服裝的影響也很大，要想生動地表現出服裝，就需要對皺褶有一定的瞭解。

4.2.1 全身出現皺褶的地方

全身出現皺褶的地方是相對固定的，一切皺褶都是在這些點上變化得到的。下面我們就一起來學習一下最常見的全身出現皺褶的地方。

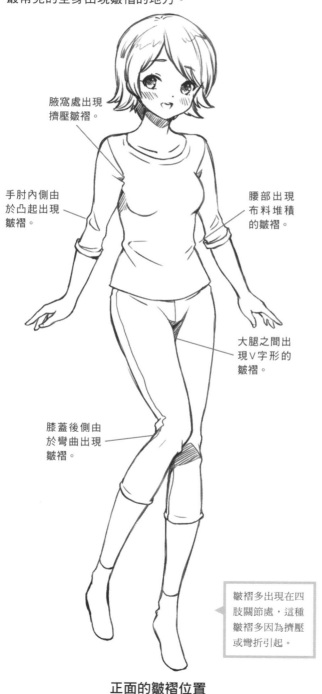

腋窩處出現擠壓皺褶。

手肘內側由於凸起出現皺褶。

腰部出現布料堆積的皺褶。

大腿之間出現V字形的皺褶。

膝蓋後側由於彎曲出現皺褶。

腋窩處出現放射形皺褶，形狀與前方相近。

背部腰處出現布料堆積的皺褶。

臀部下方出現人字形的皺褶。

小腿肚子的突起，讓褲腳也產生一些皺褶。

皺褶多出現在四肢關節處，這種皺褶多因為擠壓或彎折引起。

正面的皺褶位置

背面的皺褶位置

4.2.2 | 皺褶的種類

不同的力和狀態會在服裝上形成不同的皺褶，這一節我們將皺褶劃分成幾個類別，分析皺褶形成的原因，並展示不同服裝上對應的皺褶。

聚 集 型 皺 褶

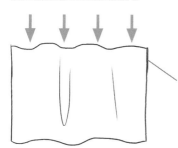

聚集型皺褶
的受力點在
整個布料的
上邊緣。

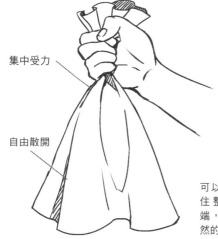

集中受力

自由散開

可以想像用手抓握
住整個布料的上
端，下端會形成自
然的放射形皺褶。

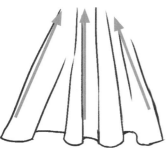

集中向上收起的皺褶
線條，呈放射線狀。

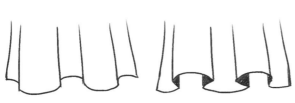

俯視的畫法　　**仰視的畫法**

布料的邊緣形成波浪線，波浪線分俯視與仰視兩種。

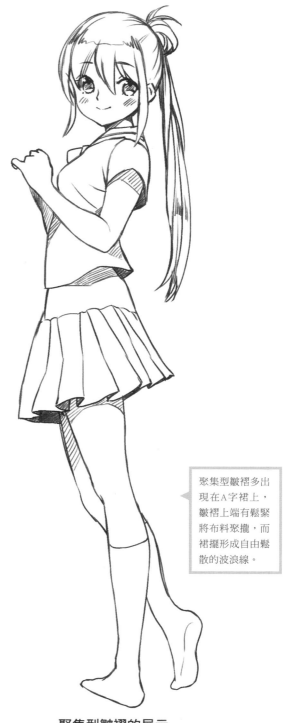

聚集型皺褶多出
現在A字裙上，
皺褶上端有鬆緊
將布料聚攏，而
裙擺形成自由鬆
散的波浪線。

聚集型皺褶的展示

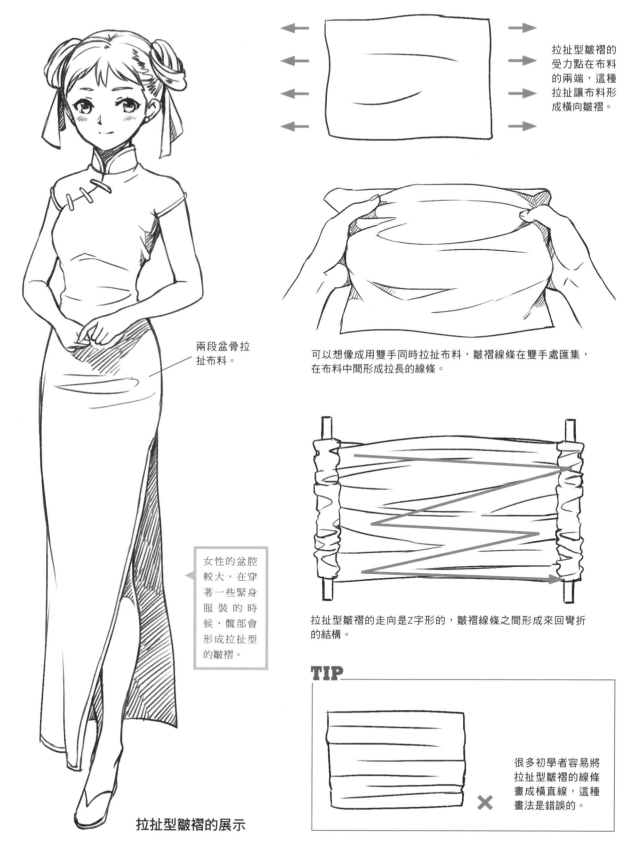

拉扯型皺褶.

拉扯型皺褶的受力點在布料的兩端，這種拉扯讓布料形成橫向皺褶。

可以想像成用雙手同時拉扯布料，皺褶線條在雙手處匯集，在布料中間形成拉長的線條。

兩段盆骨拉扯布料。

女性的盆腔較大，在穿著一些緊身服裝的時候，髖部會形成拉扯型的皺褶。

拉扯型皺褶的走向是Z字形的，皺褶線條之間形成來回彎折的結構。

TIP

很多初學者容易將拉扯型皺褶的線條畫成橫直線，這種畫法是錯誤的。

拉扯型皺褶的展示

提拉型皺褶

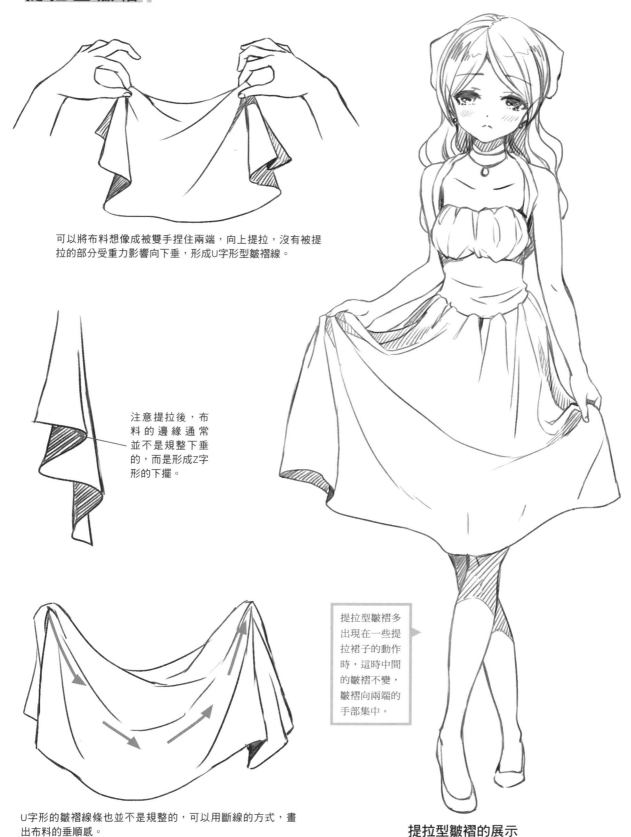

可以將布料想像成被雙手捏住兩端，向上提拉，沒有被提拉的部分受重力影響向下垂，形成U字形皺褶線。

注意提拉後，布料的邊緣通常並不是規整下垂的，而是形成Z字形的下擺。

提拉型皺褶多出現在一些提拉裙子的動作時，這時中間的皺褶不變，皺褶向兩端的手部集中。

U字形的皺褶線條也並不是規整的，可以用斷線的方式，畫出布料的垂順感。

提拉型皺褶的展示

堆 積 型 皺 褶

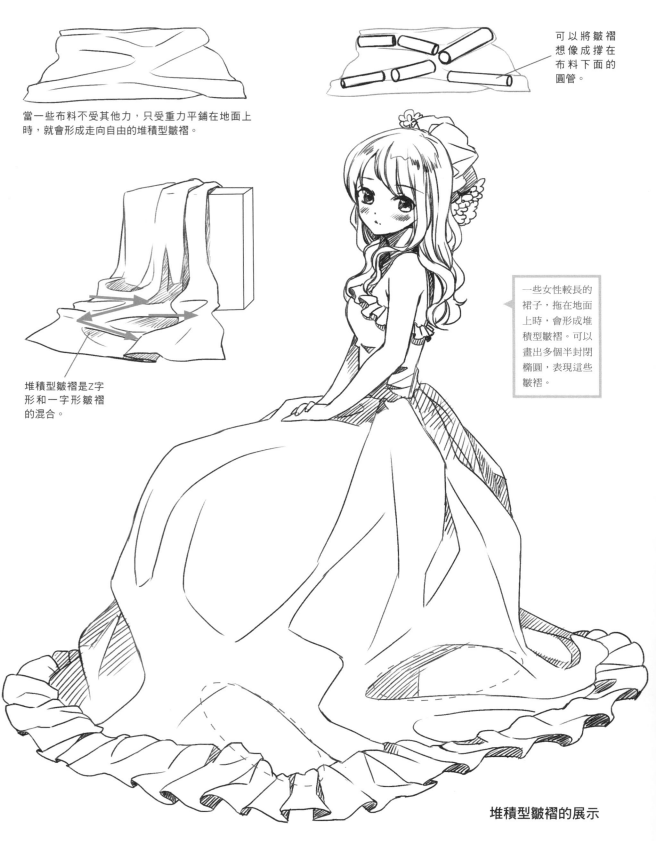

可以將皺褶想像成撐在布料下面的圓管。

當一些布料不受其他力,只受重力平鋪在地面上時,就會形成走向自由的堆積型皺褶。

堆積型皺褶是Z字形和一字形皺褶的混合。

一些女性較長的裙子,拖在地面上時,會形成堆積型皺褶。可以畫出多個半封閉橢圓,表現這些皺褶。

堆積型皺褶的展示

4.2.3 動作對皺褶的改變

人體的動作並不侷限於自然站立，一些動態動作會改變皺褶的種類，繪製動態人物的皺褶時，需要先分析服裝的受力點，再畫出相應的皺褶。

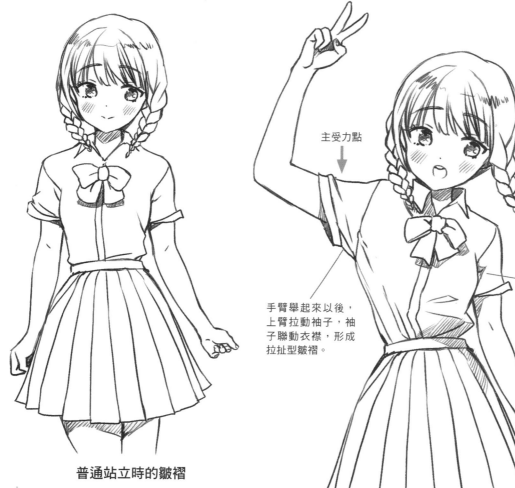

主受力點

手臂舉起來以後，上臂拉動袖子，袖子聯動衣襟，形成拉扯型皺褶。

沒有抬起手臂的一側，皺褶線條短而隱蔽。

普通站立時的皺褶

普通站立時皺褶線條較少，並且位置較為固定，但如果人體運動後皺褶還這麼畫，就會顯得非常刻板。

舉手對皺褶的影響

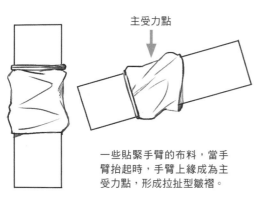

主受力點

一些貼緊手臂的布料，當手臂抬起時，手臂上緣成為主受力點，形成拉扯型皺褶。

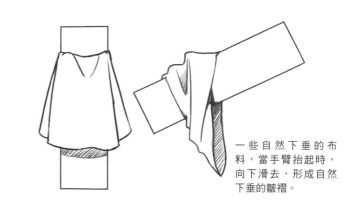

一些自然下垂的布料，當手臂抬起時，向下滑去，形成自然下垂的皺褶。

4.2.4 身材與皺褶的相互影響

皺褶會暗示著裝者的身材，可以說繪製服裝時，皺褶能影響整個身材的視覺效果。下面我們通過讓兩個身材不同的角色穿著同一件衣服，用皺褶線條來詮釋他們的胖和瘦。

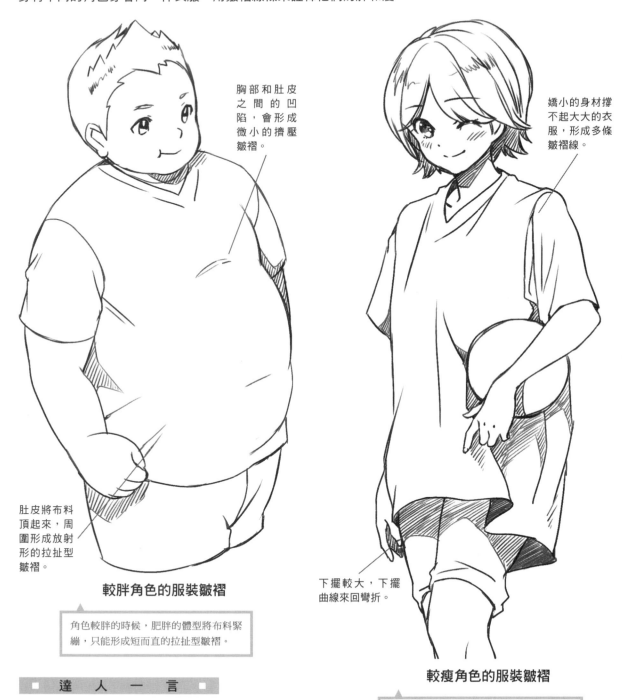

胸部和肚皮之間的凹陷，會形成微小的擠壓皺褶。

嬌小的身材撐不起大大的衣服，形成多條皺褶線。

肚皮將布料頂起來，周圍形成放射形的拉扯型皺褶。

下擺較大，下擺曲線來回彎折。

較胖角色的服裝皺褶

角色較胖的時候，肥胖的體型將布料緊繃，只能形成短而直的拉扯型皺褶。

■ 達 人 一 言 ■

皺褶的長度和線條數量多寡，是表現立體感的兩大要點，在表現特殊體型時，應多斟酌皺褶的這兩大要點。

較瘦角色的服裝皺褶

服裝相對於身體來說，多餘的布料較多，因此需要畫出大量的皺褶線條來表現。

4.3 角色與服裝的搭配

在漫畫中，不同的角色會穿著特定的服裝，要怎樣搭配才能表現出角色的特性呢？下面我們通過兩個角色穿著不同的服裝，來講解一下特定服裝的畫法。

4.3.1 學生與夏季校服

學生的夏季校服多由透氣的棉質布料組成，繪製時要注意版型較為確定，服裝的輪廓線比較規整，並且由於面料的材質，皺褶數量較為適中。紐扣和一些袋子的位置和大小，也是需要注意的細節。

男生校服和細節

男生的夏季校服，面料像被漿過，顯得較硬，繪製時可以用較多的直線來組成服裝輪廓。

褲子為直筒褲，腰帶部分有栓皮帶的扣。

褲子中間有折痕，這是校服褲子的特點。

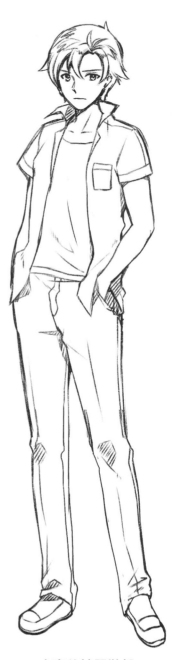

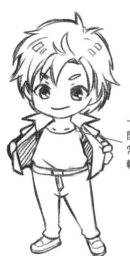

一些男生喜歡敞開短袖襯衫，通常裡面穿著領口較低的內襯。

內襯的服裝通常較為緊身和吸汗，袖子不會比襯衫袖子長。

小豪的校服裝扮

女生校服和細節

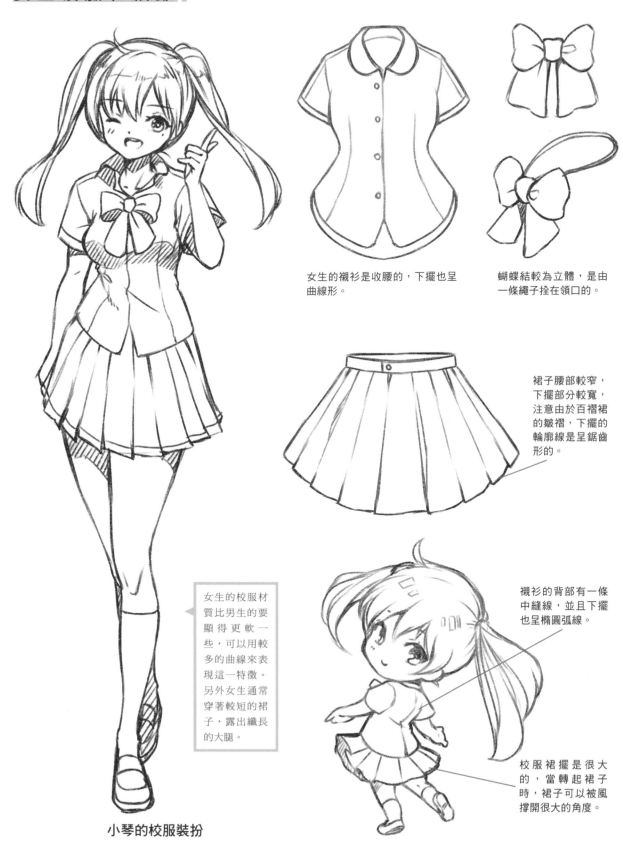

女生的襯衫是收腰的，下擺也呈曲線形。

蝴蝶結較為立體，是由一條繩子拴在領口的。

裙子腰部較窄，下擺部分較寬，注意由於百褶裙的皺褶，下擺的輪廓線是呈鋸齒形的。

女生的校服材質比男生的要顯得更軟一些，可以用較多的曲線來表現這一特徵。另外女生通常穿著較短的裙子，露出纖長的大腿。

襯衫的背部有一條中縫線，並且下擺也呈橢圓弧線。

校服裙擺是很大的，當轉起裙子時，裙子可以被風撐開很大的角度。

小琴的校服裝扮

領 口 的 繪 製 要 點

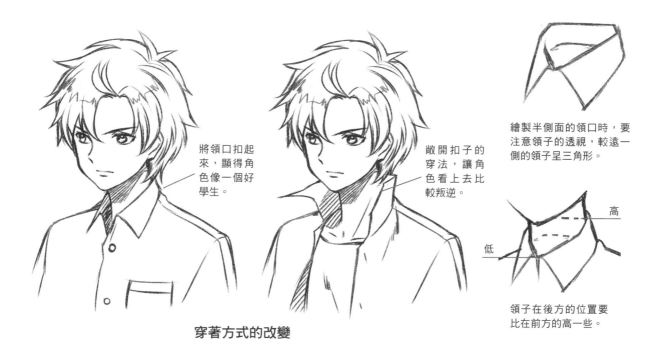

將領口扣起來，顯得角色像一個好學生。

敞開扣子的穿法，讓角色看上去比較叛逆。

繪製半側面的領口時，要注意領子的透視，較遠一側的領子呈三角形。

高

低

領子在後方的位置要比在前方的高一些。

穿著方式的改變

出現了！校園漫畫必有的告白場景

前、前輩！請……請收下這個！

4.3.2 職員與工作制服

社會人的工作制服通常要求比較整潔，所以會採用一些比棉布厚一些的面料，繪製時注意區分厚布與薄棉布的區別。

服務生制服和細節

燕尾服衣擺的樣式，讓服務生的服裝給人禮貌感。

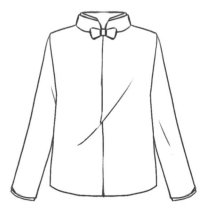

小立領的襯衫搭配領口的小蝴蝶結，表現出服務生服裝的特點。

可以畫出記菜單這個道具，增加服務生的感覺。

畫出手臂上搭著的餐巾，表現餐飲行業職員的特徵。

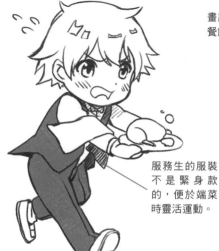

服務生的服裝不是緊身款的，便於端菜時靈活運動。

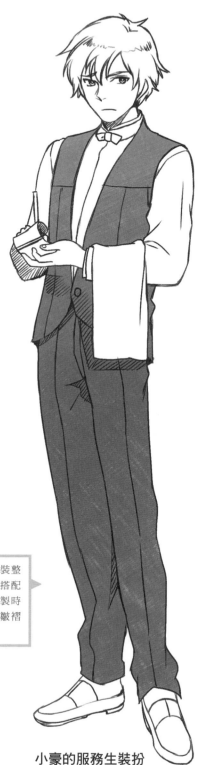

服務生服裝整潔，深色搭配分明，繪製時需要減少皺褶的數量。

小豪的服務生裝扮

警察制服和細節

警察帽子的邊緣呈M形，帽子上有繩子和徽章。

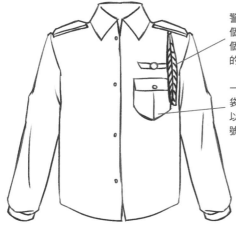

警察的制服有兩個肩章，其中一個肩章上有長長的穗。

一側的胸前有口袋，在口袋上可以畫出徽章或警號牌。

畫出配帶的警棍，更能表現出警察的特徵。

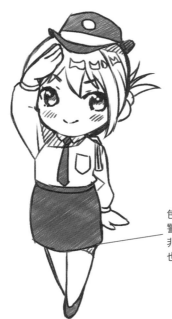

包裙收身，讓女警的下半身顯得非常苗條，短裙也更便於活動。

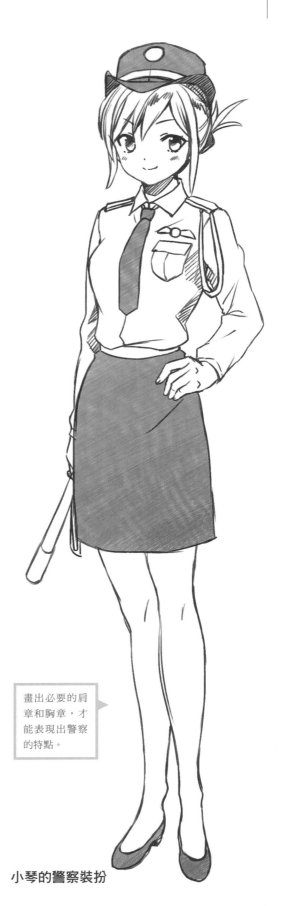

畫出必要的肩章和胸章，才能表現出警察的特點。

小琴的警察裝扮

不同布料質感的區分

較硬的布料皺褶可以用Z字形的折線表現。

較軟的布料可以用曲線表現。

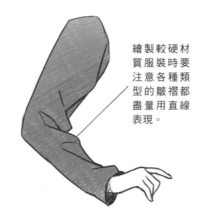

繪製較硬材質服裝時要注意各種類型的皺褶都盡量用直線表現。

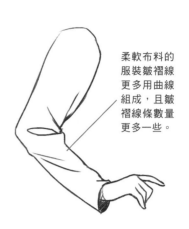

柔軟布料的服裝皺褶線更多用曲線組成，且皺褶線條數量更多一些。

女警的職責是，替「月」行道逮捕你！

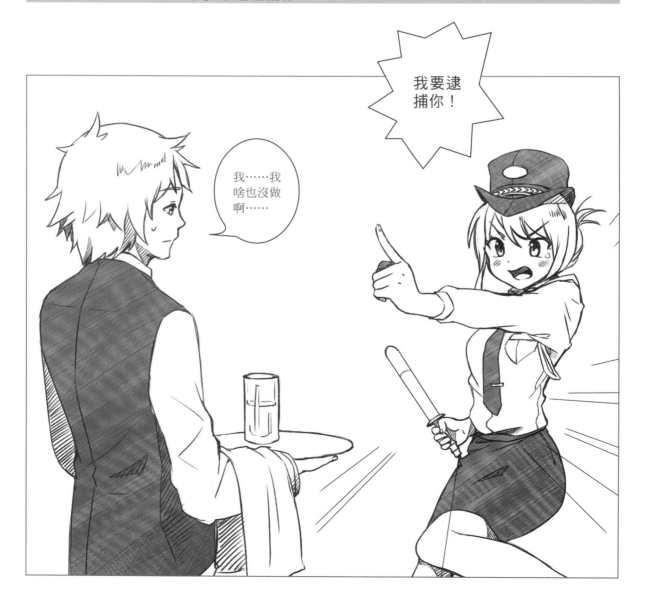

4.3.3　運動員與運動服裝

運動員的服裝一種是實用型的，這種服裝較為寬鬆，還有一種服裝是展示型的，較為緊身，用於展示角色優美的曲線。

棒球手服裝和細節

棒球帽是金屬構成的，兩邊有護耳的結構。

為了不被球棒磨破手，棒球手通常會戴著較厚的手套。

通常棒球手的服裝是較為寬鬆的短袖外套套著較為緊身的棉質襯衣。

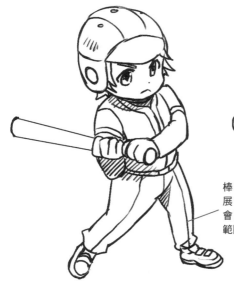

棒球手服裝延展性較好，不會限制身體大範圍的運動。

運動員服飾通常較為透氣柔軟，可以用較多的豎線表現寬鬆的下垂感。

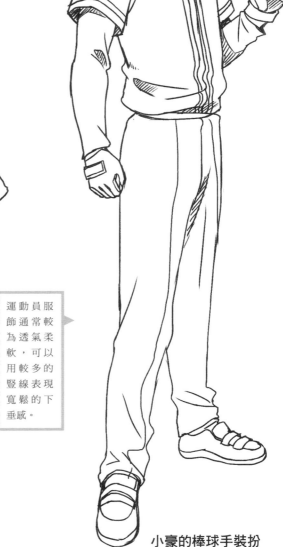

小豪的棒球手裝扮

網球手服裝和細節

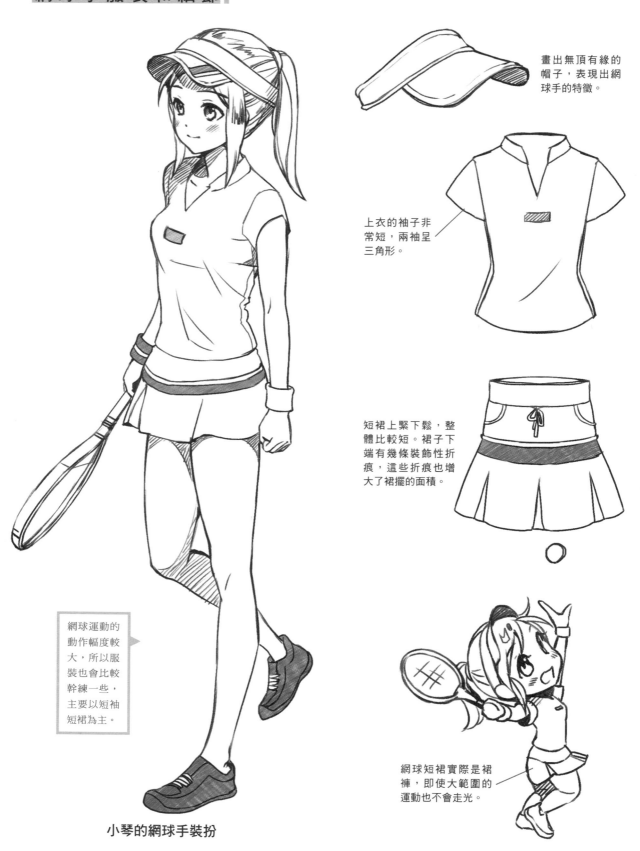

畫出無頂有緣的帽子，表現出網球手的特徵。

上衣的袖子非常短，兩袖呈三角形。

短裙上緊下鬆，整體比較短。裙子下端有幾條裝飾性折痕，這些折痕也增大了裙擺的面積。

網球運動的動作幅度較大，所以服裝也會比較幹練一些，主要以短袖短裙為主。

小琴的網球手裝扮

網球短裙實際是裙褲，即使大範圍的運動也不會走光。

帽子的透視畫法

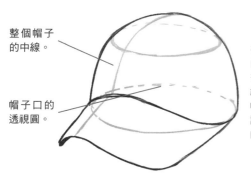

整個帽子的中線。

帽子口的透視圓。

初學者繪製帽子的時候，可以先畫出帽子口的透視，還需要畫出帽子的中線，保證畫出左右平衡的帽子。

繪製仰視的帽子時，畫出十字線，保證整個帽子的透視準確。

決戰，目標全國稱霸……？

我們根本不是一個球類的好嗎……

前輩，下週的決賽就是你我一決雌雄的時候了，哼哼！

4.3.4 流行男女與時尚服裝

流行服裝的特點是服裝樣式較為繁複，整體搭配要比較得體，還需要畫衣服和褲子以外的很多小道具來加強畫面的時尚感。

型男服裝和細節

機車風牛仔夾克，能顯示出男性的帥氣，繪製時可以用雙線表現皮衣的質感。

有大腰扣的皮帶能體現出一種痞痞的帥氣感。

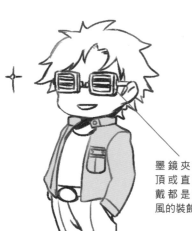

墨鏡夾在頭頂或直接佩戴都是很拉風的裝飾。

深色的皮質靴子，給人比較酷的感覺。

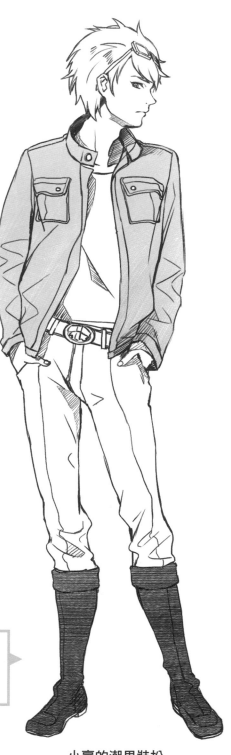

三種灰度的搭配讓服裝整體顯得比較時尚。皮衣和皮靴的搭配顯出硬派的氣息。

小豪的潮男裝扮

森女服裝和細節

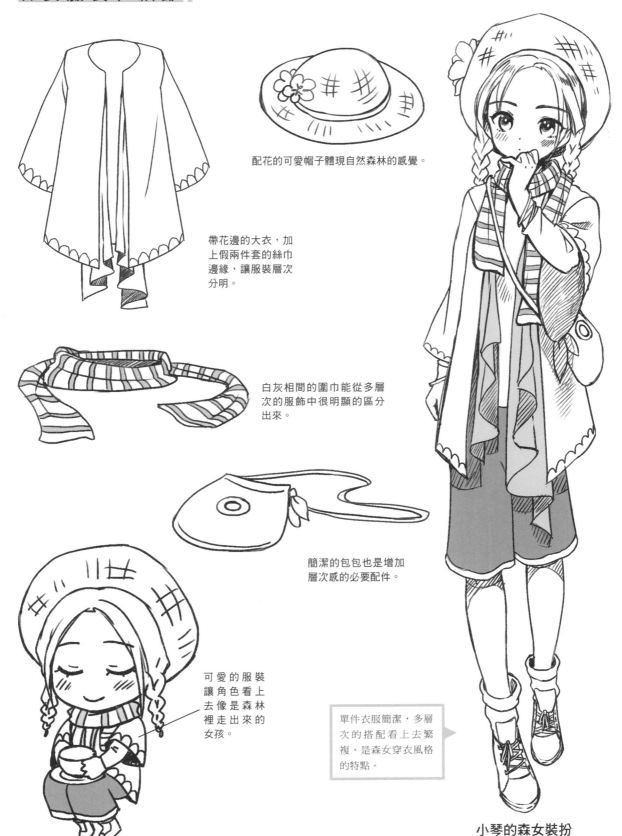

配花的可愛帽子體現自然森林的感覺。

帶花邊的大衣，加上假兩件套的絲巾邊緣，讓服裝層次分明。

白灰相間的圍巾能從多層次的服飾中很明顯的區分出來。

簡潔的包包也是增加層次感的必要配件。

可愛的服裝讓角色看上去像是森林裡走出來的女孩。

單件衣服簡潔，多層次的搭配看上去繁複，是森女穿衣風格的特點。

小琴的森女裝扮

鞋 子 的 透 視

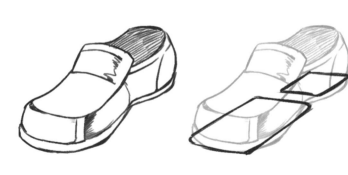

繪製鞋子的時候要注意鞋子口的透視與鞋底透視的一致性,繪製之前可以先畫出輔助的方框來起草。

初學者很容易找不到透視畫成透視錯誤的結構,活用方框檢查透視。

看鏡頭,3、2、1……

4.3.5 新人與漂亮禮服

新人的禮服追求簡潔美，服裝大方整齊，一些必要的小配件可以表現禮儀感，繪製時畫出這些小配件是必要的。

新郎服裝和細節

小立領的襯衫搭配領口的蝴蝶結，顯示出新郎的氣質。

外套線條要盡量用直線表現，皺褶盡量只在袖子上出現，這樣會顯得整潔一些。

外套西裝是燕尾服，這樣能更顯出禮服的特徵。

搭配尖頭皮鞋能顯示出服裝整體效果的正式感，繪製時注意皮鞋縫紉線的走向。

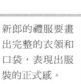

新郎的禮服要畫出完整的衣領和口袋，表現出服裝的正式感。

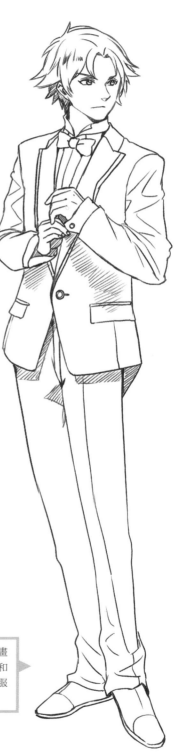

小豪的新郎裝扮

新娘服裝和細節

女性的婚紗面料多柔軟，可以設計多層次的紗裙，來增添華麗感。

婚紗多為連衣裙，上半部分的抹胸能體現女性的嫵媚。

多層紗裙帶來華麗感。

通常需要畫出頭紗才能表現出婚紗的特徵，有的婚紗裙後會有較長的拖尾。

小琴的新娘裝扮

胸衣的透視處理

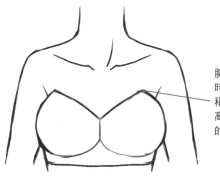

胸衣在正面的時候是左右對稱的，胸衣最高點在偏兩側的部分。

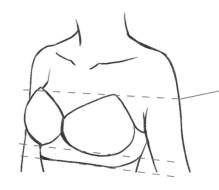

繪製半側面的胸衣時可以用景深線來標明透視，畫出近大遠小的正確透視。

甜蜜攻擊，我們結婚啦！

我是全世界最幸福的新娘！

4.3.6 穿越與古典服飾

一些穿越或古典漫畫會涉及古風服飾，古人的服飾與現代服飾的穿著方式有很大差異，下面我們就以漢服和旗袍為例來講解這些服飾的畫法。

漢服服裝和細節

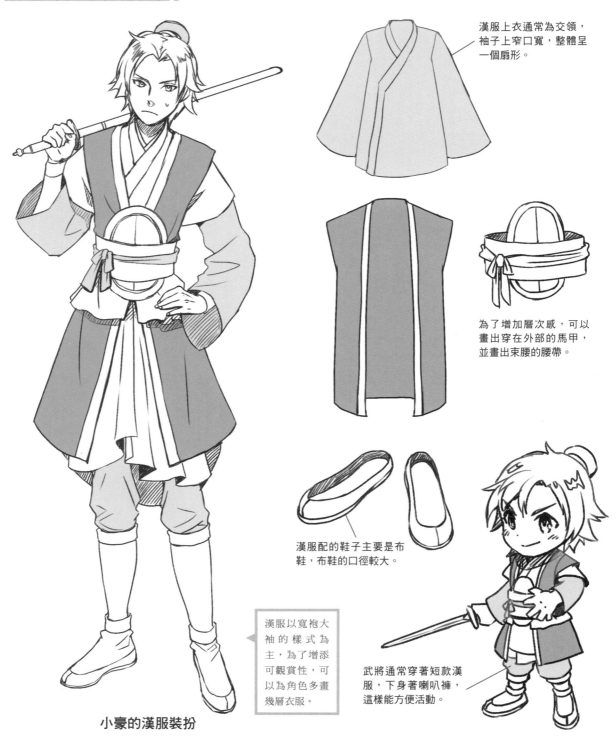

漢服上衣通常為交領，袖子上窄口寬，整體呈一個扇形。

為了增加層次感，可以畫出穿在外部的馬甲，並畫出束腰的腰帶。

漢服配的鞋子主要是布鞋，布鞋的口徑較大。

漢服以寬袍大袖的樣式為主，為了增添可觀賞性，可以為角色多畫幾層衣服。

小豪的漢服裝扮

武將通常穿著短款漢服，下身著喇叭褲，這樣能方便活動。

旗袍服裝和細節

為了增加可觀賞性，為旗袍增加一個古樸的披肩，以增加層次感。

畫出拿著手絹的樣子，能表現出穿旗袍女人的魅力。

整個旗袍呈水桶狀，只在腰部作了收腰處理，領部為小立領。

旗袍裙子有較高的開衩，女性蹲下撿東西的時候通常會優雅地捂住裙擺。

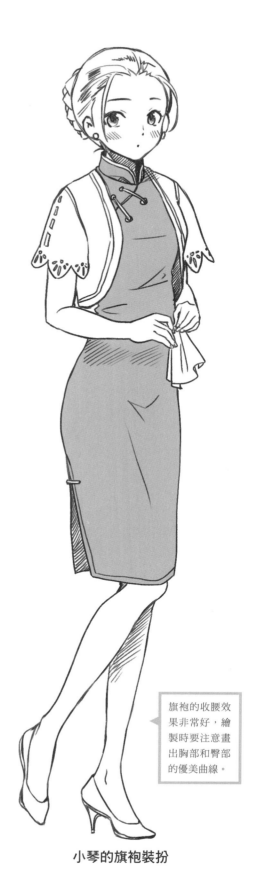

旗袍的收腰效果非常好，繪製時要注意畫出胸部和臀部的優美曲線。

小琴的旗袍裝扮

交領的畫法

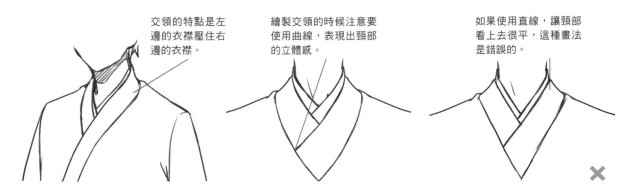

交領的特點是左邊的衣襟壓住右邊的衣襟。

繪製交領的時候注意要使用曲線，表現出頸部的立體感。

如果使用直線，讓頸部看上去很平，這種畫法是錯誤的。

江湖皆知己，不打不相識

敢問壯士……不，姑娘芳名？

大膽狂徒，吃我一掌！

4.4 畫出增強觀賞度的細節

服裝除了將結構和皺褶表現準確以外，還應增添一些細節，讓服裝顯得更具觀賞性。

4.4.1 特殊皺褶帶來花紋效果

皺褶是服裝在被身體擠壓時自然出現的，但一些布料被人為的擠壓或拉扯會形成有規律的折痕，進而出現一些裝飾作用。

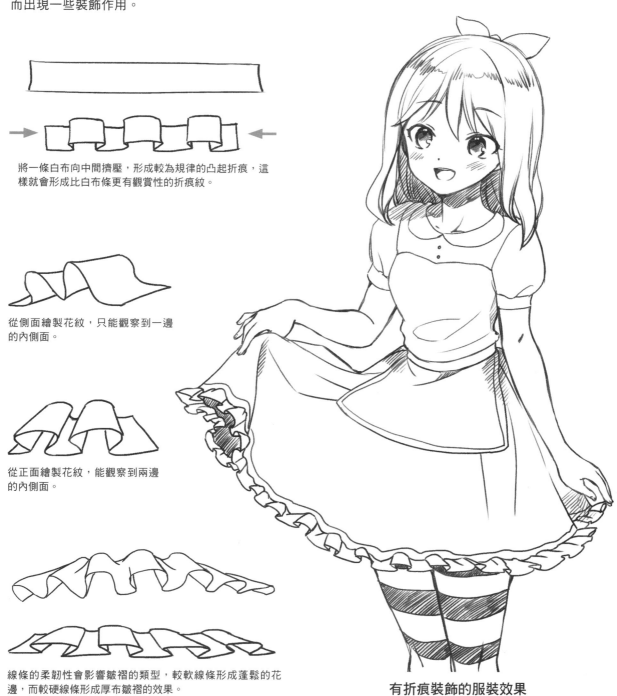

將一條白布向中間擠壓，形成較為規律的凸起折痕，這樣就會形成比白布條更有觀賞性的折痕紋。

從側面繪製花紋，只能觀察到一邊的內側面。

從正面繪製花紋，能觀察到兩邊的內側面。

線條的柔韌性會影響皺褶的類型，較軟線條形成蓬鬆的花邊，而較硬線條形成厚布皺褶的效果。

有折痕裝飾的服裝效果

平鋪花紋與著裝後的花紋有較大差異，繪製時要注意花紋的線條應該沿著身體
的走向發生變化。

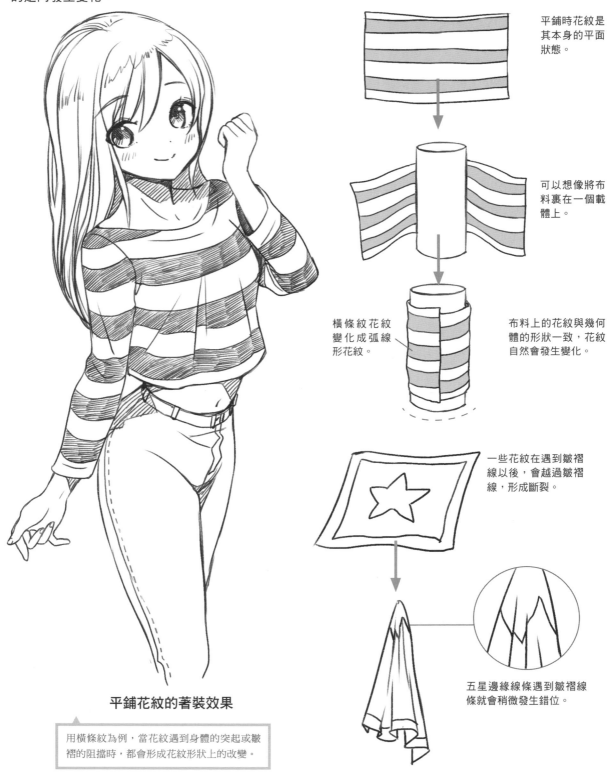

平鋪時花紋是其本身的平面狀態。

可以想像將布料裏在一個載體上。

橫條紋花紋變化成弧線形花紋。

布料上的花紋與幾何體的形狀一致，花紋自然會發生變化。

一些花紋在遇到皺褶線以後，會越過皺褶線，形成斷裂。

五星邊緣線條遇到皺褶線條就會稍微發生錯位。

平鋪花紋的著裝效果

用橫條紋為例，當花紋遇到身體的突起或皺褶的阻擋時，都會形成花紋形狀上的改變。

4.4.3 需要添加細節的位置

為服裝增加裝飾並不是要在每一個部分都畫出花紋細節,只需要在一些特定的位置畫出細節,畫面效果就體現出來了。

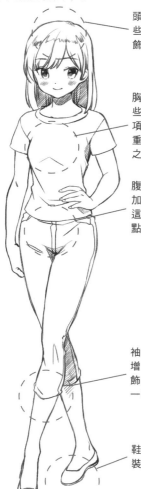

頭頂:可以添加一些髮飾或帽子的裝飾細節。

胸口:可以添加一些花紋或佩帶一條項鍊。胸口是要重點設計的部分之一。

腹部正中:可以添加一些腰部飾品。這裡也是裝飾的重點位置。

袖口或褲口:需要增加一些輕度的裝飾效果,可以畫出一些翻邊的效果。

鞋頭:是平衡整體裝飾的重要位置。

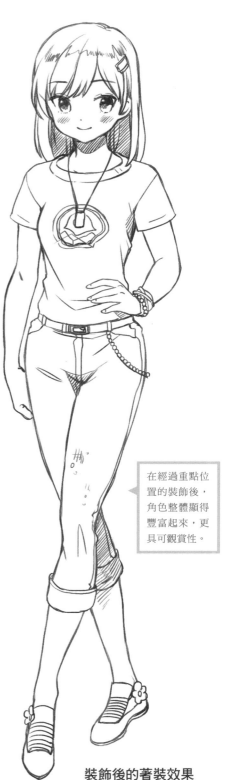

在經過重點位置的裝飾後,角色整體顯得豐富起來,更具可觀賞性。

裝飾後的著裝效果

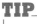**TIP**

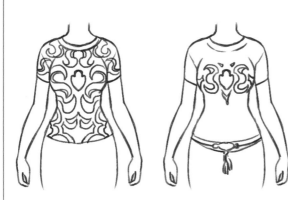

與過多的花紋相比,在重點部分畫出適量的花紋顯得更有設計感,更張弛有度。

4.5 服裝與其適合的性格

通常不同性格的人在挑選服裝時都有不同的偏好，這就讓服裝與性格產生了一定的聯繫。

4.5.1 表現溫柔性格的軟面料

通常女性會選擇柔軟的面料來表現出柔美的感覺，柔軟的面料盡量用柔和流暢的線條來表現。

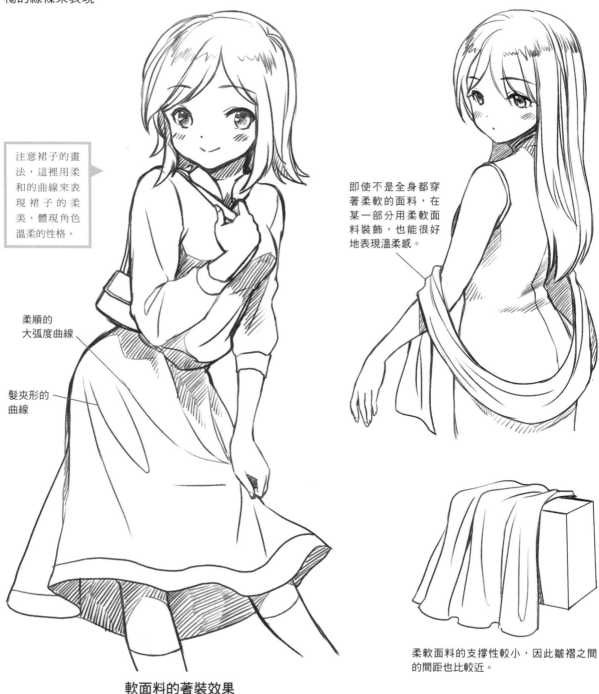

注意裙子的畫法，這裡用柔和的曲線來表現裙子的柔美，體現角色溫柔的性格。

柔順的大弧度曲線

髮夾形的曲線

軟面料的著裝效果

即使不是全身都穿著柔軟的面料，在某一部分用柔軟面料裝飾，也能很好地表現溫柔感。

柔軟面料的支撐性較小，因此皺褶之間的間距也比較近。

4.5.2 表現硬朗性格的硬面料

一些面料本身材質較硬，通常一些男性會選擇穿著這種結實耐磨的硬質面料，這就給人造成了硬質面料與男性硬朗陽剛的性格相聯繫的印象。

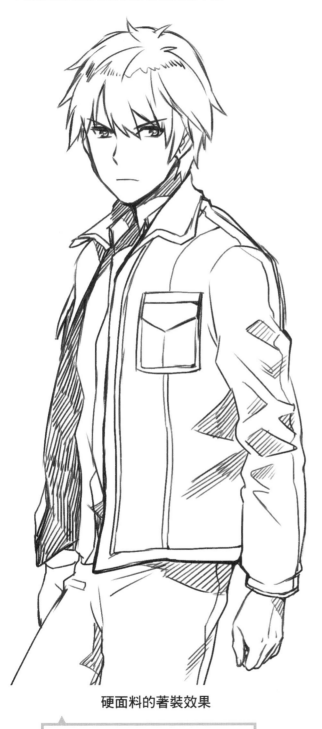

較硬的面料皺褶通常用三角形或四邊形的半封閉圖形表現平均的堆積感。

軟面料的皺褶有下垂的趨勢，下方有皺褶的堆積。

硬面料的著裝效果

硬質的皮衣非常帥氣，與普通的布料相比，更能體現出男性的陽剛感。

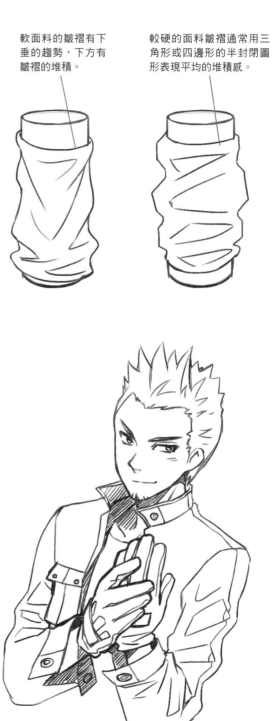

繪製一些皮質的配件，能讓角色顯得更為陽剛，可以表現一些硬漢型角色。

不同性格的人在挑選服裝的時候會做出不同的選擇，因此想要淋灘盡致地表現出一個角色，畫出匹配性格特徵的服裝也是很重要的。

服裝細節多少的變化

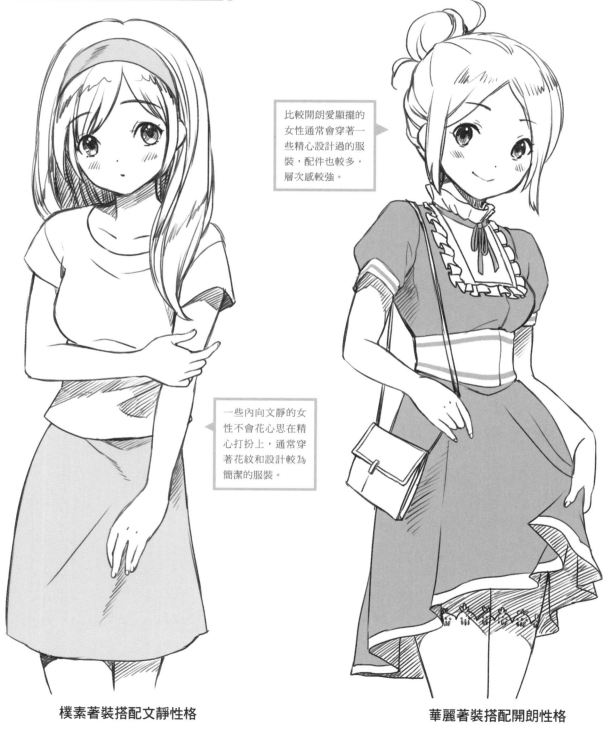

比較開朗愛顯擺的女性通常會穿著一些精心設計過的服裝，配件也較多，層次感較強。

一些內向文靜的女性不會花心思在精心打扮上，通常穿著花紋和設計較為簡潔的服裝。

樸素著裝搭配文靜性格

華麗著裝搭配開朗性格

服裝長短的變化

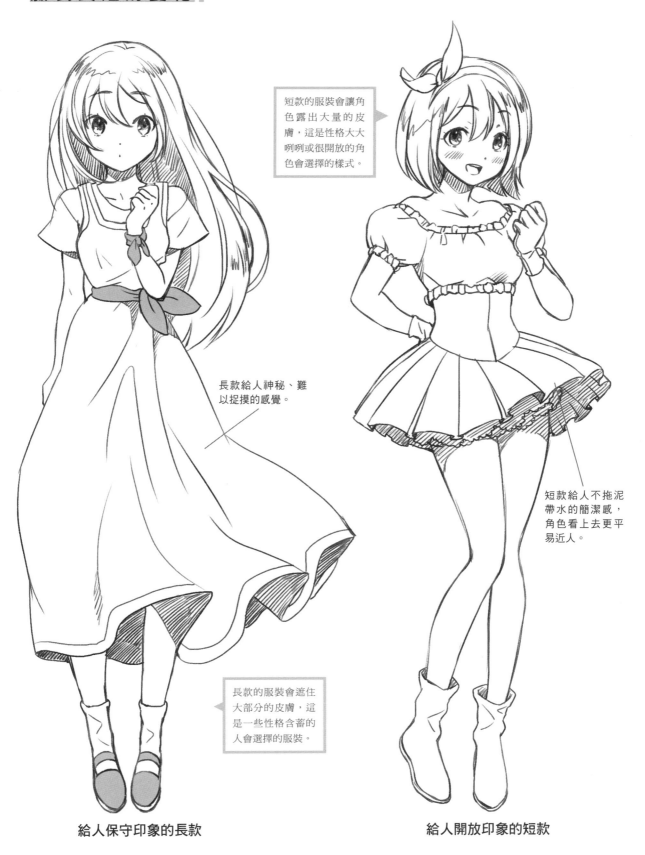

短款的服裝會讓角色露出大量的皮膚，這是性格大大咧咧或很開放的角色會選擇的樣式。

長款給人神秘、難以捉摸的感覺。

短款給人不拖泥帶水的簡潔感，角色看上去更平易近人。

長款的服裝會遮住大部分的皮膚，這是一些性格含蓄的人會選擇的服裝。

給人保守印象的長款

給人開放印象的短款

4.6 畫出心目中的服裝吧

在學習完服裝的繪製方式以後，下面用實際的範例進一步講解繪製服裝時的細節。

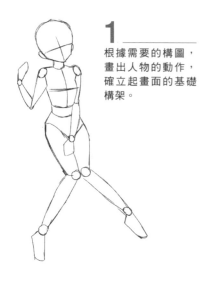

1
根據需要的構圖，畫出人物的動作，確立起畫面的基礎構架。

2
減淡底稿線條，在臉部畫出臉型和五官的輪廓。

3
塗黑眼睛並加重睫毛部分，讓眼睛看上去更具魅力。

4
用分區塊的方式畫出頭髮的塊狀結構。

5
在頭髮分區的基礎上，用細線分出髮絲的走向。

6
畫出身體和四肢的結構線條，靈活地表現出少女身體的柔軟。

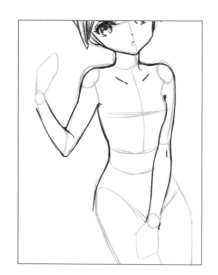

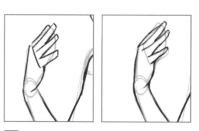

7
用直線畫出手部的大致形狀，並用細線描繪出手部的線條。

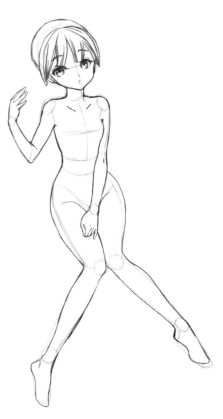

8
用相同的方式畫出左手，並繪製出人物的下半身結構。

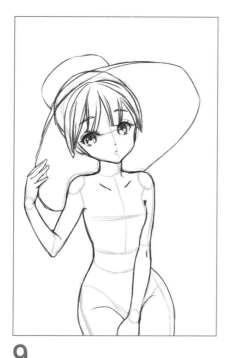

9

根據頭和手的位置，畫出大簷帽子的結構。這一步只用單線表現。

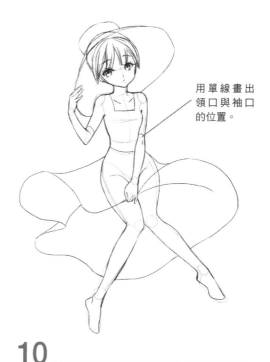

用單線畫出領口與袖口的位置。

10

畫出裙子的結構，注意繪製時要配合左手的動作。

11

擦去被服飾遮擋住的身體的結構，表現出前後關係。

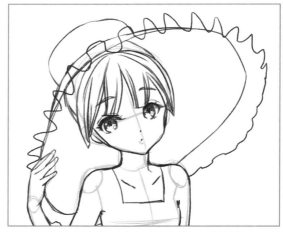

12

下面開始繪製帽子的皺褶花紋，沿著帽子的邊緣畫出波浪線。

13

擦去波浪線附近的邊緣線，表現出花邊對帽簷的遮擋。

14

根據透視補全花邊的結構，讓帽子更完整。

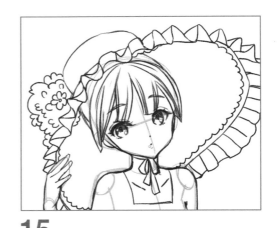

15

畫出帽子上的花和帽簷內部的小波浪線，讓帽子更豐富。

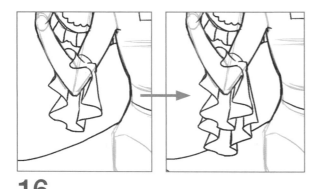

16

先畫出袖口處的第一層皺褶，再在皺褶下方疊加一層線條，形成雙層皺褶。

17

用相同的方式畫出另一側的袖口花紋。

18

在裙子的邊緣用波浪線畫出皺褶的輪廓。

19

用線條連接裙子邊緣和皺褶的輪廓，形成完整的花邊。

20

修整裙子光滑的邊緣線，讓花邊與裙子的銜接處顯得更加自然。

22

畫出裙子內部的襯裙的結構，讓裙子內側顯得比較豐富。

22

畫出可愛的靴子，靴子上可以添加蝴蝶結，讓靴子的風格與身著的服裝風格一致。

23

在胸口添加一些花紋裝飾，讓服裝看上去更加豐富。

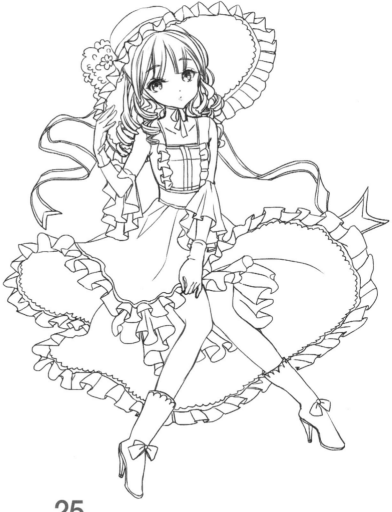

24

畫出帽子上的飄帶，讓人物構圖顯得更加完整。

25

去除底稿的草圖後，再添加披在肩膀上的頭髮，整個線稿部分就繪製完成了。

26
畫出襪子部分的
菱形格子花紋，
起到裝飾的作用。

27
用排線的方式，
畫出陰影部分，
讓畫面的前後關
係更加明顯。

28
用兩個色調的灰度，為服裝鋪上
灰色調子，讓服裝顯得更加完整，
這樣整幅作品就完成了。

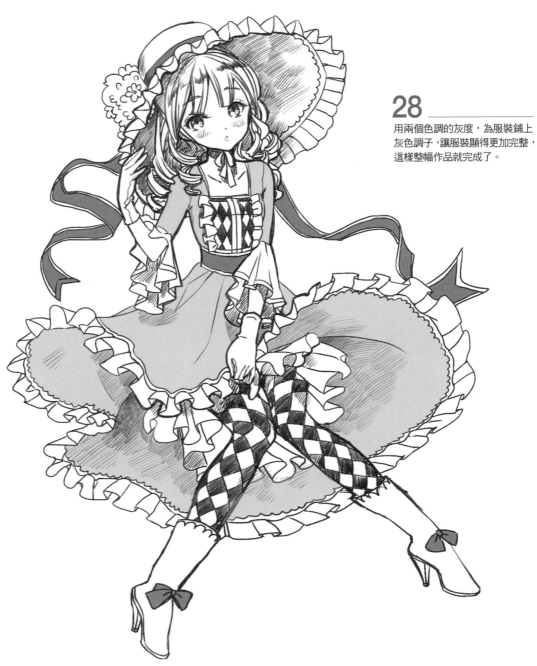

第**5**章

單幅漫畫不會出現對話框，能不能很好地將畫面內容傳達給讀者就是考驗作者構圖能力的時候了。單幅漫畫需要在畫面構成和透視上花很多心思。下面我們就一起來學習如何繪製一幅有氣勢的單幅漫畫吧！

單幅漫畫，拼的就是氣勢

5.1 單幅漫畫的構圖

要想用漫畫來打動讀者，只畫出一些特定動作的人物往往是不夠的，構圖作為一幅單頁漫畫的靈魂，在起草的時候顯得尤其重要。

5.1.1 黃金分割與構圖運用

黃金分割是前人總結出來最符合人眼審美的一種構圖方式，這種構圖告訴我們人的視覺重點所分布的位置，讓我們在構圖階段就能針對性地畫出需要的人物姿態。

黃金九宮格

黃金分割線是指將畫面分割為9等分的線條，而線條的交點即是視覺重點。

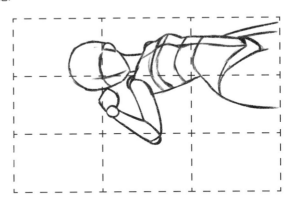

構圖的時候，我們只要將人物的臉部放置於視覺重點之上，整個畫面就會變得具有視覺美感，並且整個畫面也會產生透氣感。

黃金分割的構圖運用

5.1.2 畫面中的主角與配角

在一些多人構圖中，我們除了思考人物與畫面的相對位置關係外，還應該設定好角色的主角和配角，並可以用一些構圖技巧來區分他們。

用前後關係法是最能體現主配角關係的辦法，主角通常站在前方，配角被主角遮住一部分身體。

無論配角與主角是否站在一起，處於後方的角色，由於透視會顯得較小，總給人配角的感覺。

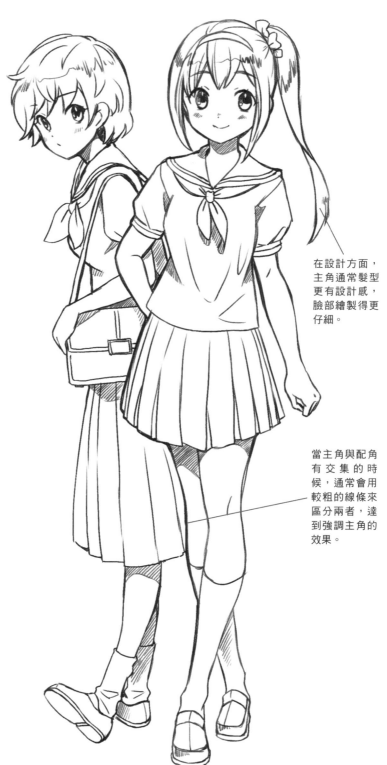

在設計方面，主角通常髮型更有設計感，臉部繪製得更仔細。

當主角與配角有交集的時候，通常會用較粗的線條來區分兩者，達到強調主角的效果。

5.1.3 用圖形來構圖

構圖的時候如果不按章法，就會畫出效果不太理想的畫面，這時我們就會用圖形來快速地進行構圖。在起草畫面的時候，這種圖形構圖方式會幫助我們找到更多的靈感。

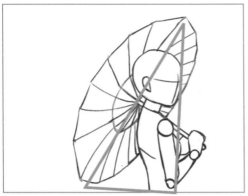

三角形構圖

三角形是非常穩定的圖形，在構圖時採用三角形為基礎，能畫出給人安定感的畫面。

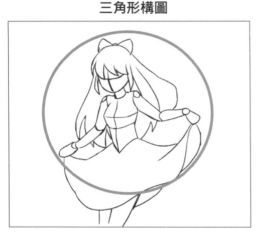

圓形構圖

圓形圓滿柔和，在構圖時採用圓形作為人物和服裝的基礎，能給人擴張的圓滿感。

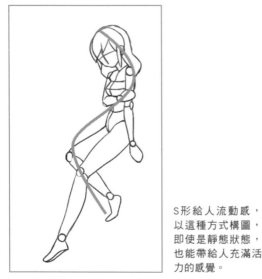

S形構圖

S形給人流動感，以這種方式構圖，即使是靜態狀態，也能帶給人充滿活力的感覺。

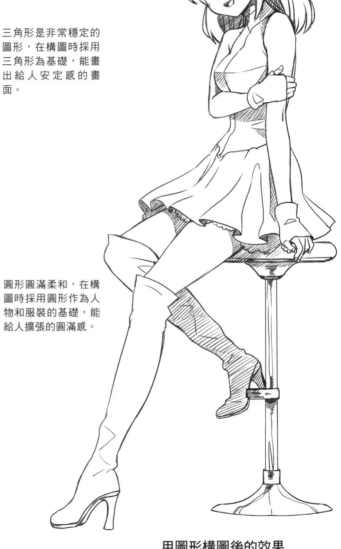

用圖形構圖後的效果

■ 達 人 一 言 ■

構圖的圖形是起草時畫出的第一步，是用來表現人物、服裝和道具整體趨勢的圖形。

5.1.4 畫面的景深感

通過學習，我們已經知道單個人物會有自身的層次感，而在構圖多人畫面的時候，也應該考慮到人物之間的層次感，這就需要引入畫面景深感的概念。

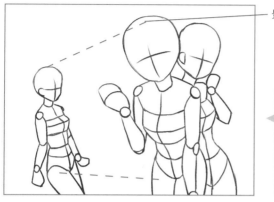

景深線

可以根據透視原理，將人物用近大遠小的方式區分出前後關係，進而表現出錯落有致的景深感。

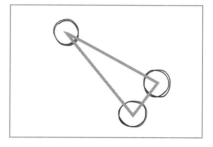

用俯視圖可以看出，前方兩個少女的距離較近，不會有太過分的大小變化。而站在較遠處的少女，整個體型明顯小了許多。

有景深感的畫面效果

5.2 畫面的透視

對畫面構圖時，我們應該對人物的透視和畫面整體的透視都有一個較為完整的認識。

5.2.1 基礎的透視原理

通常對於人體來說，使用的基礎透視有兩種，一種是一點透視，這種透視經常用於繪製正面或正背面的角色；還有一種是兩點透視，這種透視常用於繪製半側面的角色。

一點透視原理

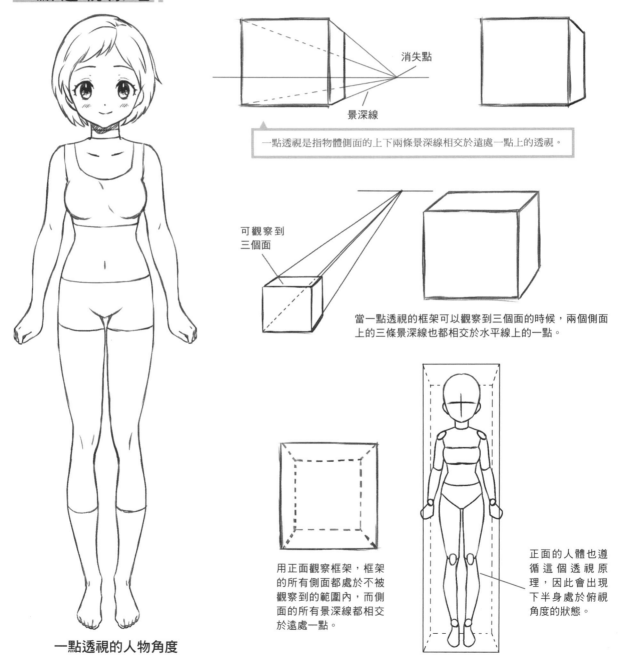

消失點

景深線

一點透視是指物體側面的上下兩條景深線相交於遠處一點上的透視。

可觀察到三個面

當一點透視的框架可以觀察到三個面的時候，兩個側面上的三條景深線也都相交於水平線上的一點。

用正面觀察框架，框架的所有側面都處於不被觀察到的範圍內，而側面的所有景深線都相交於遠處一點。

正面的人體也遵循這個透視原理，因此會出現下半身處於俯視角度的狀態。

一點透視的人物角度

兩點透視原理

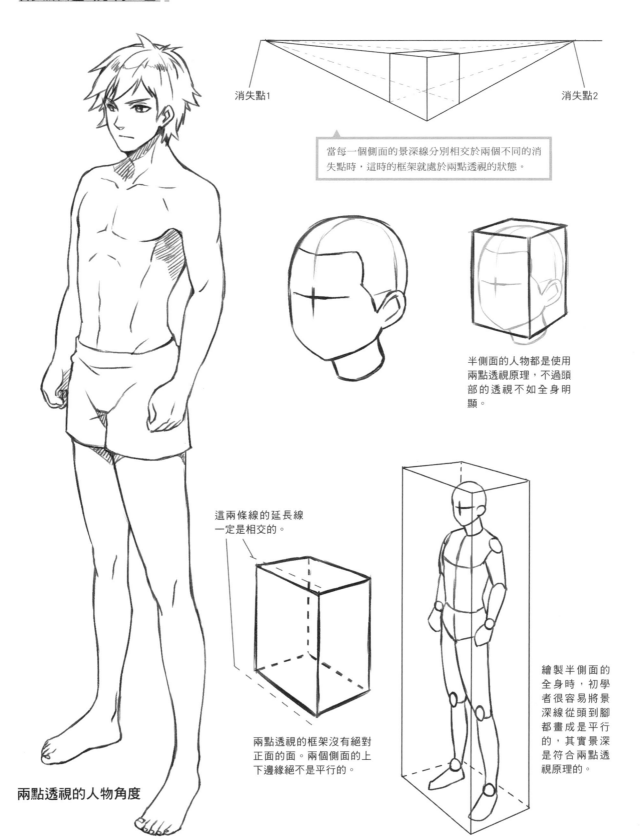

消失點1

消失點2

當每一個側面的景深線分別相交於兩個不同的消失點時，這時的框架就處於兩點透視的狀態。

半側面的人物都是使用兩點透視原理，不過頭部的透視不如全身明顯。

這兩條線的延長線一定是相交的。

兩點透視的框架沒有絕對正面的面。兩個側面的上下邊緣絕不是平行的。

繪製半側面的全身時，初學者很容易將景深線從頭到腳都畫成是平行的，其實景深是符合兩點透視原理的。

兩點透視的人物角度

5.2.2 特殊透視對畫面效果的影響

除了基礎的一點透視和兩點透視外，還有一些不常用於繪製人物的透視，這些透視常用於繪製一些建築。實際上這些特殊透視也可以用於人體的繪製，並且還能讓構圖顯得更飽滿。

三 點 透 視 原 理

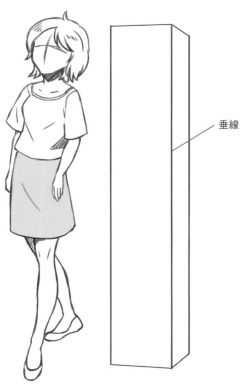

垂線

兩點透視的人物框架，豎直方向上是垂線，而三點透視正是讓這些垂線也產生景深的透視方式。

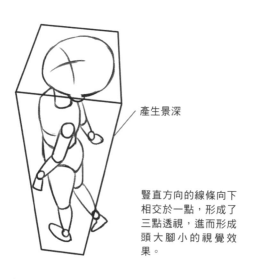

產生景深

豎直方向的線條向下相交於一點，形成了三點透視，進而形成頭大腳小的視覺效果。

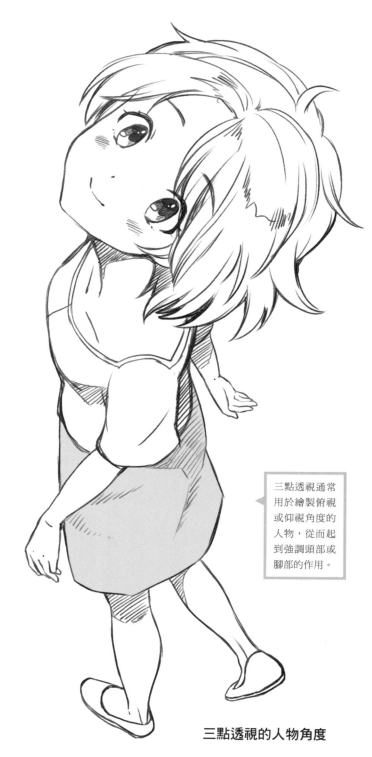

三點透視通常用於繪製俯視或仰視角度的人物，從而起到強調頭部或腳部的作用。

三點透視的人物角度

富有張力的廣角透視

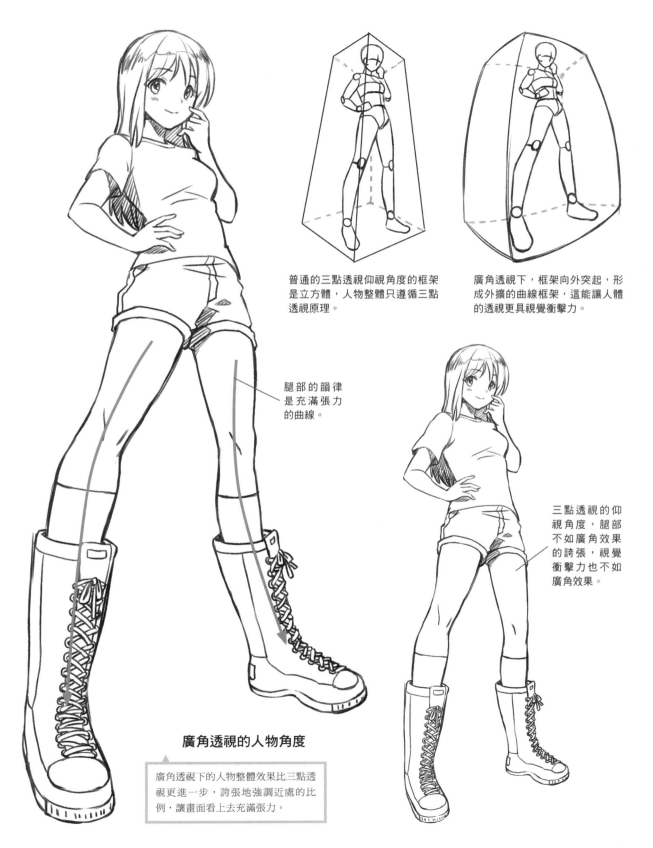

普通的三點透視仰視角度的框架是立方體，人物整體只遵循三點透視原理。

廣角透視下，框架向外突起，形成外擴的曲線框架，這能讓人體的透視更具視覺衝擊力。

腿部的韻律是充滿張力的曲線。

三點透視的仰視角度，腿部不如廣角效果的誇張，視覺衝擊力也不如廣角效果。

廣角透視的人物角度

廣角透視下的人物整體效果比三點透視更進一步，誇張地強調近處的比例，讓畫面看上去充滿張力。

很多初學者對三點透視的人物刻畫，在構思上有一定困難，下面我們就介紹一種假想法，幫助你繪製出準確的三點透視人物。

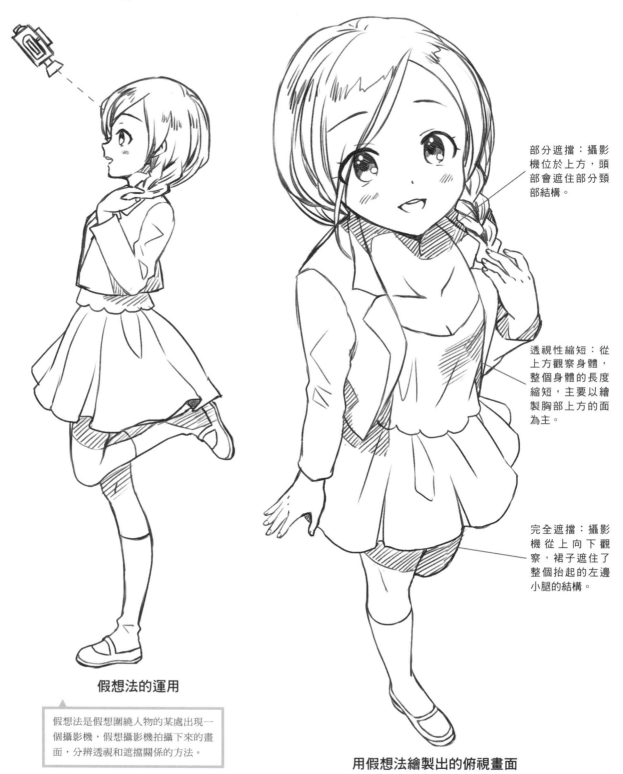

部分遮擋：攝影機位於上方，頭部會遮住部分頸部結構。

透視性縮短：從上方觀察身體，整個身體的長度縮短，主要以繪製胸部上方的面為主。

完全遮擋：攝影機從上向下觀察，裙子遮住了整個抬起的左邊小腿的結構。

假想法的運用

假想法是假想圍繞人物的某處出現一個攝影機，假想攝影機拍攝下來的畫面，分辨透視和遮擋關係的方法。

用假想法繪製出的俯視畫面

5.2.4 人物與背景透視的一致性

在為人物添加較為寫實的場景時，注意人物透視的同時，應該注意背景的透視，繪製時應確認這兩者的透視是否一致。

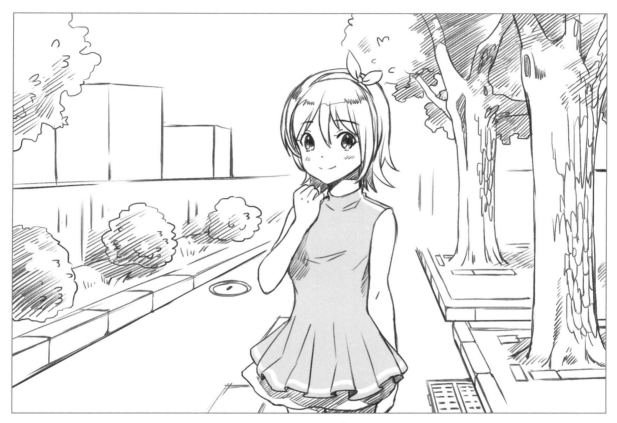

人物和背景的透視一致

人物為一點透視，配合的背景也為一點透視，這樣的透視符合人與背景的搭配標準。

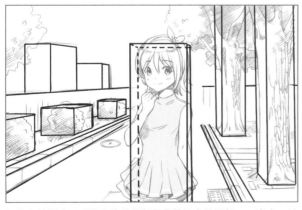

初學者繪製時可以將人物的框架與背景元素的框架一一畫出，以表現出準確的透視關係。

圖中人物豎直方向上出現景深，人物為三點透視，與背景的一點透視不符，這種畫法是錯誤的。

5.3 背景的效果

背景常用於襯托人物，讓人物處於某種環境或氛圍中，繪製出背景也能讓畫面顯得更加完整。

5.3.1 裝飾性背景的表現

裝飾性背景是一種抽象的背景，這種背景比起寫實背景更注重裝飾效果。通常裝飾性背景由一些抽象的植物圖形無規律的組合而成。

與寫實的植物不同，裝飾性植物經過提煉，形成圖形符號感的背景。

除了用抽象的植物作為背景，還可以用一些較為寫實的植物，以抽象的方式組合成放射形的圖形。

裝飾性背景的繪製順序

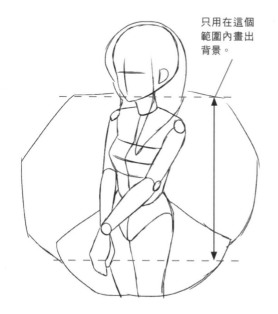

只用在這個範圍內畫出背景。

1 首先在畫出人物草圖的時候，就應該構思裝飾性背景的大致範圍，通常背景位於整個人長度的中段。

2 繪製出人物的臉部和髮型，確定好整個人物的朝向。

3 繪製出人物的全身，並用排線表現出人物的立體感，同時加強輪廓線條。

4 在確定好的範圍內，畫出卷草圖案的莖部，表現出圖形的基礎走向。

5 擦去植物之間的交線，只留下輪廓，表現出背景的圖案感。

6 在卷草圖案上，畫出符號化的葉子，讓背景更豐富。

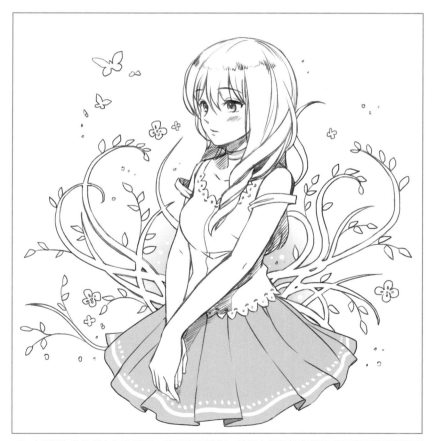

7 在背景上添加一些小圓點、蝴蝶和花朵的圖案，讓背景顯得豐富而完整。

8 後期為角色鋪上灰色調子，整理畫面線條，整個由裝飾性背景構成的畫面就繪製完成了。

5.3.2 室內場景的表現

繪製室內場景時可以將房間想像成一個立方體的內部，找準立方體的景深線方向，進而把握好房間裡陳設的透視。

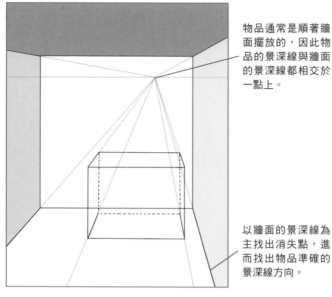

物品通常是順著牆面擺放的，因此物品的景深線與牆面的景深線都相交於一點上。

以牆面的景深線為主找出消失點，進而找出物品準確的景深線方向。

室內場景的繪製需要注意陳設的透視應該與房間本身的透視一致。

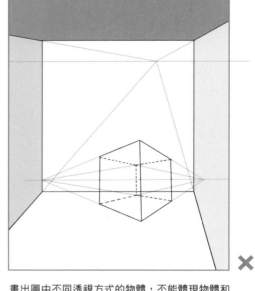

✕

畫出圖中不同透視方式的物體，不能體現物體和環境的一致性，這種畫法是錯誤的。

室內場景的繪製順序

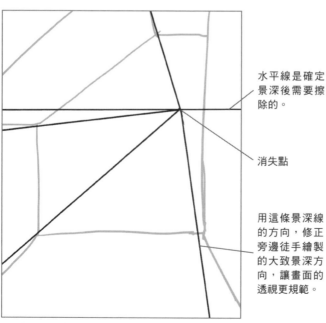

水平線是確定景深後需要擦除的。

消失點

用這條景深線的方向，修正旁邊徒手繪製的大致景深方向，讓畫面的透視更規範。

1 先徒手畫出房屋的大致結構，再繪製出水平線和消失點，並在需要景深的部分繪製出景深線。

2 仔細畫出房屋結構的水平線、垂直線和景深線，構成透視準確的框架結構。

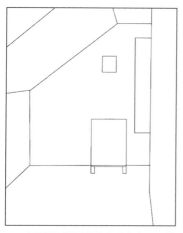

3 用幾何圖形大致表現出窗口、櫃子和畫框的結構。

4 用雙線條仔細刻畫出櫃子的細緻結構，豐富畫面細節。

5 用柔軟的線條畫出床的結構，注意床的整體透視依然與整個房間的透視一致。

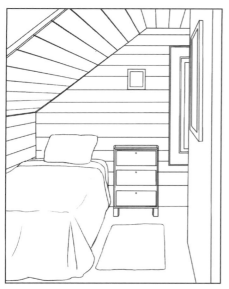

6 擦去被物體遮擋住的房間框架線條，並畫出牆面的木板結構，增強畫面效果。

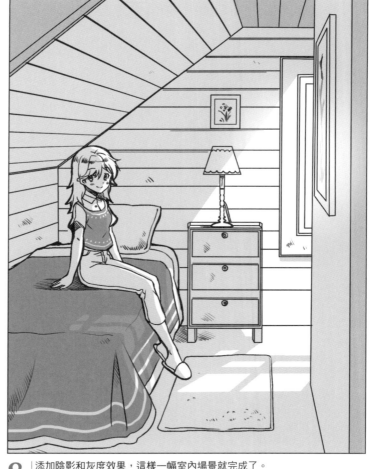

8 添加陰影和灰度效果，這樣一幅室內場景就完成了。

7 在畫面中添加人物，畫出坐在床上的動作，要注意人物與室內物體的比例。

5.3.3 室外場景的表現

室外場景可以想像成將所有元素放在一個無限大的箱子內，其中的建築依然要遵循一定的透視原理，但一些自然景物就可以繪製得隨意一些。

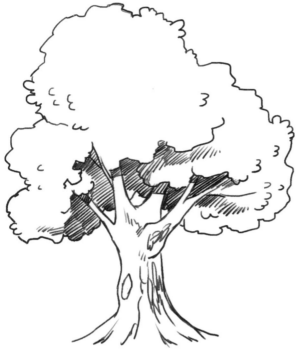

繪製大樹的時候，要注意區分樹冠的面，在背光面畫出陰影表現出立體感，是畫出自然感十足的樹的技巧。

遠處的樹叢或灌木叢都可以用波浪線輪廓來簡略代替。

而近處的樹叢或灌木叢，則需要仔細畫出大部分葉片結構。

遠處的草叢可以用短線條，選擇性表現一些草的生長方向。

近處的草叢則需要畫出草葉的不同姿態。

室外場景的繪製順序

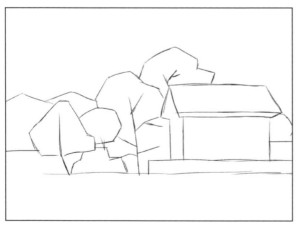

1 先根據構思，用較為潦草的線條畫出景物的大致位置和形狀。

2 減淡草圖，用規整的線條繪製出建築的輪廓，注意建築的透視一定要找準。

3 畫出建築的細節，讓建築看上去更豐富，辨識度更高。

4 接著繪製出房屋後方的樹叢，注意分清楚樹叢的塊狀結構，做到繁而不亂。

5 用灰度稍微低一些的線條，畫出遠處的山。

6 用細緻的筆觸繪製出近景處的草，表現出草的細節。

7 添加灰度效果和人物以後，整個室外場景繪製完成。

5.4 用細節增強畫面氣勢

在繪製人物的時候，我們還應該注意一些細節問題，在構圖之前用心安排好這些細節，能讓整個畫面顯得更有氣勢。

5.4.1 利用飄動的物體

飄動的物體能夠產生流動感，不僅讓畫面顯得更加靈動，也增加了人物佔畫面的範圍，進而突出人物的形象，讓畫面構圖更有張力。

頭髮的飄動

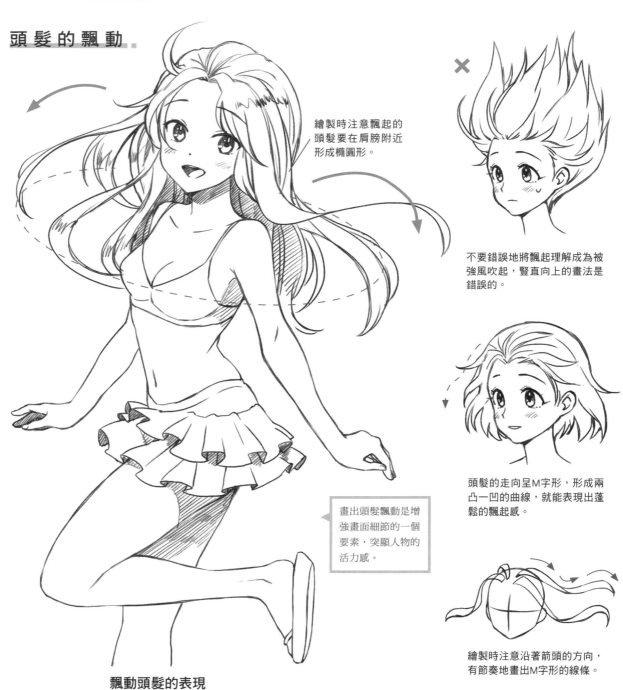

繪製時注意飄起的頭髮要在肩膀附近形成橢圓形。

畫出頭髮飄動是增強畫面細節的一個要素，突顯人物的活力感。

飄動頭髮的表現

× 不要錯誤地將飄起理解成為被強風吹起，豎直向上的畫法是錯誤的。

頭髮的走向呈M字形，形成兩凸一凹的曲線，就能表現出蓬鬆的飄起感。

繪製時注意沿著箭頭的方向，有節奏地畫出M字形的線條。

服裝的飄動

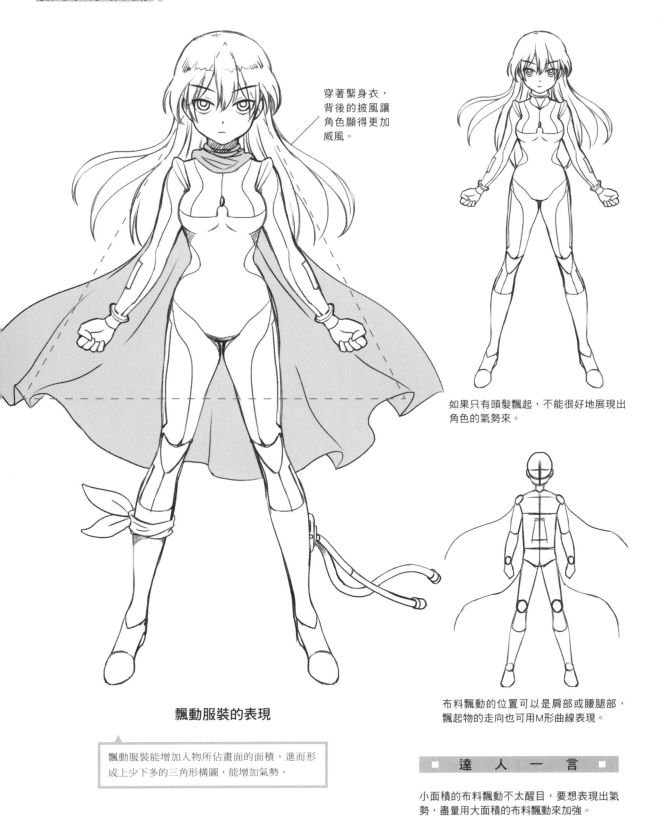

穿著緊身衣，背後的披風讓角色顯得更加威風。

如果只有頭髮飄起，不能很好地展現出角色的氣勢來。

飄動服裝的表現

▲

飄動服裝能增加人物所佔畫面的面積，進而形成上少下多的三角形構圖，能增加氣勢。

布料飄動的位置可以是肩部或腰腿部，飄起物的走向也可用M形曲線表現。

◼ 達 人 一 言 ◼

小面積的布料飄動不太醒目，要想表現出氣勢，盡量用大面積的布料飄動來加強。

5.4.2 嘗試誇張的動作

動作可以說是構圖中人物狀態的靈魂，一個新穎的動作總會讓人眼前一亮，下面我們就一起來嘗試畫出誇張的動作吧！

活用關節構成動作

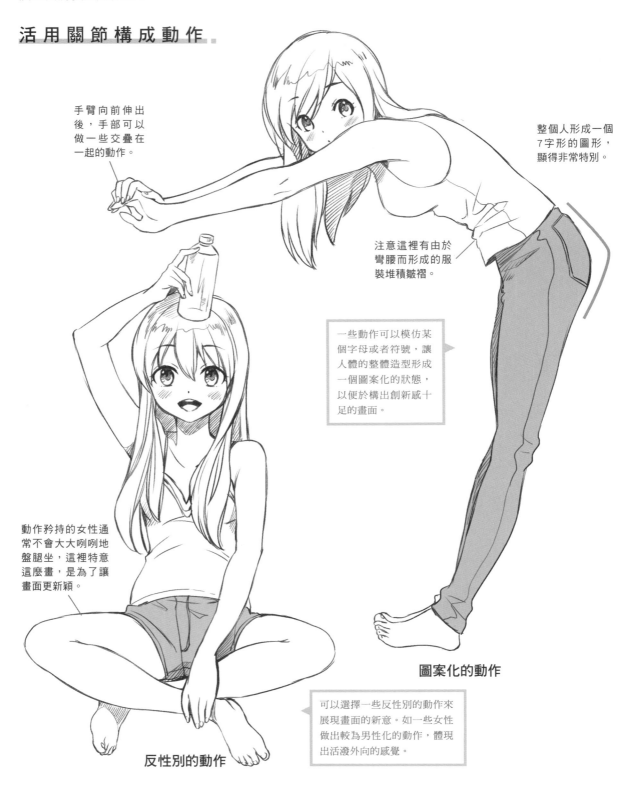

手臂向前伸出後，手部可以做一些交疊在一起的動作。

整個人形成一個7字形的圖形，顯得非常特別。

注意這裡有由於彎腰而形成的服裝堆積皺褶。

一些動作可以模仿某個字母或者符號，讓人體的整體造型形成一個圖案化的狀態，以便於構出創新感十足的畫面。

動作矜持的女性通常不會大大咧咧地盤腿坐，這裡特意這麼畫，是為了讓畫面更新穎。

圖案化的動作

反性別的動作

可以選擇一些反性別的動作來展現畫面的新意。如一些女性做出較為男性化的動作，體現出活潑外向的感覺。

活用透視與動作結合

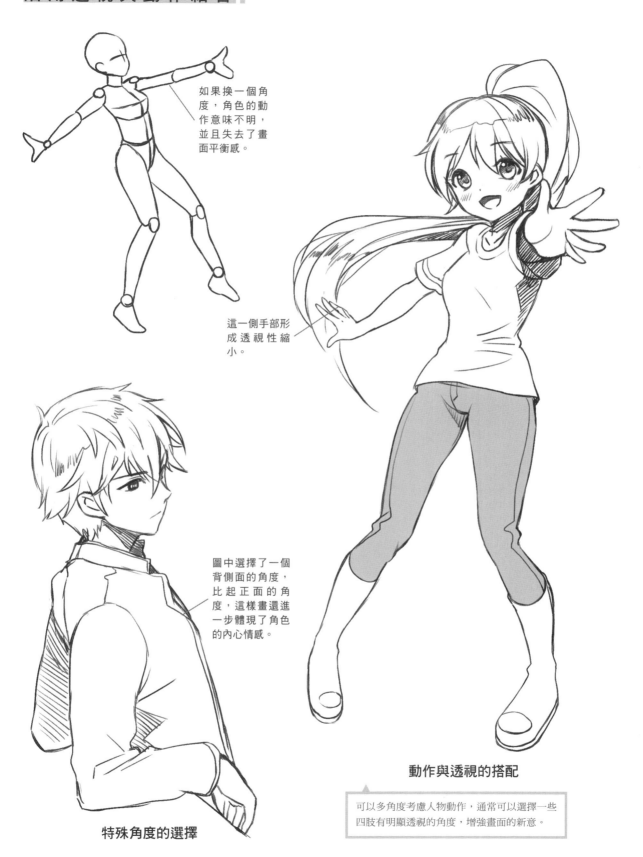

如果換一個角度，角色的動作意味不明，並且失去了畫面平衡感。

這一側手部形成透視性縮小。

圖中選擇了一個背側面的角度，比起正面的角度，這樣畫還進一步體現了角色的內心情感。

特殊角度的選擇

動作與透視的搭配

可以多角度考慮人物動作，通常可以選擇一些四肢有明顯透視的角度，增強畫面的新意。

5.4.3 用鳥瞰圖確定人物位置

在繪製一些背景幾何結構較複雜的場景時，我們往往會忽略背景結構與人的相對位置，畫出次元錯位的畫面來，這時我們就需要用鳥瞰圖來幫助我們找到準確的透視。

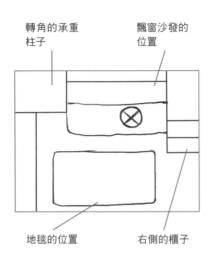

轉角的承重柱子　　飄窗沙發的位置

地毯的位置　　右側的櫃子

不用理會透視，直接用圖標標記處人物的位置。

TIP

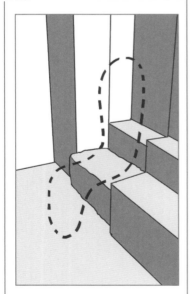

在一些背景幾何結構較為複雜的場景中，可以用不同灰度的色塊來區分面的朝向。

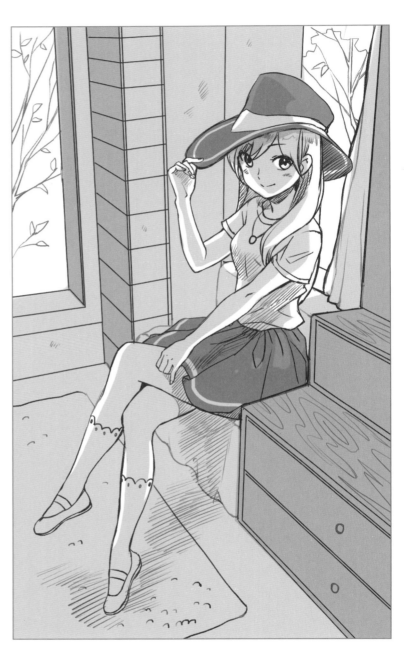

將人物放入畫面中

如果直接畫一些背景，初學者容易理解錯透視面。這時可以用鳥瞰圖來確定人物的位置，先用小的鳥瞰圖標記好各個部分的名稱，繪製時時刻參照鳥瞰圖，確認人和物的相對關係。

5.5 單幅漫畫的實戰演練

下面我們通過一個實際的單頁漫畫繪製範例，一起來學習並鞏固一下繪製單頁漫畫的技巧吧!

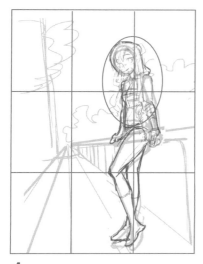

1

在底稿上畫出人物和背景的大致構圖，注意人物的上半身要放在畫面的黃金比例分割點上。

2

繪製出角色的頭部輪廓以及五官，畫出微微仰視的歪著頭的姿態。

3

塗黑眼睛內部，添加睫毛，並畫出一些小紅暈，讓臉部看上去更加生動。

4

用曲線分割出頭髮的塊狀結構，並按照底稿的設計畫出胸前下垂的頭髮。

5

進一步細化頭髮結構，畫出髮絲被扎在腦後的放射形線條，加強劉海的髮絲感。

6

避開胸前頭髮的線條，畫出頸部以及領口的線條。

7

沿著底稿的身體結構，直接畫出著裝後的身體以及手臂部分，注意畫出布料的柔軟感。

8

用線條表現出服裝上的皺褶，體現出服裝布料的質感。

10

根據底稿繪製出手部的結構，繪製時適當調整手的比例，讓手看上去是扶在欄桿上的。

11

畫出短裙的結構，這裡的腿部向前微微抬起，因此整個裙子的形狀要在大腿根部彎折一些。

9

畫出衣襟的中線，注意中線在胸部處的曲線以及在皺褶線處的錯位，表現了胸部和皺褶的立體感。

12

畫出腿腳的結構，一隻腳踮起，
另一條腿站直支撐全身重量。

13

在腳部的輪廓上仔細畫出鞋子的結構，表現出鞋帶
等細節能讓畫面顯得更豐富。

14

畫出裙子裡的襯裙，這樣能讓這個角
度的短裙不至於走光。

15

繪製出腿部絲襪的花紋，這樣腿
部的著裝比純色的更有設計感。

16

繪製完全身的細節後，回到頭髮部
分，畫出披在身後頭髮的髮絲。

17

畫出飄起的頭髮和蝴蝶結，表現出動
感，這樣也能增強畫面的氣勢。

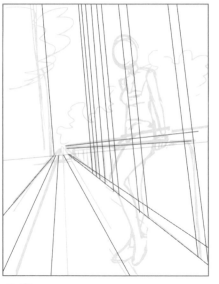

18

隱藏人物的線稿，在底稿上繪製出場景的透視線。

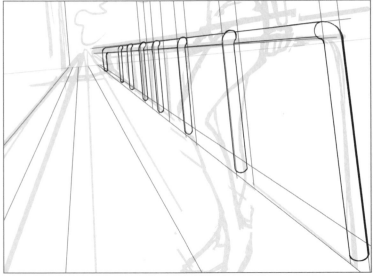

19

借助豎線的景深，繪製出扶手的結構，這裡的透視屬於三點透視。

20

畫出地面磚的結構，注意遠小近大的透視，遠處的磚塊應該畫得密而小一些。

21

在地磚上用曲線表現出地面的凹凸不平感，這樣在增加細節的同時，讓地面顯得更加自然。

22

繪製出道路左邊的草地，注意遠處的草用短線表現，近處適當畫出一些草葉。

23

仔細繪製出樹木的結構，用波浪線表現出樹冠的輪廓。

24

用排線的方式,在樹冠下方畫出陰影,表現出樹冠整體的立體感。

25

將人物和背景結合起來,特別要注意手部與欄桿的接觸處。整理線條,讓人物融入畫面中。

26

畫出遠處的灌木叢和雲朵,適當在畫面中加入一些飄動的樹葉,表現出空氣的流動感,這樣能讓畫面顯得更自然。

27

繪製出人物身上以及與地面接觸處的陰影。

28

最後用灰度表現出畫面的固有色，區分出畫面的深淺，整張單頁漫畫就繪製完成了。

第 **6** 章

漫畫就是要黑白分明

漫畫的後期效果非常重要,而
黑白畫面的效果通常是用固有
色與光影共同構成的,本章我
們就一起來探討一下如何進一
步加強畫面,做出讓人眼前一
亮的效果。

6.1 光影的表現原理

要想畫出完整的立體感十足的人物，我們需要對基礎物體的光影以及光影形成的原理有一定的瞭解。

6.1.1 不同光影製造的效果

光影在畫面之中是用排線來表現的，不同的排線會形成不同的灰度，而這些灰度正是反映出光影關係的媒介，有了陰影才會產生光感。

光影的關係和作用

當繪製完物體的輪廓以後，不加入光影概念，物體永遠只是一個平面的輪廓。

很多初學者片面地認為陰影即是「投影」，這種投影只能反映輪廓與承載面的關係。

完整的陰影是由物體本身的陰影與投影共同組成的，完成陰影以後物體的立體感就出現了。

不同的光影效果

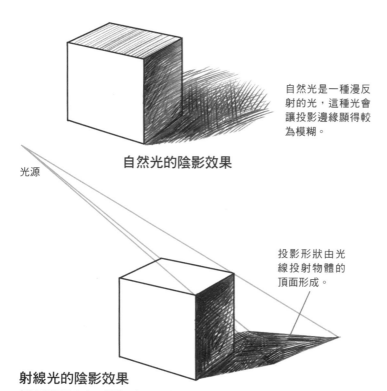

自然光是一種漫反射的光，這種光會讓投影邊緣顯得較為模糊。

自然光的陰影效果

光源

投影形狀由光線投射物體的頂面形成。

射線光的陰影效果

射線光通常由人工製造，投影的輪廓非常明顯，這種光的影子有固定的形狀。

離物體較近時的陰影

當物體離投影面較近的時候，無論什麼光，投影的輪廓都較為清晰。

離物體較遠時的陰影

當物體離投影面較遠的時候，如果光並非較強的射線光，投影就會形成模糊的邊緣。

6.1.2 光源的投影原理

在繪製投影的時候，投影的形狀通常是擺在初學者面前很難掌握的一項難題，如果不知道投射的原理，胡亂畫出投影，錯誤的影子形狀會影響畫面的效果。

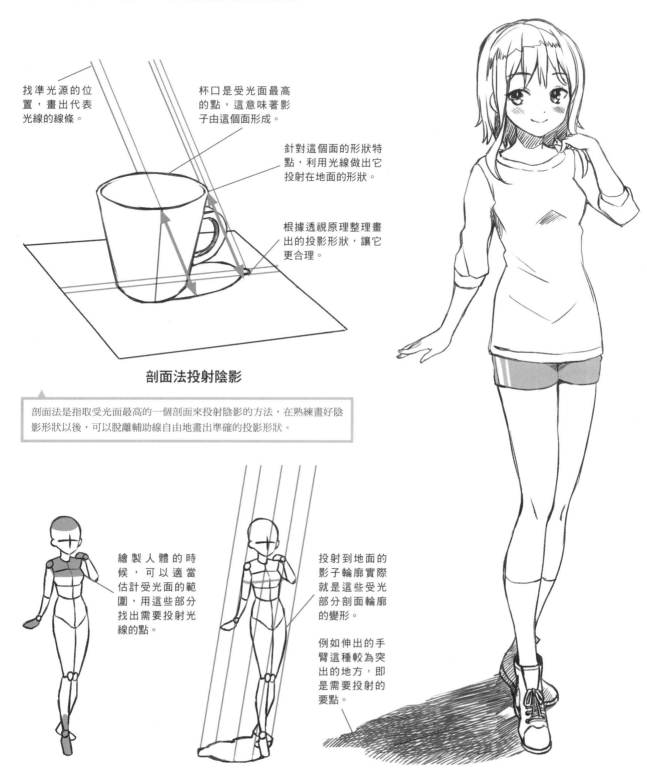

找準光源的位置，畫出代表光線的線條。

杯口是受光面最高的點，這意味著影子由這個面形成。

針對這個面的形狀特點，利用光線做出它投射在地面的形狀。

根據透視原理整理畫出的投影形狀，讓它更合理。

剖面法投射陰影

剖面法是指取受光面最高的一個剖面來投射陰影的方法，在熟練畫好陰影形狀以後，可以脫離輔助線自由地畫出準確的投影形狀。

繪製人體的時候，可以適當估計受光面的範圍，用這些部分找出需要投射光線的點。

投射到地面的影子輪廓實際就是這些受光部分剖面輪廓的變形。

例如伸出的手臂這種較為突出的地方，即是需要投射的要點。

6.1.3 物體的受光表現

物體受光時,排線的陰影呈現出不同的深淺,這些深淺或留白是遵循其受光原理的。下面我們就一起來學習一下物體受光表面灰度的表現規律吧!

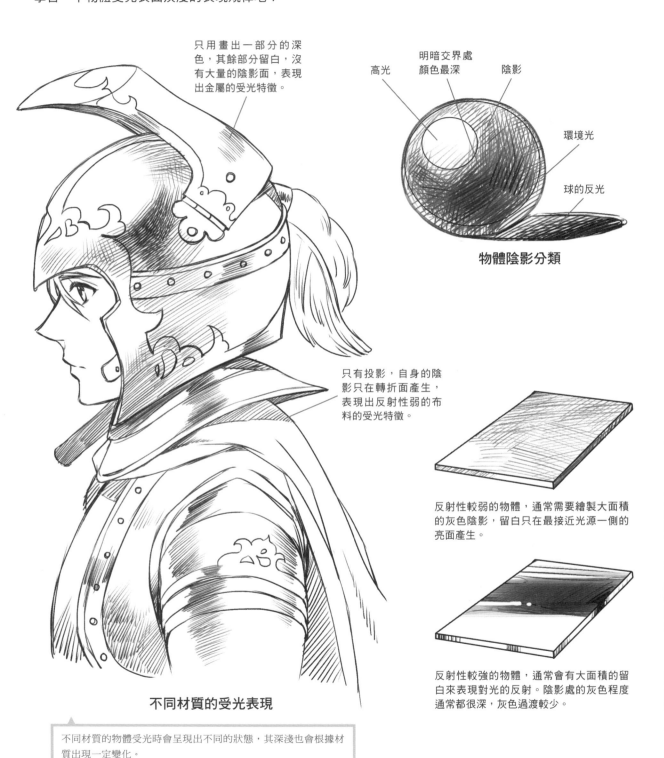

只用畫出一部分的深色,其餘部分留白,沒有大量的陰影面,表現出金屬的受光特徵。

高光

明暗交界處顏色最深

陰影

環境光

球的反光

物體陰影分類

只有投影,自身的陰影只在轉折面產生,表現出反射性弱的布料的受光特徵。

反射性較弱的物體,通常需要繪製大面積的灰色陰影,留白只在最接近光源一側的亮面產生。

反射性較強的物體,通常會有大面積的留白來表現對光的反射。陰影處的灰色程度通常都很深,灰色過渡較少。

不同材質的受光表現

不同材質的物體受光時會呈現出不同的狀態,其深淺也會根據材質出現一定變化。

6.1.4　環境對影子的影響

光投射到平面上，不會被完全吸收，物體會對光有一定的反射，而這些反射正是造成環境光的源頭。
繪製陰影時，我們會遇到環境光讓陰影減淡的情況。

■　達　人　一　言　■

環境對影子的影響畢竟還是微弱的，繪製時
不要劃分區域刻意強調濃淡，而是用排線自
然地過渡。

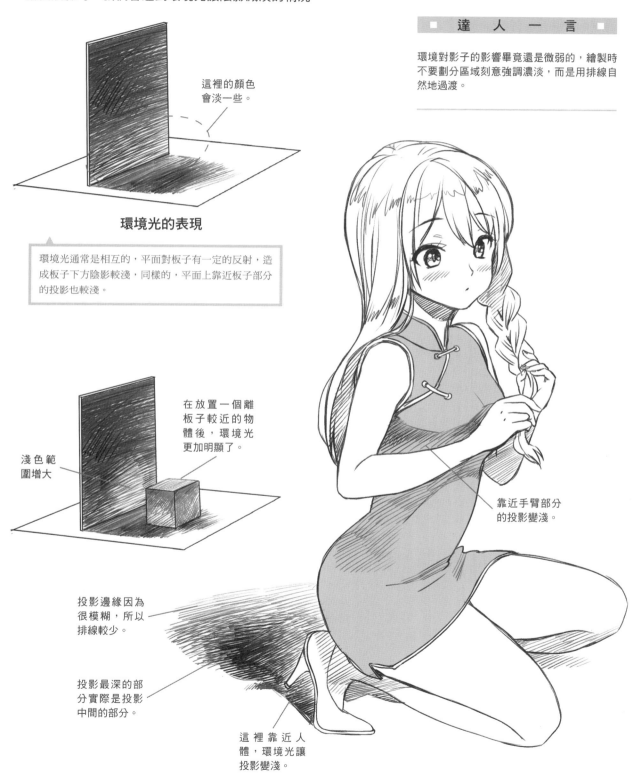

這裡的顏色
會淡一些。

環境光的表現

環境光通常是相互的，平面對板子有一定的反射，造
成板子下方陰影較淺，同樣的，平面上靠近板子部分
的投影也較淺。

在放置一個離
板子較近的物
體後，環境光
更加明顯了。

淺色範
圍增大

靠近手臂部分
的投影變淺。

投影邊緣因為
很模糊，所以
排線較少。

投影最深的部
分實際是投影
中間的部分。

這裡靠近人
體，環境光讓
投影變淺。

6.1.5 鏡面效果

鏡面是一種特殊的平面,這種平面會完全反映出物體的影像。在繪製漫畫時,我們有時會遇到這種情況,下面我們就一起來學習一下如何繪製鏡面效果吧!

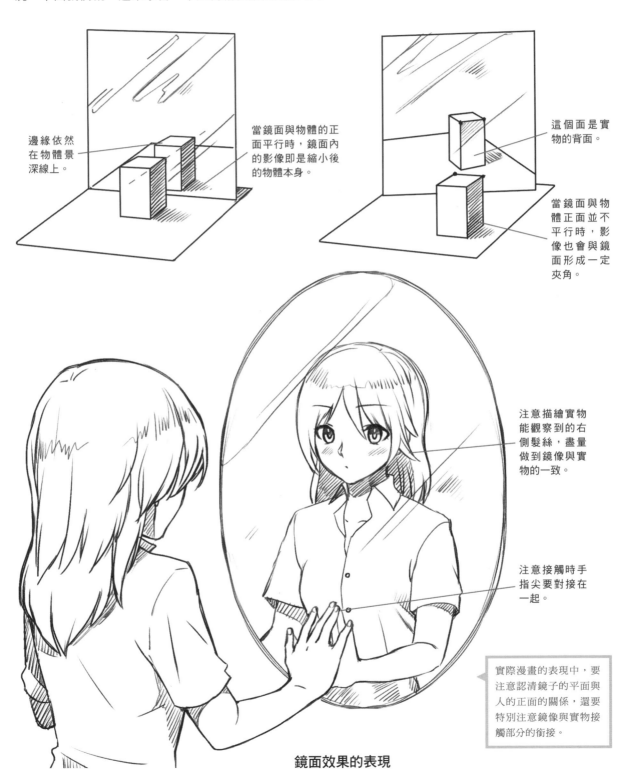

邊緣依然在物體景深線上。

當鏡面與物體的正面平行時,鏡面內的影像即是縮小後的物體本身。

這個面是實物的背面。

當鏡面與物體正面並不平行時,影像也會與鏡面形成一定夾角。

注意描繪實物能觀察到的右側髮絲,盡量做到鏡像與實物的一致。

注意接觸時手指尖要對接在一起。

實際漫畫的表現中,要注意認清鏡子的平面與人的正面的關係,還要特別注意鏡像與實物接觸部分的銜接。

鏡面效果的表現

6.2 製造陰影的方式

漫畫中要表現出很好的效果，陰影是必不可少的，我們可以採用排線或填充灰度的方式來製造陰影。

6.2.1 用灰度鋪出陰影色

繪製漫畫時，我們可以用灰度鋪出陰影，電腦繪製時可以直接用灰度填色，手繪時可以用網點粘貼。灰度製造的陰影光滑，是快速製造出整體效果的技巧。

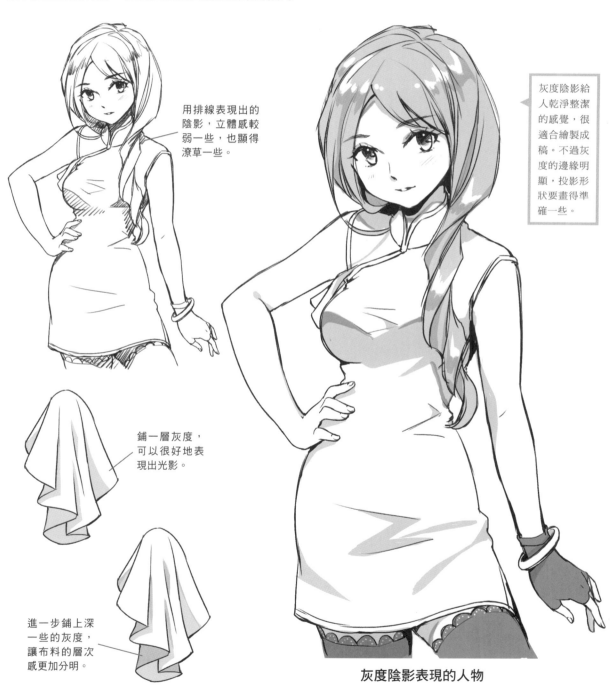

用排線表現出的陰影，立體感較弱一些，也顯得潦草一些。

灰度陰影給人乾淨整潔的感覺，很適合繪製成稿。不過灰度的邊緣明顯，投影形狀要畫得準確一些。

鋪一層灰度，可以很好地表現出光影。

進一步鋪上深一些的灰度，讓布料的層次感更加分明。

灰度陰影表現的人物

6.2.2　用大面積塗黑畫出個性的陰影

陰影的濃度和面積不同，會對畫面效果帶來不同的影響。通常較深較濃的陰影，可以製造出一些氣勢逼人的特殊效果。

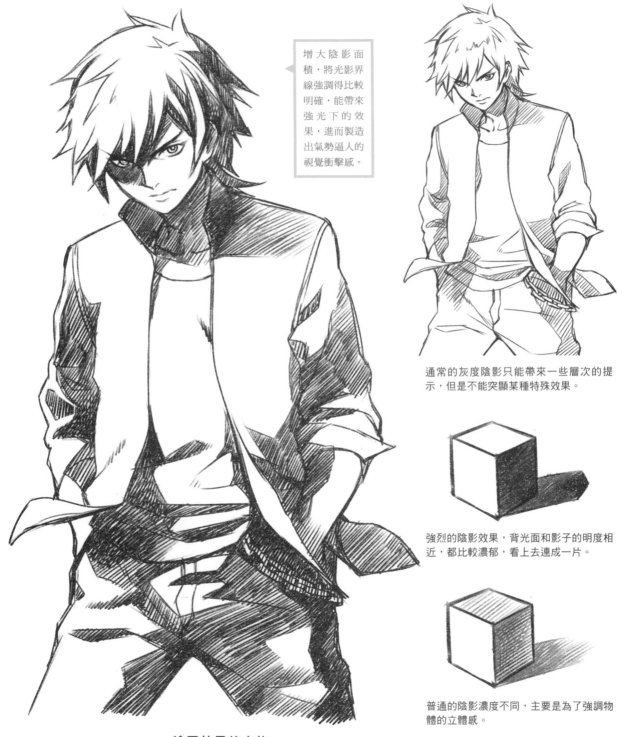

增大陰影面積，將光影界線強調得比較明確，能帶來強光下的效果，進而製造出氣勢逼人的視覺衝擊感。

通常的灰度陰影只能帶來一些層次的提示，但是不能突顯某種特殊效果。

強烈的陰影效果，背光面和影子的明度相近，都比較濃郁，看上去連成一片。

普通的陰影濃度不同，主要是為了強調物體的立體感。

塗黑效果的人物

6.2.3 排線和灰度的共同運用

當排線與灰度共同加入畫面中時，將給畫面帶來前所未有的完整感，畫面的層次和細節也會顯得更加豐富，畫面的可觀賞性更高了。

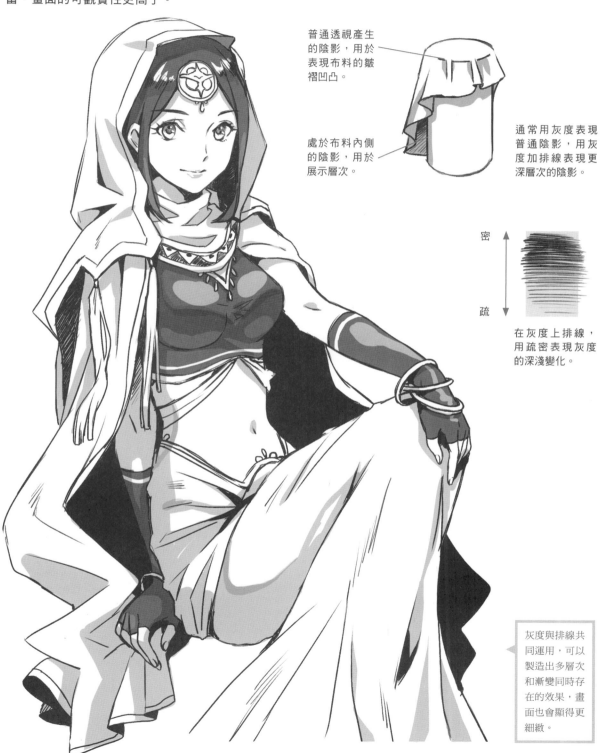

普通透視產生的陰影，用於表現布料的皺褶凹凸。

處於布料內側的陰影，用於展示層次。

通常用灰度表現普通陰影，用灰度加排線表現更深層次的陰影。

密

疏

在灰度上排線，用疏密表現灰度的深淺變化。

灰度與排線共同運用，可以製造出多層次和漸變同時存在的效果，畫面也會顯得更細緻。

灰度和排線共同表現的人物

_6.3 不同區域的質感體現

畫面中不同區域的質感總不會是完全一樣的，在繪製漫畫的時候，可以用色調或陰影來展現不同區域的不同質感。

6.3.1 物體分量感的體現

畫面中物體的分量能表現出不同區域的質感差異，繪製時線條的運用和色調的變化，能為物體的分量帶來不同的視覺感受。

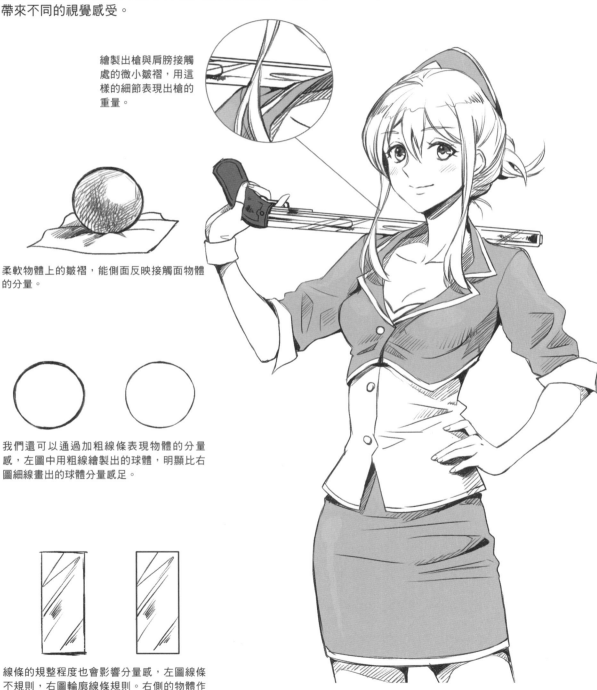

繪製出槍與肩膀接觸處的微小皺褶，用這樣的細節表現出槍的重量。

柔軟物體上的皺褶，能側面反映接觸面物體的分量。

我們還可以通過加粗線條表現物體的分量感，左圖中用粗線繪製出的球體，明顯比右圖細線畫出的球體分量感足。

線條的規整程度也會影響分量感，左圖線條不規則，右圖輪廓線條規則。右側的物體作為金屬的分量感更加強烈一些。

區分分量感的畫面效果

6.3.2　拉開畫面的層次感

在繪製一些內容較多的畫面時，區分並拉出畫面的層次感非常重要，只憑單線很難做到區分不同區域的層次，我們可以借助線條的粗細變化以及色調的深淺來拉開畫面的層次感。

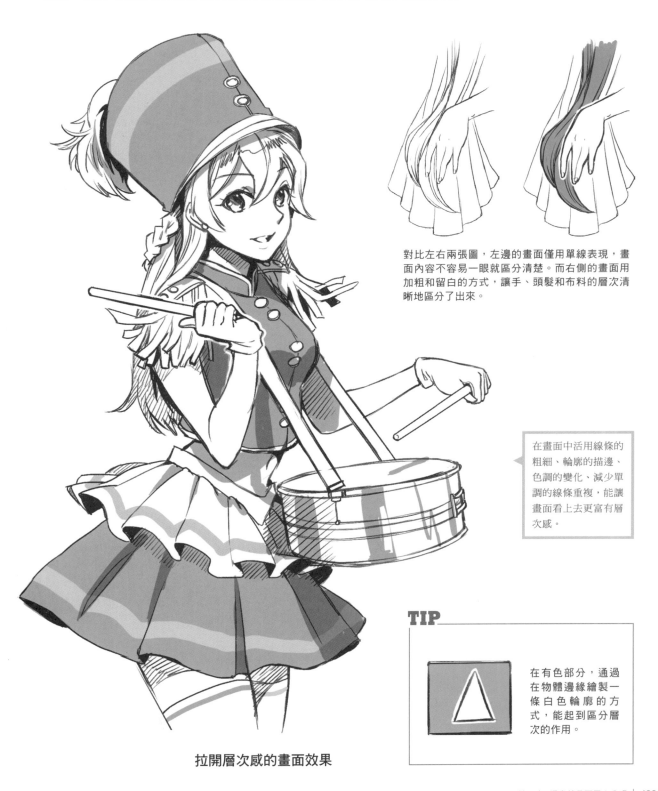

對比左右兩張圖，左邊的畫面僅用單線表現，畫面內容不容易一眼就區分清楚。而右側的畫面用加粗和留白的方式，讓手、頭髮和布料的層次清晰地區分了出來。

在畫面中活用線條的粗細、輪廓的描邊、色調的變化、減少單調的線條重複，能讓畫面看上去更富有層次感。

TIP

在有色部分，通過在物體邊緣繪製一條白色輪廓的方式，能起到區分層次的作用。

拉開層次感的畫面效果

6.3.3　提升畫面的精緻度

畫面的精緻度能讓畫面更有可觀賞性。我們可以通過對一些細節的深入刻畫，來達到提升畫面精緻度的目的。

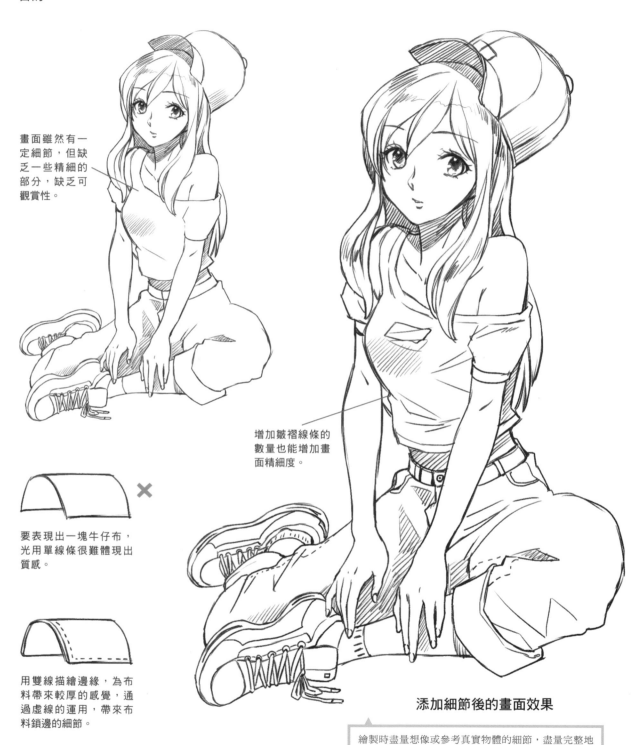

畫面雖然有一定細節，但缺乏一些精細的部分，缺乏可觀賞性。

增加皺褶線條的數量也能增加畫面精細度。

要表現出一塊牛仔布，光用單線條很難體現出質感。

用雙線描繪邊緣，為布料帶來較厚的感覺，通過虛線的運用，帶來布料鎖邊的細節。

添加細節後的畫面效果

繪製時盡量想像或參考真實物體的細節，盡量完整地表現出更多的東西，這樣能讓畫面更精緻。

6.4 光影在人體上的表現

在學習了光影的基本原理以後，我們現在將光影運用到人體上，講解人體光影的運用規律。

6.4.1 漫畫化的頭部光影

頭部的光影位置通常較為固定，而且正常光源下，臉部的影子都不用繪製得特別多。只用稍微在重要部分添加一些陰影，就能表現出臉部的立體感。

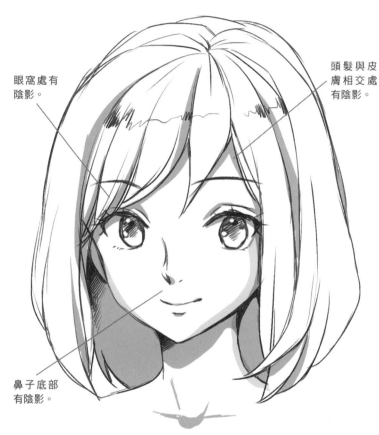

眼窩處有陰影。

頭髮與皮膚相交處有陰影。

鼻子底部有陰影。

正面光影的表現

注意光源的位置，通常光源在頭部左上方或右上方的傾斜處。

將整個頭部想像成一個幾何圖形，有助於我們理解影子的形成位置。

鼻子下面的陰影比正面時多一些。

需要表現出另一側頭髮的陰影。

當光源不變，人物轉過一定角度呈半側面時，一半的臉會形成大量的陰影，形成所謂的「陰陽臉」。

6.4.2　身體各部分的光影表現

由於光源不變，身體各部分影子的形狀和位置都是較為固定的，下面我們就來學習一下男女身體不同的陰影形狀吧！

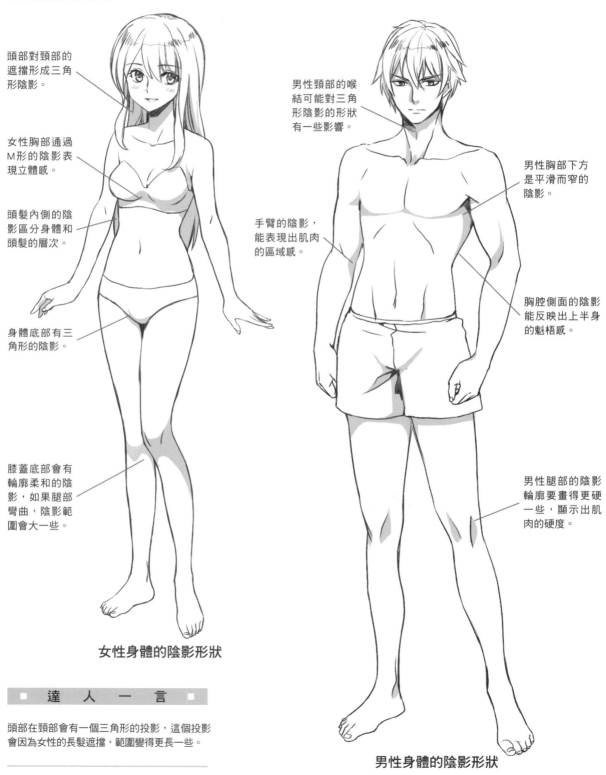

頭部對頸部的遮擋形成三角形陰影。

女性胸部通過M形的陰影表現立體感。

頭髮內側的陰影區分身體和頭髮的層次。

身體底部有三角形的陰影。

膝蓋底部會有輪廓柔和的陰影，如果腿部彎曲，陰影範圍會大一些。

男性頸部的喉結可能對三角形陰影的形狀有一些影響。

男性胸部下方是平滑而窄的陰影。

手臂的陰影，能表現出肌肉的區域感。

胸腔側面的陰影能反映出上半身的魁梧感。

男性腿部的陰影輪廓要畫得更硬一些，顯示出肌肉的硬度。

女性身體的陰影形狀

男性身體的陰影形狀

■　達　人　一　言　■

頭部在頸部會有一個三角形的投影，這個投影會因為女性的長髮遮擋，範圍變得更長一些。

6.4.3 逆光和反光的表現

在光影的表現中,逆光是一種較為特殊的光源,這樣的光源能讓畫面的氣氛顯得與眾不同,在產生逆光的時候,需要伴隨一定的反光,才能將畫面處理得更加漂亮。

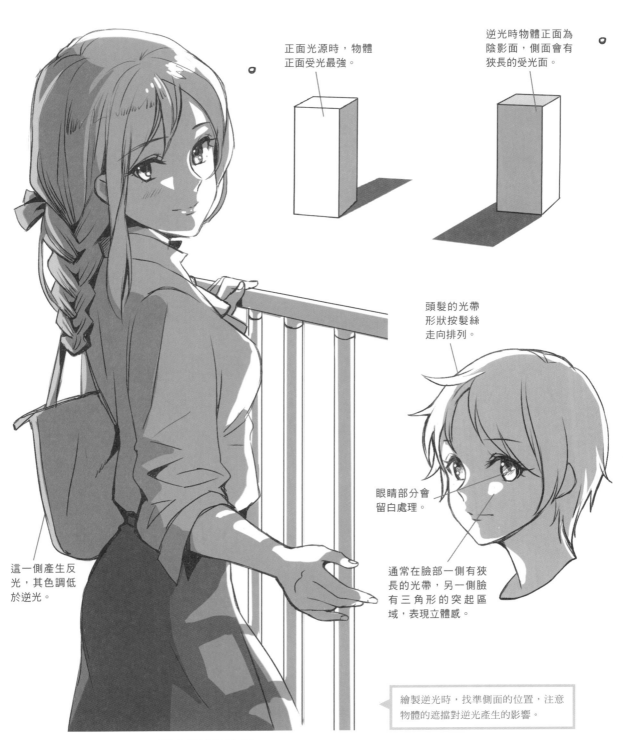

正面光源時,物體正面受光最強。

逆光時物體正面為陰影面,側面會有狹長的受光面。

頭髮的光帶形狀按髮絲走向排列。

眼睛部分會留白處理。

這一側產生反光,其色調低於逆光。

通常在臉部一側有狹長的光帶,另一側臉有三角形的突起區域,表現立體感。

繪製逆光時,找準側面的位置,注意物體的遮擋對逆光產生的影響。

逆光的畫面表現

_6.5 表現整體光影的方式

在學習了光影的知識以後，下面
通過一個實際的例子來進一步鞏
固和學習光影的表現方法。

1 _____
先根據構思繪製出人體的大致結構，並繪製出服裝需
要特別體現的部分。

2 _____
仔細畫出五官
的結構，注意
五官要沿著十
字線分布。

3 _____
繪製出頭髮，沿
著放射線走向畫
出髮絲，強調出
立體感。

4 _____
繪製出身體和
服裝的部分，
注意這裡是高
腰裙子，注意
腰線的位置。

5 _____
繪製出帽子的結構，細緻處理手與帽子相交處的
部分。

6

描繪出背景大樹的輪廓線，因為樹為遠景，用凌亂的波浪線
表現樹冠的輪廓。

7

用排線的方式繪
製出少量的陰影
部分。

8

用灰度表現出服
裝中的深色部分，
區分出固有色。

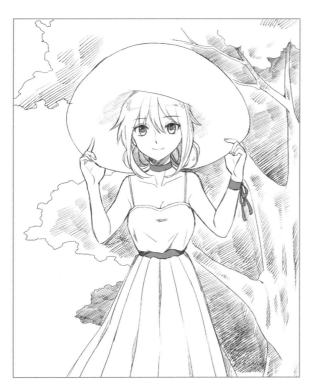

9

用大量的排
線繪製出背
景樹木的陰
影，讓樹顯
得更立體。

10

用排線表現出草帽的質感，並畫出一些線
條，表現草帽的毛邊。

11

先畫出大面積陰影，這個陰影覆蓋住整個臉部。然後用橡皮擦出臉部下方的白色區域，讓光影對比更加明顯。

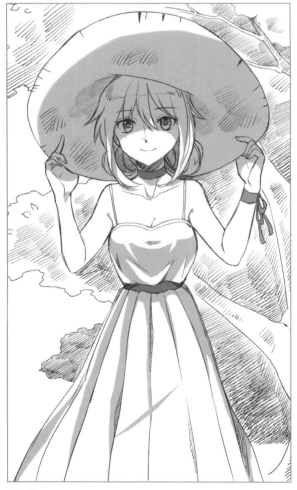

12

用灰度塗出服裝上的陰影部分，注意處理皺褶，讓服裝產生立體感。

13

用平塗的方式鋪出背景的樹冠顏色，再疊加一層淺色，讓樹冠產生層次感。

14

仔細審視影子的形狀，調整臉部和頸部影子的範圍。

15

減淡臉部中心部分的陰影灰度，讓畫面產生一定的反光。

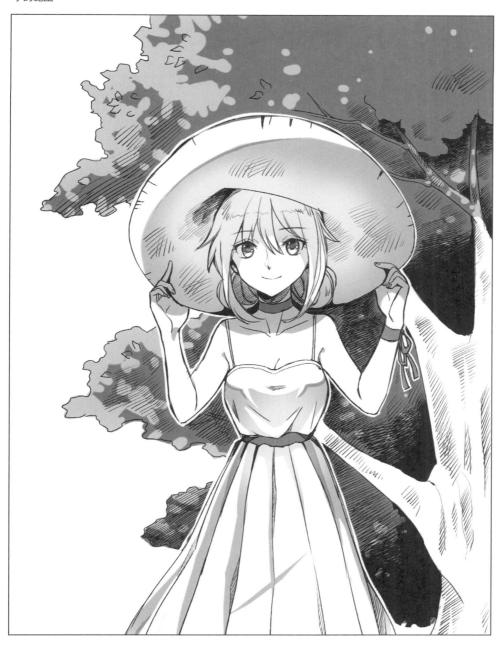

16

沿著人物的輪廓，用白色線條區分出人與背景的層次，並加深畫面的色調，整幅作品就完成了！

 ## 成果展示

下面就繪製一幅單頁漫畫吧！注意要用到本書所學到的知識，對比一下學習前繪製的漫畫，是否有進步到把自己嚇了一跳呢？